日本篆刻艺术

◎ 韩天雍 编著

广西美术出版社

图书在版编目（CIP）数据

日本篆刻艺术/韩天雍编著. — 南宁：广西美术出版社，2019.8

ISBN 978-7-5494-2089-6

Ⅰ.①日… Ⅱ.①韩… Ⅲ.①篆刻—艺术—日本
Ⅳ.①J292.41

中国版本图书馆CIP数据核字（2019）第104627号

日本篆刻艺术
————————————
RIBEN ZHUANKE YISHU

编　　著／韩天雍
出 版 人／陈　明
责任编辑／潘海清
责任校对／张瑞瑶　韦晴媛　李桂云
审　　读／陈小英
设　　计／陈　欢
责任印制／王翠琴　莫明杰
出版发行／广西美术出版社
地　　址／广西南宁市望园路9号（530023）
制　　版／广西朗博文化发展有限公司
印　　刷／广西民族印刷包装集团有限公司
开　　本／889 mm×1194 mm　1/16
印　　张／12
出版日期／2019年8月第1版第1次印刷
书　　号／ISBN 978-7-5494-2089-6
定　　价／68.00元

序　言

日本文化，基本源于中国，而自有发展。作为日本文化之一的篆刻艺术，同样受到中国篆刻艺术的影响，但经过日本人民和篆刻家数百年来不断地努力吸收、消化，而能自成风貌，并具有较浓厚的民族风格。

中国传入日本最早的篆刻作品，当推 1784 年 2 月 23 日在日本福冈县博多湾志贺岛发现的金印"汉委奴国王"。这是汉光武帝中元二年（57 年）赐给日本倭奴国使者的印绶（现存福冈市博物馆）。稍后，三国魏明帝景初三年（239 年），魏帝又授予倭邪马台国女王"亲魏倭王"金印（见《魏书·倭人传》）。隋唐时期，日本派遣大批遣唐使到中国，全面吸收汉唐文化。现留存日本持统天皇六年（692 年）后的官用文书上，有当时的官私印钤本。从印文与形式大小来看，都极似我国隋唐时期的官私印，如"天皇御玺""大政官印"等高级官员之印，多为小篆；诸司、诸国印，多与六朝碑志和篆额近似；郡、仓印多为楷书。民间私印除楷书外，亦多唐宋时押署的"花押书"和齐梁时流行的"杂体书"印。

宋元时期，日本禅宗兴隆，除日本留学僧外，尚有不少中国僧人赴日讲经传道，有的长久留住在日本，他们对继承中国文化传统，兴起日本的书法篆刻艺术，有着启导的影响。

明代，中国文人兴起一股复古思潮，印人多崇尚汉印，嘉靖、万历之时，文彭、何震出，加之印材易铜为石，易于雕镌，篆刻之风大为盛行。受到中国画影响较深的日本画家周文、文清、启祥、雪舟等人，也常在他们的作品上钤盖印章。

明王朝为清所灭之际（1644 年），有大批明末遗民流亡日本，中国新文化亦随之被带往日本传播。其中，对篆刻艺术传播影响最大的，有独立和心越两位僧人。

独立禅师，原名戴笠，浙江杭州人，1653 年东渡日本。他精通六书，在国内时已初具名气，去日时携去两颗自用五面印，使日本印人大开眼界。心越和尚为浙江金华人，杭州广福寺住持，他较独立晚去日本二十多年。他们两人特点相同，除了讲经传法，都

精六书、擅书法，篆刻都是继承明末清初一路的风格，使刀治印，刀味明显，使日本原来的印章艺术开启了一股新风。当时跟他们学习篆刻的人不少，他们对日本篆刻界有转折性的影响，日本篆刻界称他俩是"日本篆刻的始祖"。心越带去的陈策编撰的《韵府古篆汇选》手抄本，刻板发行，广为流传，对当时日本书法篆刻界扩大字源、开阔眼界有很大的作用。

向独立学习篆刻的日本人有默子如定和兰谷等。

心越的篆刻学生有榊原篁洲，他能得刀法，印为之一变。另有与篁洲为亲交的今井顺斋和细井广泽，以及篁洲弟子池永一峰等人，悉心研究古篆，都能继心越风格，在刀法方面大有改变，为发展日本篆刻艺术做出了贡献。日本篆刻史称之为"初期江户派"。

与初期江户派同时期的，有新兴蒙所，他从江户移居大阪浪华，受到明末清初今体派风之影响，以方篆杂体作印，其门人有僧佚山、尾崎散、都贺庭钟、里东白、泉必东等，印风富有装饰味。后人以"初期浪华派"称之。

长崎，是江户时代日本与中国交往的门户，在地理上离中国大陆最近，得地利人和之便，是中国篆刻以各种方式进入日本的必经之地。以源伯民为代表的印人，因地而成，后人称之为"长崎派"。此外，同时在上方的篆刻家，主要有殿村亚岱、僧悟心、林焕章、柳里恭等人，亦为明末清初今体派作风，后人称之为"上方派"。

当日本盛行明末清初较为低俗的方篆杂体之时，清代中期印人渐转向崇尚秦汉之风。不久，日本也掀起"印归秦汉"的复古之风，杜澂的《澂古印要》、甘旸的《印正附说》、苏宣的《苏氏印略》，都成为当时理论与实践的指导著作而被加以刊行。同时，也有指导鉴赏中国钤印的《秦汉古铜印谱》与浙派丁、蒋和邓石如的印谱和实物，一扫前期以方篆杂体作印之弊习，建立起较为高雅、简朴、洗练之印风。其代表人物，首推高芙蓉与其知友和学生柴野栗山、韩大年、池大雅等，皆川淇园及其门人木村巽斋、曾之唯、葛子琴、前川虚舟、纪止、菅南涯、崖良弼、源惟良、薮星池等。在其他地方高芙蓉的

门人，有江户的滨村藏六初世、岛必端、稻毛屋山，伊势方面的杜俊民，美浓的二村梅山，尾张的馀延年，四国方面的阿部良山等。

同时，在水户地方，过去受到心越和尚的影响，承汉印浑朴一路人的风格，独立成家的有立原杏所、林十江等人。

明治时代（1868—1912 年）的篆刻，一方面受到前代高芙蓉一路的影响，同时，也有不少人崇尚我国清代中期以后的印风，即重视多方面的艺术修养，诗文、书、画，亦都各有专长。这个时代也可以说是文人印盛行的时代。

其先驱印人，为中村水竹，他是三云仙啸的学生，同时候还有安部井栎堂、细川林谷、羽仓可亭，他们都曾为当时的天皇刻过多方御玺，因而名声大作。其印风有的刀法猛利，有的温劲。稍后有藏六三世、中井敬所等。中井对中国印谱进行广泛而深入的研究，著有《皇朝印典》《日本印人传》《日本古印研究》，为明治时代印学之长老。

明治十三年（1880 年），杨守敬任清朝驻日本大使馆官员，携去碑版法帖、秦汉印章以及古币等，对日本书法篆刻有很大的影响。常与之交往的印人如小曾根乾堂，他以汉印为宗，刀风雄浑、遒劲、大方。

筱田芥津，对浙派印集研习颇深，将切刀法的古拙生辣之趣引入日本，对当时的篆刻界产生了深远影响。人们称他为技巧派的篆刻家。

此外，有不少篆刻家，为了更深入地了解、研究中国的篆刻艺术，不满足于对印谱的欣赏与摹习，而是直接来到篆刻艺术的发源地、滋长地，摄取中国精神，向当时的印人学习。其中，有名的有圆山大迂、中村兰台、桑名铁城、滨村藏六、河井荃庐等，他们先后远涉大海，来向吴让之、徐三庚、赵之谦、吴昌硕等印家请教，有的先后来往数次，归国后广为传播中国篆刻艺术。其中，尤以河井荃庐最为着力，他本人精通金石学、文字学、书画鉴识等，并将与印有关的中国文化输入日本，编辑出版有《书苑》期刊、《南画大成》等丛书，使日本篆刻界发生了一个划时代的变化，他的篆刻作品，虽师于吴昌硕，

但能自出机杼，有雄劲、清雅之风。现代日本篆刻界基本承袭他们的遗风。

日本民族是一个勤劳、智慧、勇于上进的民族，有他们自己的文化历史、风俗习惯与审美风尚，加之明治以后，日本也实行改革开放的维新政策，在汲取汉唐文化的同时，也大量吸收了近代欧美的科学文化精神。这三者的结合，构成以日本民族文化为主的艺术风格。在篆刻艺术方面，虽然有不同的师承风貌，但其共同的特点是：章法较为考究，精于安排，篆书的用笔与用刀都较为豪放，刀锋凌厉，很富有个性。

"它山之石，可以攻玉。"我们从这本《日本篆刻艺术》中，可以明显地看到它与中国篆刻艺术有着密切联系的历史；同时，各时期中，又有各不相同的变化与发展。这对我们今天探索创造具有社会主义新时代风格的篆刻艺术，可能会有新的启发与借鉴之处，但千万不可去硬搬硬抄。若如此，那对具有悠久篆刻传统的中国人来说，就难免要被人讥为"舍本逐末"了。

本书的编撰者韩天雍同志，是浙江美术学院（现中国美术学院）书法篆刻科毕业的研究生，他早年专攻日语，同时对日本的书法篆刻艺术极为关注与熟悉。近年来，他收集有关资料，完成这本专著，这正可弥补我国目前广为吸收外来文化科学知识中的一个尚缺的研究课题。这本书的出版，也弥补了书法篆刻研究的一个空白点。

刘江

一九九三年春于日本岐阜市郊三田洞

目　录

一、日本印章概述／1

二、印人传／34

一、日本印章概述

（一）上古时代汉印的传入

日本印章的使用始于何时，几乎没有资料可查，至今尚无确切的定论。传存在日本最早的印章当属"汉委奴国王"印。此印是于日本天明四年（1784年）二月二十三日在福冈县博多湾志贺岛的一块巨石下，由当地农民发现的。印为金质蛇钮、白文方印。此印的发现，正与《后汉书》中"光武帝中元二年（57年）

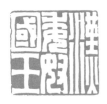

汉委奴国王（图1）

倭奴国奉贡朝贺……光武赐以印绶"的记载相一致。"汉委奴国王"金印（图1），就是汉光武帝赐给倭奴国的印绶。关于汉委奴国的读法和它的所在地问题，从发现金印时起就引起学术界的种种争论。三宅米吉在《汉委奴国王印考》一文中主张应读成汉委（倭，读 wa）奴（na）国，并且认为"奴"就是《日本书纪》中所说的傩（na），也就是后来的那珂，这一说法已成为学术界的定论。此印就使用金质印材而言，也符合汉代王侯采用金印的印章制度。蛇钮则是当时汉王朝对边陲地区少数民族封爵时采用的钮式，具有"蛮夷印"的特征，这从现存的其他汉印中也可找到佐证。此印无论是章法的构成，还是刀法的运用，以及钮式的形制，都无可挑剔地证明它具备了汉印的特征。

其后，三国魏明帝景初三年（239年），倭之邪马台国女王卑弥呼遣大夫难升米、都市牛利等出使魏国，献上奴隶十人，班布二匹二丈。魏明帝对此深表嘉许，诏封卑弥呼为"亲魏倭王"，赐以金印紫绶。又赐给使者银印青绶，及各种锦绸、金、刀、铜镜、珍珠、铅丹等物。邪马台国借此增强了自己王朝的势力和权威。所赐诏书和金印紫绶及其他珍宝，虽然只是倭人中少数贵族阶层赏玩的奢侈品，但也必然在女王国中形成鼓舞新技术的开发、促进新文化发展的动力。中国汉魏时代赐给日本使者带回的"汉委奴国王""亲魏倭王"这两颗金印，被日本视为国宝也是理所当然的。"亲魏倭王"金印虽然至今尚未被发现，但《宣和集古印史》中确有"亲魏倭王"金印的印拓，收录在日本的《好古日录》中。

（二）律令制规定的官印及律令外的公私印

1. 根据律令制实施的官印

日本大化二年（646年），孝德天皇发布革新之诏令，"改去旧辞，新设百官"，

中央设太政大臣及左右两大臣。下设八省，分掌政务。地方行政则划全国为六十余国，六百余郡，一万三千里；里有里长，郡设郡长，国置国司。自大化革新起，日本建立了中央集权的封建国家体制，取代了以前的氏族国家形态，天皇被尊奉为国家最高权威。

据《日本书纪》中载："持统天皇六年（692年）九月丙午，神祇官献神宝书四卷、钥匙九个、木印一个。"由此可知这一时期在日本就已有印章通行，当然还很难说大化革新时就有印章的普遍使用。

公元701年《大宝律令》制成。同年六月，中央宣告向七道（江户时代以前日本行政区划分为东海、东山、北陆、山阴、山阳、南海、西海七个道）派遣使臣，执行新的法令，即根据《大宝律令》实行政治改革。同时，颁布了新的印章样式。据说于翌年（702年）二月，中央向诸国司等首次颁发印鉴，由此才开始依据律令制施行官印。

关于《大宝律令》的印制，敕令作如下明文规定："内印方三寸（约10cm），五位以上位记及下诸国公文则印；外印方二寸半（约8.3cm），六位以下位记及太政官文案则印；诸司印方二寸二分（约7.3cm），上官公文及案移、牒则印；诸国印方二寸（约6.7cm），上京公文及案、调物即印。凡行公文皆印事状物数及年月日，并署缝处，钤传符克数。"以下列举了四种印章。

（1）内印，指天皇用印，也称"御证印"。"天皇御玺"（图2、图3）方二寸八分五厘（约9.5cm）。在天平胜宝八年（756年）七月八日《法隆寺献物帐》上即可看到内印。圣武天皇御崩之际，孝谦天皇的祈念御冥福，将其遗爱品献纳给东大寺及法隆寺，在其献物帐上押有"天皇御玺"十八方。御玺，方二寸八分五厘（约9.5cm），印文"天皇御玺"四字配二行阳刻，其书体是特异的篆体，规格严整，极富有风格魅力。

在奈良时代的文书还有天平感宝元年（749年）圣武天皇敕书（平田寺）、正仓院御物东大寺献物帐、种种药帐等皆押有内印。根据《延喜式·内匠寮式》记载："五位以上位记及向诸国下达公文时使用内印。"据《延喜式》记：下诏书及向官社下文、得度还俗、官员增减、派遣驿传使、出纳兵库器仗、微免税务课役、调庸物色、赏赐官物、封户杂田、百姓户籍、断罪禁制等，皆可申请使用内印。使用内印，有一套严谨规范的申请程序和管理保管制度。平安时代至江户时代屡次改铸，书体变化也与时俱进，奈良时代内印的那种王者风范已消失殆尽。

（2）外印，与内印相对，故称外印。即"太政官印"（图4、图5），为政府机关使用印。在六位以下位记及太政官发行的公文书上使用。在东南院文书上，在"延历二年（783年）六月十七日牒""贞观十二年（870年）六月一日牒"等文献中，能见到使用外印的记录。外印规格仅次于内印，按《大宝律令》的《延喜式·内匠寮式》之规定，方二寸半（约8.3cm），铸铜印。

天皇御玺　天平感宝元年（749 年）（图 2）

图 2 天皇御玺出处图

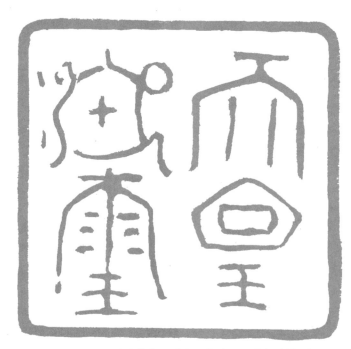

天皇御玺　明和四年（1767 年）（图 3）

图 3 天皇御玺出处图

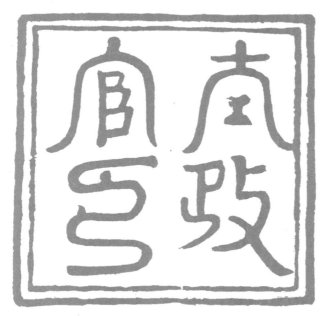

太政官印　延久二年（1070 年）（图 4）　　　　　图 4 太政官印出处图

　　太政官及八省向诸国下符时，即规定使用外印。在《续日本纪》中有关内印外印作如下记载："和铜五年丙申，太政官处分，凡位印，诸太政官，向诸国下符押印，向弁官申请。所谓弁官，即太政官内的重要官职，其左弁官分为中务、式部、治部、民部四省；右弁官分为兵部、刑部、大藏、官内四省，分掌太政官内的庶务，向诸国、诸官省及太政官传达命令等。"

　　从奈良时代至平安时代中期，按宣旨、太政官符类别编纂成《类聚符宣抄》。据《延喜式》载："凡太政官向诸国下符，随事申请外印。"

　　（3）诸司印，即政府八省、诸部局、弹正台及署下寮、司诸案公文书上使用的印。如"式部之印"（图 6）、"治部之印"（图 7）、"内侍之印"（图 8、图 9）、"中务之印"（图10）之类。其规格方二寸二分（约 7.3cm），在向上司官署递交的文书及案、移（所管辖或无隶属关系诸役所之间的公文书往来）、笺（内外诸官人、向诸司申报的公文书或僧纲、三纲等与诸司交换文书）等文书上使用。

　　《续日本纪》载："养老三年（719 年）十二月乙酉，补充式部、治部、民部、兵部、刑部、大藏、官内、春官各一面官印。"

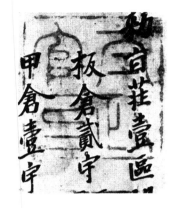

图 5 太政官印出处图

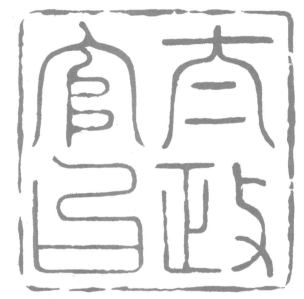

太政官印　延历十三年（794 年）（图 5）

　　另外，寮司诸印，可确认的有春宫坊的"春宫之印"、内侍司的"内侍之印"、主船司的"主船之印"、右近卫府的"右近卫印"、斋宫寮的"斋宫之印"、造寺使等印。另外，不在官制之内的还有"遣唐使印"（图 11）、"节度使印"等。还有，左京职的"左京之印""左京职印"、右京职的"右京之印"、和泉监的"和泉监印"、大宰府的"大宰之印"等，在其规格上也基与国印为同一性质。京职印铸于灵龟元年（715 年）、和泉监印铸于灵龟二年（716 年）。天平十七年（745 年），有"大宰府曾内铸给诸司印十二面"的记载。

　　遣唐使始于舒明天皇二年（630 年），至醍醐天皇宽平六年（894 年）的 264 年间，先后被派遣了十九次，"遣唐使印"，其规格超过诸司印。节度使是天平四年至六年（732—734 年）旨创置四道（即指北海道、本州、四国、九州四大岛屿），接着天平宝字五年（761 年）置三道，以地方监察官职掌其军事的充实。大同元年（806 年）向诸道观察使赐印，即诸司印中的各寮司印，实际上多使用于平安时代前期。

　　（4）诸国印，指地方诸国向中央政府申报公文、调物等场合上使用的印。钤盖在大宝二年（702 年）户籍上的"筑前国印"（图 12）、"筑后国印""丰前国印"（图 13）、"丰

图 6 式部之印出处图

式部之印　天平十七年（745 年）（图 6）

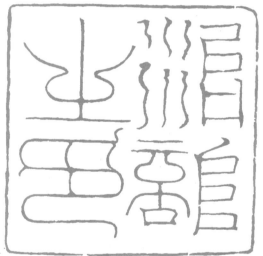

图 7 治部之印出处图

治部之印　天平十七年（745 年）（图 7）

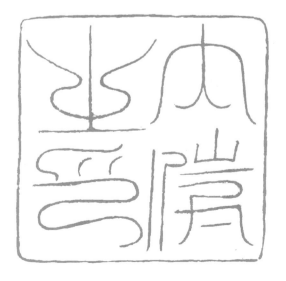

图 8 内侍之印出处图

内侍之印　齐衡二年（855 年）（图 8）

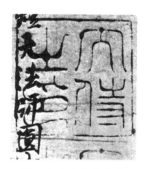

图 9 内侍之印出处图

内侍之印　嘉祥三年（850 年）（图 9）

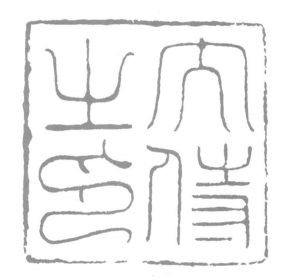

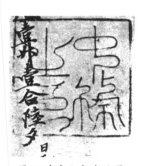

图 10 中务之印出处图

中务之印　天平十七年（745 年）（图 10）

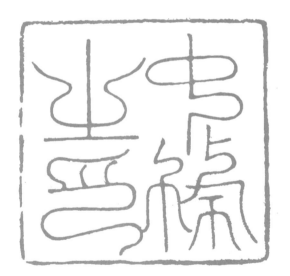

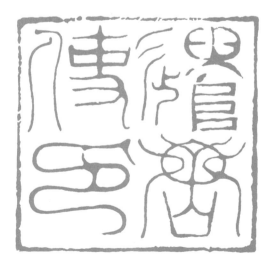

遣唐使印（图 11）

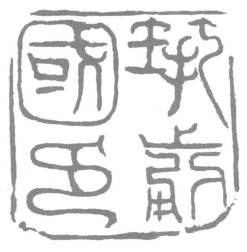

筑前国印（图 12）

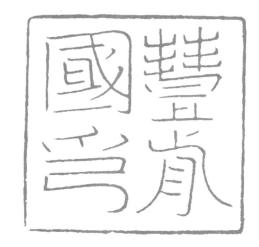

丰前国印（图 13）

后国印"，便是最古老的四方诸国印。诸国印方二寸（约 6.7cm），由地方诸国上京递交称解（从隶属的官司向主管上司交递的公文书）及案卷、文书、调物等则押印。

其印文呈现一种独特的书体，其古雅风趣自古为人们所喜爱。《扶桑略纪》载："大宝二年（702 年）二月乙丑日，始向诸国司等赐以印镒。按律令制规定，仓印与诸国印，其规格形制完全一样。"所见的遗品皆为铸仓国印，孤钮无孔，钮下铸有"十"字，印面呈方形，在厚边轮廓内有阳文二行，一行配有二字。其书体与诸国印同样富有雅趣。嘉祥二年（849 年）以降，国印改铸的现象屡见不鲜。其原因恐怕是国印从初铸时经一百五十年的光阴，其文字磨损严重，行用不明。因此，大量的国印有改铸的记录。延历十三年（794 年），"山背国印"改名为"山城国印"；天平宝字元年（757 年），"大倭国印"改为"大和国印"。

上述四种官印类型，是基于古代的律令制而正式确认的官印。这一制度自奈良时代始至平安时代得以实施，其遗例至今流传不衰。

然而，日本官印继承的是中国汉代之后的隋唐印制。根据《隋书·礼仪志》所载，似乎隋代印制是以汉代印制为基准，承袭梁陈以来的印制。不过，实际上似乎并没有发给每个官吏的官职印，也没有形成佩带印绶的习惯。在《北史·隋高祖纪》及《隋书·文帝纪》两本书中，都有隋初开皇年中（581—600 年）向京官五品以上者发鱼符的记载。由此可知，隋代都没有佩印，却用鱼符取而代之了。再说官方设有大型官印作为官府的凭证，也就无需每个官吏都使用官职印了。流传至今的"崇信府印""广纳戍印""观阳县印"三方印，皆属大印鼻钮的形制。至唐代之后，鱼符制度化、合法化，定为玉、金、银三种材质，官吏将它装入鱼袋里佩带在身，以象征官职的等级与尊严。于是，在"六典"

中也能看到内外百司都可享有一钮铜印的资格，即一所官署由一钮大印来代表权力的使用。印材也不像汉印那样有金、银、铜的差别，而是皆由铜制成，仿效隋唐官印的印制而变得一切从简。

日本从飞鸟、奈良时代至平安迁都之后的宽平六年（894年）停派遣唐使时为止，前后派遣唐使达十九次，其中十三次到达了中国。其间，共历三十二代，长达二百六十四年。遣唐使基于摄取隋唐文化的精华这一使命而来到中国。遣唐使中的著名人物有吉备真备、阿倍仲麻吕、最澄、空海、圆仁等，他们都是通晓经史、长于文艺的人，归国后积极宣扬中国文化。与此同时，日本还制定出模仿唐朝的贵族教育制度，中央设太学，地方设国学，备有博士、助教，教授经学、律令、汉文学、书法、算法等，这些必然会更加强烈地刺激日本文化的发展。

至奈良时代，日本经过了数百年积极吸收中国文化的历程，终于结出了丰硕的果实，典章制度始臻完备、中央集权国家的律令确定，从而进入了经济、文化大繁荣的太平盛世——奈良时代（710—784年）。奈良时代，恰逢中国的盛唐时期，中日关系十分密切。大批随遣唐使入唐的留学生、学问僧更是长期深入中国社会，如饥似渴地学习盛唐文化，为改革和发展日本的社会做出了卓越的贡献。当时在各领域中均呈现出"唐化气象"的热潮。这从上述的实例中也可领略一二。流传在平安时代初期的不少唐人书迹中，不乏使用当时官署印章的实例。这些既是考察中国印学史极为珍贵的资料，同时也是考察日本古代印章与中国印章渊源关系的重要史料。

2. 律令以外的公私印

大宝元年（701年），日本印章趋向制度化，随着律令制国家制度的完善，公文书上才开始大量地使用公印。

在公式令规定之外的公印，规格基于官印的标准。如郡印、仓印、乡印、军团印、僧纲印、寺院印等。另外，官司印逐渐具有权威的规格，即使是在神社、寺院中也开始效仿官司制印，尤其是敕愿寺等，敕宣也付给寺印。

郡印：现在能看到平安时代的儿汤郡印（图14）、御笠郡印、牟娄郡印三方遗印。

正仓院的文书中能看到纪伊郡、宇治郡等二十四郡印影。儿汤郡印，钮下有一孔系绳，保存良好。印面的"汤"字一度铸损严重（宫崎县西都市教育委员会藏）。御笠郡印，铸造于平安时代（东京村口四郎藏）。因为郡印没有特殊的规定，所以，大小参差不齐。三方郡印形姿豪放，印文雄劲，堪称郡印中之白眉。

仓印：国仓，指在国衙中设置的正式仓库，在这里也有各种各样的仓印使用。现遗存有隐岐仓印（图15）、骏河、但马三颗仓印。在正仓院的文书里也能看到山城、远江、丹波、因幡、播磨等五方遗印。遗品仓印皆为铸铜印，孤钮无孔，印面呈方形，阳文两行，

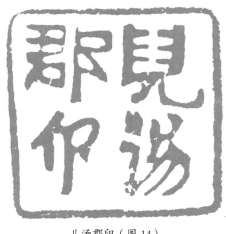

儿汤郡印（图 14）

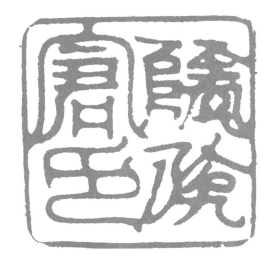

隐岐仓印（图 15）

一行配两字。其书体与诸国印同样富有雅趣。

军团印：根据律令制度在各国设置的军团在全国征兵，按士兵的人数分成大中小警备边境部队。延历十一年（792 年），除边境要地之外，全部废除。军团的规定没有明确的记载，从筑前国发现的远贺团印（图 16）、御笠团印（图 17）两军团，实际上是筑前四军团中的两军团。

僧纲之印（图 18）、神社印、寺印皆为标准的官司印。据《续日本纪》记载："宝龟二年（771 年）八月向大安、药师、东大、兴福、元兴、法隆、西隆寺等十二寺院颁发寺印。"这里的僧纲，是指站在统辖全国僧尼的立场来处理法务而任命的僧官。僧纲印始于灵龟二年（716 年）。据说有位名叫道镜的僧侣乱用僧纲印来行使职权，发觉这一越权行为带来便利后，道镜以此为契机，改为向大安、药师、东大、兴福、新药师、元兴、法隆、弘福、四天王、崇福、法华、西隆等十二大寺院颁发寺院印。这些印并没有遵照法令的规定进行制作，有的是按官印标准制作的，有的却不符合官印标准。如有"法隆寺印"（图 19）、"尊胜院印"（图 20）等特殊的印章，也有"内家私印""嵯峨院印""冷然院印"等用于鉴赏经典书籍时所使用的家印。

与官印相对，镌刻个人姓名的印叫"私印"。著名的私印有酒人内亲王的"酒""生江生""画师池守""积善藤家"（图 21）等印。即便是私印，只要得到认可，在公文书上也可使用。如日本大正十三年（1924 年）在二荒山神社所发现的"东饶私印"（图 22），以及昭和三十四年（1959 年）男体山学术调查团所出土的"生万"（图 23）、"泽"（图 24）等。

图 22—24 所示的古印均是近年来所发现的确切资料。"积善藤家"印，在正仓院御物

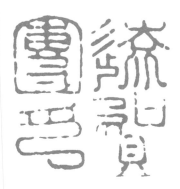

远贺团印（图 16）

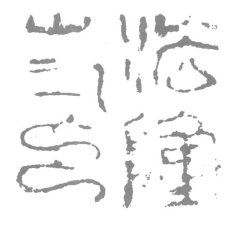

法隆寺印（图 19）

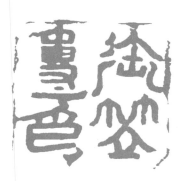

御笠团印（图 17）

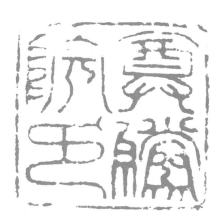

尊胜院印（图 20）

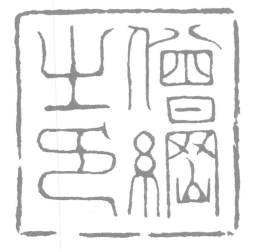

僧纲之印（图 18）

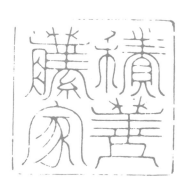

积善藤家（图 21）

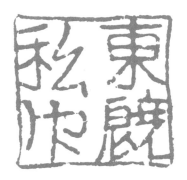

东饶私印（图 22）

生万（图 23）

泽（图 24）

《杜家立成杂书要略》一卷中可以看到。《杜家立成杂书要略》是光明皇后书写的笔记，卷末纸张的接缝处押有"积善藤家"印，选择四字印文的吉祥语句，意味颇深。同时，在卷末押有一颗左倾的"延历敕定"印。概而言之，私印大都形制较小，通常为铜质朱文印。

古印印文在正式场合多用篆书。如"天皇御玺""太政官印"等官印是正规的小篆书体；诸司、诸国印的印文，则多用近于六朝墓志的篆额书体。这虽不能说是秦汉优秀的篆体，但从另一角度来说，它却显示出日本古印制作者力图另辟蹊径的大胆尝试。私印中有许多楷书印式，如"十市郡印""足羽郡印""坂井郡印"等。这或许是因为篆文书体难以辨认，不太适合日本文字的习惯，故而刻印者选择了较为易读、易写的书体，这正与在书体上从草书向平假名的发展之道同出一辙。研究日本古印的制作，其方法并非精巧考究，但它那种纯朴天真之美、自然之趣，一直为印人们所痴迷喜爱。

到了平安时代后半叶，日本律令制度日渐衰微，几乎无法施行。古印及官私印的数量也急剧减少。于是，代之而来的新颖花押印应运而生，且广为流传。

（三）花押

花押是古时中国人用来代替签名的特殊符号。相传唐时韦陟（697—761 年）常用五彩笺来做书记，然后署上花式的符号，使人不易模仿，他在署名"陟"字时写得很花，似五朵下垂的云，故被称为"五朵云"。《程史》云："押字之制，世以为起于唐韦陟五朵云，而不知晋已有之。"相传钟繇堪称花押的鼻祖。花押印中具有楷书、草书、押书和图画的因素，它们之间有机地融会在一起，构成有轻重疏密疾徐的节奏感，内在的意蕴与外在的灵动谐调一致，产生出一种特别的情趣。《北齐书·后主纪》里，由于在文书上联名签署花字，不具姓名，就很难分辨是出自何人之手。今天我们在《王羲之十七帖》跋语上见有唐太宗书写的"敕"字，就是用一种草体的花押形式书写的。

纪某的花押（图 25）

藤原行成及藤原佐理的花押（图 26）

唐玄宗《鹡鸰颂》帖里也有同样的花押署名。宋太祖赵匡胤采用玉押印之后，花押书便被作为宫廷中时兴的风尚而沿用相传。至元代更风靡一时，较前代有新的发展。日本花押印滥觞于 9 世纪中叶，仁明天皇承和十二年（845 年）纪某的花押手迹，是目前所能见到的最早例子。

花押大致可分为如下几种：

1. 初期花押。如：纪某的花押（图 25）、坂上经行的花押。

2. 草名体及二合混合体。如：藤原行成及藤原佐理的花押（图 26）。

3. 二合体。如：平理义、源赖亲、小野守经的花押。

4. 一字体。如：藤原孝理、丹波重康、平忠盛的花押。

花押最初是从草书署名中衍化而来的，逐渐形成小巧倩雅的样式，因其正投世人所好，于是风行起来。至平安时代后期，印章逐渐衰微，丧失了往日的魅力，从而花押替代了印章的功能。

中国宋代始刻花押印，元代已成为主流。日本进入镰仓、室町时代以后，才开始制作版刻的花押，相当于中国的花押印，这是从便于使用的自然趋势中产生的，因而很难说清这是否是仿效中国的花押。

（四）禅宗的兴隆与宋元私印的移植

日本至平安时代后半叶，依据律令而使用官印的制度逐渐衰微下来。公私印章的使用也逐渐不常用，新兴的花押起到了印章的作用。步入镰仓时代以后，日本依然采用这种旧制，虽说官印及公私印仍在使用，但只不过是一种古老习惯的延续而已。而另一方面，日本与中国大陆的交往愈发活跃，与此同时，中国宋元时代新颖的印章样式也蜂拥传入日本。

首先，荣西于仁安三年（1168 年）以谦敬之心最早入宋学习，归国时带回天台宗的新章疏三十余部，计六十卷，献给天台座主明云，并在镰仓修建寿福寺，大力宣扬禅风，被誉为日本禅宗的始祖。到了镰仓时代，泉涌寺开山祖不可弃俊芿渡航来到中国大陆，于建历元年（1211 年）回国时带回的典籍，有律宗大小部文三百二十七卷，天台教观文

字七百一十六卷，华严章疏一百七十五卷，儒书二百五十六卷，杂书四百六十三卷，法帖、御笔、堂帖等碑文七十六卷，共达二千零十三卷。又据《泉涌寺不可弃法师传》载，有佛舍利三粒、普贤舍利一粒、如庵舍利三粒、释迦三尊三幅碑文、十六罗汉二套三十二幅、水墨罗汉十八幅、南山灵芝图画各一幅等。入宋的日本禅僧回国时带回的许多禅籍、语录及宋朝师僧授予的法语、偈颂、顶相赞之类，不胜枚举。道元也随继其后，除佛教宗旨的仪式之外，还带回了中国大陆的新文化。此时中国正值南宋时期，私印的普及方兴未艾，入宋的僧侣对将书、画、印融为一体的文人推崇备至，极力效仿。譬如：东福寺圆尔辨圆上人入宋，拜径山无准师范为师，见无准师范的书迹里钤有"无准""范"字的私印，圆尔也在书写的墨迹中，钤上"圆尔"两字私印。这些显然是受中国禅僧习惯的影响。

随后，又有许多日本高僧前来中国游学，其中，有不少是长于书法而又擅长绘画的人。相传雪村友梅就曾拜访过元代书法家赵孟頫，并作书请教，其笔势雄浑，致使赵孟頫为之惊叹。据说铁舟德济最善草书，元代人得到他的片纸只字都如获至宝。还有竺芳祖裔、观中中谛等，他们的绘画不拘泥于技巧或形象，而是根据他们的悟禅境地，随心所欲地描绘出主观的东西，这与他们的书法追求异曲同工，呈现出一派天真、淡泊、潇洒而又雄浑的特色。

随着日本禅宗的兴盛和日本入宋禅僧的增多，宋朝僧人到日本的也逐渐多了起来。1246年，宋朝阳山无明慧性的法嗣兰溪道隆（大觉禅师）率同他的弟子义翁绍仁（普觉禅师）、龙江等人赴日本，这是中国禅僧到日本的第一批人物。1279年，无学祖元（佛光国师）到日本镰仓，住在建长寺，和寿福寺的大休正念两相对应，大力弘扬禅风。随着中日两国文化的交流日趋频繁，至元代，也有许多高僧陆续不断地东渡日本。入籍元僧中最先到日本的是元朝庆元府普陀山僧人一山一宁。日本友人钦慕他的高风硕德，正如虎关师炼在《济北集·上一山和尚书》中描写的那样："伏念堂上和尚（一宁）往己亥岁，自大元国来我域，象驾侨寓于京师，京之士庶，奔波瞻礼，腾沓系途，惟恐其后。公卿大臣，未必悉倾于禅学，逮闻师之西来，皆曰：'大元名衲过于都下，我辈盍一偷眼其德貌乎！'花轩玉骢，嘶骛辐驰，尽出于城郊，见者如堵，京洛一时之壮观也……"一山一宁博学多识，尤精于书法。他在谈论书画时"贵清逸，重简古"的艺术主张，对于日本的学术、文学、书法、绘画乃至篆刻领域都有一定的刺激与影响。渡日的元僧还有清拙正澄、明极楚俊、竺仙梵仙等，这些元朝有名的高僧，到日本后归依于日本朝廷和幕府，董理京都、镰仓名刹，宣扬禅风，为促进日本文化发展做出了贡献。

禅僧经常在释迦、观音、文殊、普贤等佛菩萨以及达摩、布袋、寒山拾得的禅画上题写赞词。他们起初是在画工所绘的图上题赞，后来由于受中国文化的影响，逐渐形成了自画自赞的风气。这些僧人在画赞的题款上大抵都使用印章。譬如：兰溪道隆有"兰溪"

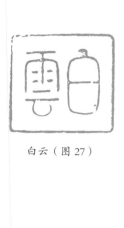

白云（图 27）

隐尚（图 28）

天岸（图 29）

慧广（图 30）

华严供印（图 31）

金刚契印（图 32）

印、无学祖元有"无学"印、一山一宁有"一山"印，这些印章在现存的众多墨迹中都能见到。江户时代刊行的《和汉墨迹印尽》一书，在卷首上就钤有"兰溪"私印。这恐怕是日本僧侣最初使用的印章吧。

其后，随着临济宗的兴盛，在书迹的署名下面钤上私印，已逐渐成为约定俗成的事情。即使在镰仓时代后半期的高僧梦窗疏石和宗峰妙超的墨迹里边，也不乏使用私印的例子。现藏于京都东福寺栗棘庵的实物里边，就有白云惠晓的"惠晓""白云"（图 27）、"隐尚"（图 28）等黄杨木印；藏于神奈川报国寺的实物里边，就有天岸慧广的"天岸"（图 29）、"慧广"（图 30）黄杨木私印。

在日本，使用木质印材古已有之。虽然通常都使用铜铸印，可是，从镰仓至南北朝及室町时代，木印的制作逐渐多了起来。这也许是受中国的启发。在中国，宋元时代就开始使用象牙印或木印。木印则以使用黄杨木印者居多。上述的两位禅师虽说都有入元的经历，但究其印章制作之精巧和印文之整齐典雅而言，难以断定是出自日本印人之手，恐怕是中国印人之所为吧。

概而言之，日本镰仓、南北朝时代禅僧的私印，基本上是白文或朱文小印，深受中国宋元时代士大夫或禅僧私印样式的影响。其形式多样，有双边、亚字形、圆形、方圆形，以及鼎、彝、爵等形状，多富有装饰趣味。归化的禅僧自不必说，入宋、入元禅僧的自

用印多数是出自中国印人之手。这些宋元风格的私印，到了江户时代得以兴起，并对近代篆刻产生了很大的影响。

在这个时代，日本社会流行中国宋元私印的同时，另一方面仍固守日本古印的传统。譬如：内印"天皇御玺"等虽篆文的字体有变，但仍沿袭旧有的形式。"建武之宝"也是使用方三寸（约10cm）的御玺形制，篆文也是极其规范的正规小篆。东大寺的"华严供印"（图31）、"金刚契印"（图32）、"高山寺"等印以及被人们认为是文库印起源的"金泽文库"印等，则全是长方形的楷书印式，展示了这个时代传统与时尚密切相关的特色。

（五）室町时代私印的流行

日本镰仓（1192—1333年）、南北朝（1336—1394年）时代以来，禅宗僧侣之间使用私印已经成为普遍的习惯。即使到了室町时代以后，东渡到日本的禅僧虽不如前代那样多，但从这个时代僧侣墨迹所用的私印中，我们却能看到许多受中国元、明时代印章风格影响的白文或朱文小印。

在室町时代，除禅僧使用的私印之外，开始流行在水墨画上钤盖画家印。在这里边，能看到周文、文清、祥启、雪舟及其他许多例子。还有禅僧在书写诗画轴的题赞时在署名之下使用的落款印章。如《竹斋读书图》（东京国立博物馆藏）上有竺云连等七人的题赞、拙画的《瓢鲇图》（退藏院藏）上有梵芳等大约三十人的题赞、《江天远意图》（根津美术馆藏）上有周崇等十二僧人的题赞、《披锦斋图》（根津美术馆藏）上则有绍镜等七位高僧的题赞。题赞用印，大多在署名之下钤一方私印，也有钤两方或三方印的。有的印与印之间紧密连接不留间隔，既有白文印也有朱文印。

落款用印，这一形式源于中国。从中国五代开始，宋、元之后得以流行，署名之下钤一方印乃是通例。另外，在这些诗画轴题赞的右上角常钤有一方引首印。引首印始于中国宋代，至明代已成为定式。这在明初清远怀渭的《与兰江清楚书》（根津美术馆藏）上可见到所钤的引首印。

日本南北朝、室町时代，已开始大量使用道号印、法名印、鉴藏印等。如足利氏将军家初代尊氏的"仁山"印，尊氏弟直义的"古山"印，二代义诠的"瑞山"印，三代义满的"天山"（图33）、"道有"（图34）、"道义"印，四代义持的"显山"印等，便是佐证。这些印大多是朱文印，偶尔也有白文印。其印式与前代相同，也是沿袭中国元、明时代风格。

此时，从中国带回的书画作品成为日本落款印章的最佳楷模。本阿弥光悦在《君台观左右帐记事》上分类列举了中国魏晋至宋元时期一百七十五人的绘画作品，并划分为"上、

天山（图33）

道有（图34）

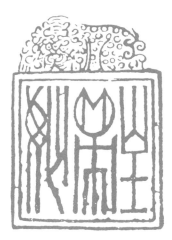
地帝妙（图35）

中、下"三个品位。这些书画的落款印章最引人注目。当然，没有前一代多种因素的配合，能够产生出这样的版本是不可能的。换言之，君台观的落款印章也只有在这个时代才能产生。

然而，遗憾的是，这个时代能够自由书写篆隶书者却寥寥无几。借助字典，仅仅能识篆书千字文或能布置复杂篆体印文的人，恐怕只限于一部分禅宗的学问僧之间。从中国带回日本的许多印章中，有的是出自中国印人之手，有的是在中国印人的指导下完成的。如大德寺所藏的"本朝无双禅苑"、南禅寺的"太平兴国南禅禅寺"及义政时代的"体信达顺""德有邻"等印，似乎都是宋末元初时所制，镰仓时期带回日本的。

总之，这个时代的印章，是直接承传中国宋元印章遗风，又汲取明代文、何滋养。同时，古画的落款印章也对鉴赏起到了重要的作用。这一风潮一直刮到江户时代——近代篆刻的兴起。

（六）武将印

日本战国时代（1467—1573），通用于武将之间的印称为"武将印"。武将印主要使用于日本关东地区的武将范围，同时，在关西边塞地区的大名之间也常有使用。它作为家印，代表着某一家族的势力而用于文书上，也具有一种公印的性质，一般规格很大，有方形或圆形，多为朱文印，呈现出博大而又丰满的姿态。印文除刻姓名外，也有镌刻标榜其武将信条或家风的成语。有时在边框的一边配上猛兽以示威武。譬如北条早云之子氏纲传至四代子孙的"禄寿应稳"印，为7.6厘米的朱文方印，印文上部加刻一只老虎；武田信虎的"信"字印，配有两虎，为直径6.6厘米的圆朱文印；上杉谦信的"地帝妙"印（图35）（分别取"地藏菩萨""帝释天""妙见菩萨"的头一个字），在4厘米的

朱文方印上也配一头狮子。此外，织田信长的"天下布武"四字印和丰臣秀吉的"丰臣"两字印竟是 8.7 厘米特大的四方朱文金印。这些家印，形制以官印为基准，印文大抵采用篆体，毫无刀法妙趣可言，印面的构思也较平庸。那时，中国明代印章正流行富有装饰趣味的九叠篆印文，而武将印多受这种低俗印风的影响。在明代，君主为表彰有功之臣，赐予其四字成语印章，武将印中的成语印或许是仿效这一风习。在江户时代，家康曾制过这种印，其后便断绝了。

（七）罗马印

天文十八年（1549 年），法国传教士到日本九州传播基督教。其后，在关西大名之间开始信仰基督教。基督教徒们在大名之间，常使用罗马文字的印章。这种印称为"罗马印"或"南蛮印"。其印文不用汉字，而以教名或用罗马文字表记的日本名字为主，多为圆形或椭圆形的朱文印或白文印，有时在印章的中轴线上加一十字架。大友宗麟的"FRCO"（francisco 的略写）圆朱文印（图 36）、黑田孝高（如水）的"SIMEON""JOSUI"印（图 37）、其子长政的"CURO""NGMS"（Naga-masa 的略写）朱文椭圆印、细川忠兴的"tada、uoqui"圆朱文印等皆属此类。这些印大都钤在文书的署名之下，属于私印。罗马印富有异国情调，与正统篆刻迥然不同，这是与武将印同一时代产生出来的特殊印章。

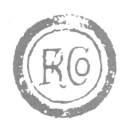

FRCO 圆朱文印（图 36）

JOSUI（图 37）

（八）江户初期的印章

江户初期，从庆长八年（1603 年）起至正保、庆安（1648—1652 年）时为止近五十年的时间里，日本印章全盘墨守着室町时代以来的遗风。譬如，德川家康所用的"福德""源家康弘忠恕"烙马印等，都是基于日本战国时代武将印的样式而制作的。另外，此时大儒藤原惺窝的"惺窝之印""北肉山人"印；林罗山的"罗山""白云斋"等印章，也与它们大抵相同，还未受清新印风的影响。比他们稍晚的石山丈山的自用印，大小方圆而各具神态。如"石凹""六六山洞凹凸窠夫""顽仙子"等印，明显地表现出明末印章精巧的装饰趣味。石山丈山与明人陈元赟等交往甚厚，在传为他的遗构——京都一

乘寺诗仙堂里存放的书画及文房用具中，可以感受到他的趣味与明人息息相通。

在书画印方面，江户初期所出现的本阿弥光悦用的"光悦"印，表现了艺术家所独有的天才，其秀美而崭新的艺术风格，实领风气之先。同时代的画家俵屋宗达的"对青轩""伊年"圆印等，也是富有匠心的作品，虽然稍与正统派篆刻的性质有异，但其独创性仍值得重视。这一样式为其后的光琳派画家们所喜好，在日本篆刻领域又构成了另外一种类型。

（九）书画印的刊行

如上所述，宋元时期入中国的日本僧侣除带回大量的经卷、典籍外，还带回许多宋元师僧授予的法语、偈颂、顶相赞，以及宋元山水、动物、花卉等名画。他们回国后将此视为宝物，装裱成轴，悬挂在禅室的墙壁上，供修禅者瞻仰。后世在壁龛、茶亭或隔扇上悬挂书画作品的风气就是由此而兴起的。

入元僧中有不少书画兼能者，如雪村友梅、可翁宗然、铁舟德济、竺芳祖裔、观中中谛等。雪村友梅既擅长诗文、书法，又是绘画的高手。可翁宗然是最先把牧溪画风传入日本，开创枯淡水墨书的奠基人，今藏在京都鹿王院的释迦像上面就有可翁的印记。铁舟德济的书法造诣颇深，喜爱画竹、葡萄、水墨兰花，义堂周信在他的诗集《空华集》中有诗称赞他说："老禅游戏笔如神，书画双奇称绝伦。"

这些禅画及宋元画风，刺激了日本禅林，并渗入日本文化的深层结构之中。由于日本的特殊环境与历史，安定封闭的岛国文化，造成他们对外来先进文化的新奇感和吸收异质文化的极大热情。但在他们的观念和感情中，异民族与本民族有着鲜明的分界线，这就自然形成了本民族的亲和感与凝聚力以及一种民族本位意识。

日本的历史，可以说是一部卓有成效地吸收外来先进文化的历史。在千百年的历史发展过程中，日本人养成了能够对一切优秀的外来文化兼收并蓄、为我所用的习惯，他们能从中自由地取其精华，从而形成自己民族的新思想、新观念、新文化，而不会因外来异质文化的传入而丧失自己。日本的篆刻也是如此。

于是，江户初期便开始整理宋元名画和僧侣墨迹，一部图谱形式的大型印章鉴赏工具书——《古书画款印》终于问世了。宽永二十年（1643 年）正月，日本刊行了《君台观左右帐记事》。《古书画款印》是线装的小本，副标题为"唐论泛举"，其内容是基于本阿弥光悦的《君台观左右帐记事》，将唐画列为上、中、下三章，并选出这些书画款印辑集而成，以资书画家制作款印时参考。

接着，日本于正保四年（1647 年）又刊行了《和汉历代画师名印泻图》，及承应元

年（1652年）出版《君台官印》。这些著作的内容大体类似，主要是以《君台观左右帐记事》为基本素材而集成的书画落款印谱。不过，木版印刷粗糙，真伪难辨，今日看来不堪鉴赏。

万治二年（1659年）玉井富纪著的《群印宝鉴》出版了，这是包括中国的画家四百余人在内的以及日本画家、禅僧们的印章辑集而成的著作，亦称《和汉印尽》。除《和汉印尽》之外，也有类似的本子，作为书画落款印章的鉴定书而广为流传。与此同时，日本又出版了《增补和汉印尽》。

宽文十二年（1672年）合刊出版了《画工印章辨玉集》和《茶器辨玉集》，其后于元禄六年（1693年）著成《本朝画印》一书（一名叫《梅岳堂画印》），撰著者是狩野永纳、梅岳一阳斋居翁，此书改正并指出原来《和汉印尽》中存在的某些杜撰与舛误。元禄六年（1693年）续刊的《万宝全书》第一、第二、第三册为《本朝画传合类印尽》，第四册为《唐绘传印合类宝鉴》，第五册为《和汉墨迹印尽》，这是集中日两国绘画及禅僧墨迹落款印章之大成的一部巨著。

以上列举的这些书刊，主要是用于书画鉴定方面，或以资创作书画落款印章时参考。在日本篆刻兴起的初期，人们根据这些木版印刷的刊物进行印章的鉴赏。

篆刻艺术流行之后，日本又陆续出版了许多有关鉴赏印章的印谱。宽政十一年（1799年）《捃印补正》问世，书中有细合方明与木村孔恭的序跋。最初高芙蓉与曾之唯曾想将《和汉印尽》或《和汉捃印》的旧版加以修补但未能实现，由鸟羽希聪补正出版的《捃印补正》，在当时影响颇大。文化七年（1810年）又有《捃印补正》的补遗本。到了幕末弘化四年（1847年）武谷仙帘编著的由古笔了伴撰序的《古今书画鉴定便览》一书问世。这些书都是袭用以往刊行本的内容与形式，都是为了方便鉴定。这一时期，还有许多同一种类的各种版本的书籍出版。由于木版印刷技术质量上的差距，徒有外形，钤印印谱的妙趣已荡然无存了。不过，作为研究篆刻的资料，从侧面角度来说，也能起到一定的作用。

（一〇）独立与心越禅师东渡扶桑

明朝灭亡（1644年）之际，从中国流寓日本的移民有不少。日本正保至元禄（1644—1704年）年间，锁国制度的禁令有所缓和，终于打开了长崎开放的门户。从而，中国的新文化接连不断地传入日本。日本的文人学者们也崇拜中国的学问艺术，并致力于汲取其精华。在这种态势之下，篆刻艺术也由东渡的明清僧人传入日本。

承应二年（1653年），戴笠怀着对明朝灭亡深感悲愤的心情，惜别浙江杭州，躬身韬晦，去到日本。翌年（1654年），他以五十八岁的高龄，拜隐元为师，遂改名为性易，字独立，号天外一闲人。他精通六书，善习碑版法帖，对诗文、篆刻、医道等，无不通晓。书法

早在中国就享有盛名，是一位颇具实力的人物。他擅长各种书体，并极力倡导唐式书风，其书法之精妙，在僧林中出类拔萃。在明朝时曾著有《永陵传信录》《流寇编年录》《殉国汇编》等多种著作。此外，独立尤长于篆刻，从他钤盖在书法款记上的"遗世独立""天外一闲人""偈茂"等仅有的几方印来看，虽不能断定都是他的自作印，但从他对书法和篆刻方面所具有的真知灼见中，其艺术的造诣也是可想而知的。

在东渡的禅僧中，不唯有独立擅长篆刻，默子如定（1597—1657年）及京都嵯峨直指庵第三代主住兰谷（？—1707年）等高僧也能治印，此外，还有许多名不见经传的嗜好篆刻的人。

延宝五年（1677年）心越兴俦接受兴福寺澄一禅师的邀请去日本。他比独立晚去日本二十九年，初住在长崎兴福寺，继而去江户，由于异宗僧徒的诬陷而一时遇到禁锢，后来由德川光圀引荐，去水户市寿昌山创建祇园寺，成为日本第一代曹洞宗的开山祖。心越，浙江金华人，别号东皋。长于篆刻，善操弦琴，其遗著至今仍传存在祇园寺内。浅野斧山编集的《东皋全集》，收入了他为德川光圀所刻的"源光国印""子龙父"两方印。其刀风属于明末清初今体派一系。另外，他到日本时携带了清朝陈策编辑的《韵府古篆汇选》一书，朝夕相伴，爱不释手，据说临圆寂前他将此书赠给水户光圀先生。在他圆寂后的元禄十年（1697年），水户藩彰考馆将此书加以翻刻刊行，流布很广。这对当时几乎没有篆文工具书的日本篆刻界来说，无疑起到了很大的促进作用。

（一）日本篆刻诸流派

1. 初期江户派

在日本元禄至享保（1688—1736年）年间，心越的出现使江户印坛充满生机。其先驱者当是从心越处领教刀法的榊原篁洲。榊原篁洲为和歌山藩的儒者，善篆刻，据说有《艺窗醉铁》印谱行世，然至今未能见到。现在所能了解到的是在元禄十二年（1699年）完成的《印纂》，此书首篇有岛津光久的印，其次是他的字号印，可以说这是日本最早的一部自刻钤印印谱。

与榊原篁洲交往甚密的有今井顺斋。今井顺斋原是长崎的医生，从医之余嗜好篆刻，父静轩（松浦氏）也喜好篆刻，幼时受其父亲的熏陶，得以启蒙。贞享三年（1686年），他去江户寄居在池永一峰家里。一峰也酷爱篆刻，两人时常相互切磋此道，通宵达旦，乐此不疲。现在我们虽然对顺斋的遗作只能粗略地领略几方，但他对当时的篆刻动辄成语绮句、沦为翰墨虚饰品的忧虑，以及提倡返璞归真、追溯先王典章制度的艺术主张，仍透露出具有超前意识的卓越见地。

池永一峰出自篁洲的门下，常与顺斋和细井广泽交游，也精于篆刻。正德三年（1713年），池永一峰完成了《一刀万象》三卷本的印谱，上、中卷镌刻诸体千字文，下卷收录私印，清人韩客及日本名家纷纷为其撰写序跋，此谱成为印谱中之佼佼者而博得世人瞩目。

与一峰亲密交往的细井广泽，不仅精通中国书学，也喜好治印。其印章在王侯、高僧、风流韵士之间广为称颂，颇有影响。今传在东京都等等力感应院满愿寺里有其二十几方遗印。

此时，涌入长崎的中国明末清初诸流派新风，在江户风靡一时。明代严乘佛宣撰著的《秋闲戏铁》一书，被奉为印学范本而备受推崇。此印谱是仿效明代何通《印史》的体例，拟刻了古昔名士的姓名并附加私印编集而成的，所谓将方篆杂体极富有装饰趣味的印章网罗于一书。虽没有秦汉古印的风姿，但其华丽精巧的印风，正迎合了世人好奇的眼光。篁洲、顺斋、广泽、一峰四大家的相互切磋与交游，才使明代人篆刻的趣味最初在日本庶民阶层得以广泛传播。日本的篆刻史将这些人称为"初期江户派"。

2. 初期江户派的余风

由于初期江户派名家的推崇，篆刻趣味又由其弟子们在社会上广泛传播。师承篁洲的山世宁又继承心越的刀法。出自山世宁门下的小野君山汲取长崎印人董三桥、徐兆行的印风。池永一峰将刀法传授给其子荣陆。广泽门下的三井亲和巧工篆隶，其书风为一时所重；他也善篆刻，看他摹刻朱一元巨山的《连珠集》印谱，便可以大致了解其刀法的源头。此时在江户，以篆隶杂体制作篆刻印章、用于落款的风习在一般庶民阶层中大为流行，但多陷入低级庸俗的趣味。

此外，武藏宝松寺住持忍海、江户印人河村茗溪等皆属于这一流派。还有江户的永井昌玄摹刻秦汉古印，著成《一片昆玉》印谱（宝历三年，1753年）。其摹刻水平不甚精密，印谱中时有夹杂些今体派的作品，这就给理解古印造成了混乱。不过，也多少透露出当时人们对秦汉古印的仰慕与倾倒，这也是应该值得注意的现象。

3. 初期浪华派

较初期江户派稍晚一些，日本的浪华方面也兴起了明末清初今体派的印风。

从元文至宝历（1736—1764年）年间，新兴蒙所在浪华崭露头角。新兴蒙所，江户人，后移居浪华，有《蒙所资闲》印谱行世。此书第一卷为拟刻古人私印，第二卷为成语印，第三卷收录了福寿印谱。这也属于方篆杂体一类。其门生佚山，浪华人，初名森修来，出家后改名为佚山。佚山根据赵宦光《说文长笺》一书，潜心于篆文的研究，将用篆书写成的《古篆论语》和自刻印谱《金剪府》两部书献给幕府，由此而名声大震。此外尚有《修来印谱》《传家宝狐白》印谱。

传承蒙所刀法的，乃是浪华的儒医、知名剧作家都贺庭钟。他曾拟刻了唐代诗人的姓名及诗句，著成《全唐名谱》印谱，由蒙所的嗣子夏岳（牧氏）担任校正。庭钟著完此印谱五十年后，又编集成《汉委章谱》一书，这些也属于方篆杂体一派。还有泉南人里东白，其印谱《弄铁技渊》《驹阴戏削》《印变》《千字文印谱》《金玉印谱》等皆属同类。

要而言之，蒙所的高足佚山、庭钟、里东白等人，都是学习明末清初印风的今体派，他们以浪华为中心，将富有装饰趣味的方篆杂体印风推而广之，同江户传承初期江户派余风的人们一道，东西遥相呼应，呈现出勃勃生机。日本篆刻史上称这些人为"初期浪华派"。

4. 长崎派

在江户时代，长崎是涌进中国文学艺术的天然通道。篆刻艺术当然也不例外。这个时代绝大多数印人都直接或间接地与这块土地结下了不解之缘，这里云集着许多善于中国篆刻艺术的印人。时而也有归化人（即明末清初逃亡到日本，并入日本籍的中国人），其子孙也长于此道。

源伯民（清水顽翁）善于诗书，篆刻师承入长崎归化的丁书严、徐兆行的刀法，也时常得到董三桥的指导，学习明末清初流派的运刀风格，于宝历六年（1756年）完成了《养和堂印谱》及《雕虫馆印谱》，为长崎派印人中最有声望者。就连其后高芙蓉门下古体派的印人们也对他推崇备至，敬佩不已。

享保年间（1716—1736年），还有与顽翁一道在长崎学习董三桥刀法的江户人滕永孚。滕永孚的学生田中良庵，常陆人，久居江户，其作品较好地汲取了明清今体派的风格，从清朱一元《连珠集》印谱中获得启发，颇有所悟，深谙十二刀法，遂掌握刻印速成之妙技。据说他所镌印章达四万余方，著有《笠泽印谱》。

永田岛仙子，长崎人，居住在京都，宝历二年（1752年）著成《岛仙子印谱》，卷首题有许多延享至宝历（1744—1764年）年间僧侣及华人的序文，印章使用极为华美的方篆杂体，在印文上又添刻花卉，并且加上两三种彩色，极富有装饰趣味。

赵陶斋，也是长崎人，初随黄檗宗禅师竺庵静印，削发为僧，后还俗，移居江户、大阪。他平生嗜酒，气质豪放磊落，长于书画篆刻，以广交浪华文人墨客而闻名，赖春水与他成为知己，情同师友。此外，十时梅崖、木村蒹葭堂等许多名士都曾游学于他的门下。赵陶斋自幼酷爱篆刻，创作出许多优秀作品。印谱有《清闲余兴》《续清闲余兴》《击壤余游》《耒耨幽期》等。明治时代以后，他又编集了《赵息心印谱》。其作品与源伯民等人的作品极为相似，属于今体派，但又融入了文人的气格而自成一家。

上述这些"长崎派"印人与浪华、京都、江户等地保持着密切的联系，篆刻艺术从

此而兴盛起来。

5. 京都、大阪的今体派

在篆刻艺术于江户、浪华等地得以兴起、繁荣的同时，中国明末清初的今体派印风又席卷了京都、大阪等地。

延享二年（1745 年），京都的片山尚宜著成《尚古馆印谱》。这部印谱受当时今体派印风的影响，方篆杂体特色十分明显。接着，宝历、明和、安永年间，京都的殿村亚岱完成的《博古斋印谱》（宝历六年，1756 年），亦仍属于富有装饰趣味的今体派风格。此外，他还著有《雕印运刀法》《亚岱字谱》。今体派盛行之规模可想而知。

悟心上人，伊势松阪人，居住在京都，与高芙蓉交游密切，并加入这一流派。他曾在宽保三年（1743 年）摹刻清朱一元巨山的《连珠集》印谱。相传他在黄檗山闭门不出约一年时间著成此书，对每方印章的书体、印材、印文及原刻者姓名详加考证，进行周密的研究。

与悟心交往友善、相邻而居的终南，喜好诗书，也长于篆刻。他常同高芙蓉、木村兼葭堂、释大典、大潮等名家交游往来。在天理大学图书馆古义堂文库里，藏有悟心与终南合辑的《终南悟心印谱》。

此外，还有京都的林焕章。他年轻时曾师承高芙蓉研习篆刻，后移居关东地区，为东武八王子吉祥寺的住持，宝历三年（1753 年）撰成《炼金集》印谱。此谱收集日本印人在江户时期创作的作品，与后期高芙蓉的古体派不同，是继承初期江户派余风的。

以诗人、书家而闻名于世的儒者龙草庐居住在京都，也酷爱篆刻，集自用印辑有《龙草庐印谱》。

大和郡山藩的重臣柳里恭，素以南宋文人画先驱者的美誉而著称于世。他多才多艺，篆刻也亲自奏刀。在他一百五十年祭之际，由门人编辑出版了《淇园印谱》。

如上所述，京都、大阪等地涌现出许多印人，其印风都属于今体派。这股印风一直盛行至高芙蓉古体派印风崛起时为止，当然也能看到一部分今体派印人与古体派名流相互交融的一面。

（一二）高芙蓉及其门流

1. 高芙蓉

江户时代，在篆刻领域划时代的伟大人物乃是高芙蓉。高芙蓉，甲斐高梨人，本姓大岛氏，取高梨地名而称高氏，因爱富士山取号为芙蓉。年少时来京都，后久居此地；晚年，应水户宾户侯之邀，赴江户，不久病故。他学识渊博，书法长于篆隶，绘画精于山水，气格高古清远。篆刻方面，更具有卓越的见识及高超的技巧，他排斥当时极为流

行的明末清初低俗的方篆杂体，尊崇秦汉古印，提倡古典印风，并主张要打破今体的弊端，恢复古体的正制。他曾督促知己木村兼葭堂将明甘旸的《印正附说》加上训点使之出版，其复古精神可见一斑。当你看到他摹刻的明苏宣《苏氏印略》时，就会感受到其极为精到的刀法，他较好地汲取了今体派技法之长，同时又脱却了今体派的低俗之处，树立起醇正的古风。不过，虽说是古体，但在当时还不能见到汉印的实物，在以难得的《顾氏集古印谱》来鉴赏秦汉古铜印的时代，只好学习中国清朝乾隆至嘉庆时期（1736—1820年）由浙派或邓派等印人精选出的汉印。这和汉印实物相比，仍不免存有很大的差距。当然，高芙蓉作品的高雅之处在当时是首屈一指的，知交朋友柴野栗山、皆川淇园将他誉为"印圣"，对其妙技赞不绝口，他在印坛更是有口皆碑。

高芙蓉的著述，有宝历十年（1760年）完成的摹刻《古今公私印记》印谱，有门弟葛子琴校定、曾之唯增辑而完成的《汉篆千字文》。此外，印谱有系门人葛子琴旧藏、宝历九年（1759年）由释大典撰序文的《菡萏居印谱》。殁后由门弟子源惟良编辑成《芙蓉山房私印谱》。此外，尚有多种印谱行世。新出版的有明治十六年（1883年）中井敬所编纂的《芙蓉先生遗篆》、昭和二十八年（1953年）同风印社刊行的《芙蓉先生百七十年祭纪念印谱》等。

高芙蓉与当时的知名文人学者多有交游，与柴野栗山和木村巽斋（兼葭堂）尤为亲密，与韩大年、池大雅更是莫逆之交。他曾与韩大年、池大雅一起携手攀登富士山、立山和白山，三人共取"三岳道者"为号，传为印坛佳话。可见他们在篆刻方面也有共同的追求和相通之处。在他的印谱里，有中井竹山、宫崎筠圃、皆川淇园、与谢芜村、北山七僧、市河宽斋等当时各界名流的印章，由此可知他的声望之高。

2. 高芙蓉的门流

高芙蓉的古典主义印风，又由其门人弘扬于天下。其间，涌现出许多逸材，将其师风愈加发扬光大。门下主要人物多在京都、大阪。其中，最得先师遗风的要算曾之唯。

曾之唯，京都人，久居大阪，精通印学，完成了高芙蓉《汉篆千字文》的增补工作，曾担任《捃印丛》的编辑职务，在祖述先师业绩方面也是极为重要的人物。他也有《印籍考》《印语纂》等有价值的著作。

高门还有葛子琴、前川虚舟、纪止、菅南涯、崖良弼、源惟良、岛本凤泉、源美章、薮星池、岩仓具选、森川竹窗等人，不胜枚举。此外还有葛子琴的门生赤松眉公、三云仙啸，前川虚舟的高足吴北渚，吴北渚的传人行德玉江等。在后辈门流中也不乏优秀印人，以及直接或间接的众多私淑弟子。

高芙蓉的门流，不仅影响京都、大阪等地，其影响也波及其他地方。江户以滨村藏六初世为代表，以及岛必端、植田华亭、稻毛屋山、辻孔殷、富山景顺等人；伊势方面，

有杜俊民和源惟良门下的小俣蟆庵；美浓的二村梅山、尾张的馀延年；四国方面，有赞岐的阿部良山、土佐的三云仙啸的门生壬生水石。

宽政八年（1796年）高芙蓉十三回祭之际，由源惟良及馀延年等人积极斡旋筹划，在全国范围内有六十八位篆刻名家的作品竞相争妍，促成《芙蓉十三回祭追善印谱》（大东急纪念文库藏）的成书。这样，高芙蓉一派的印风，到其后的明治初期，形成了一股巨大的洪流而波及全国，使日本篆刻界绽开异彩纷呈的繁荣之花。

3. 江户末期的新风

高芙蓉一派古体印风一直盛行到幕末时期。到了末流，古体派印人并非是忠实地继承古体风格，而是在其上融入新的要素，也有重新仰慕今体派华丽技巧的。古体派往昔的面貌已失去了魅力，形成了另一派别。

细川林谷师承阿部良山，是最长于华丽印风的人。细川林谷，赞岐人，后移居京都，其后定居江户。其妍丽清新的作风风靡全国。其子林斋也承其家学喜好篆刻。

艺州竹原的赖氏子弟赖立斋到京都求师，承传林谷的刀法。林谷的印风以江户为中心传播到各地，直至影响到明治时代。

在江户，出自高芙蓉门下的滨村藏六初世的嗣子藏六二世，深谙古印之法，并融入自己的创意，其声望愈发显赫，被印坛誉为"名人藏六"。同时，江户还有益田勤斋，他在遵循古法的同时，又与初期江户派同流，追求新意，创出一家风范。他与藏六二世一并被称为"江户两名家"。其嗣子遇所也承家学，汲取秦汉古法兼融近世名家印风，益田一家门流又形成一派，称为"净碧居派"。

曾根寸斋出自益田勤斋门下，居江户。其著述《古今印例正续编》，是一部关于篆刻技法的良书，为世所重。

细川林谷及净碧居派的印人，在幕末江户刮起新风，其清新的刀风与精湛的技巧，不久便成为明治时代印学发展的坚实基础。

（一三）篆刻艺术的勃兴

1. 篆刻学问的兴起

进行篆刻创作，掌握篆文知识为首要。初期江户派的细井广泽校刊了中国元代应在的《篆体异同歌》，池永一峰也著有《篆髓》《联珠篆文》等，这些都是为研究和掌握篆文而著述的。篆刻家开始致力于篆文的研究。

掌握小篆基本的工具书是我国东汉许慎的《说文解字》，此书于宽文三年（1663年）在日本刊行。接着，出版了南唐徐锴撰的《说文解字篆韵谱》。宽文十年（1670年）刊

行了宋代李焘撰著的《说文解字五音韵谱》。元禄十年（1697年）刊行了东皋心越赴日时携带的清代陈策的《韵府古篆汇选》。享保元年（1716年）出版了明代李登撰著的《摭古遗文》。这也是便于了解钟鼎古文的工具书。享保十二年（1727年）出版了明代魏校的《六书精蕴》。元文二年（1737年）出版了明代林尚葵与李根合著的《广金石韵府》。由此可见，篆文字典的出版逐年增多。

山本格安，尾张人，精通文字学，著有《六书开示》[延享四年（1747年）]、《说文讲余》《驳篆髓》等。此时涌现出许多研究文字学的专家学者。

文政九年（1826年）出版了昌平黉官版的《说文解字》。此书根据汲古阁本首次将说文的原书介绍给日本印人。

随着篆文字典的竞相出版，关于篆刻的专门书籍也陆续复刻起来。元禄十年（1697年）在京都出版了明代徐官的《古今印史》，由一色东溪撰写序文，此书附加了从明代陈继儒《宝颜堂秘笈》中取出的训点及附录部分。此时，江户方面，榊原篁洲著有《印章备考》。此书是根据清代华亭的张彦之原撰本增补而成的。这样，东西相呼应，介绍了大量的可供印人学习篆刻的专业书籍。宽保三年（1743年）出版了元代吾丘衍的《学古编》，势州散人山蓼谷题有跋文。它作为印学领域里最早出现的一部经典著作，对后世印学的理论与实践的发展有着上承秦、汉玺印，下启明、清流派印章的重要枢纽作用。此书全面阐述了篆隶书体演变、篆刻体例及技法知识，并详细地介绍了参考文献等，是一部具有划时代意义的重要书籍。此书的出版，标志着日本篆刻艺术真正走上了艺术的轨道。

宝历二年（1752年）木母馨著成《铁笔集谊》，这是一部日文版的篆刻入门书。其中，详细地解说了十二刀法，也一一列举了篆刻的参考书目。同时，大江玄圃著有《问合早学问》（1766年刊）、《学翼》（1774年刊）等，以其平易的语言，解说了篆刻的技法。由这些通俗性指导书籍的问世，可知当时篆刻艺术在社会上的普及程度。

宝历十一年（1761年）西肥的玄巧若拙著成《石华印说》，此书提倡以追溯秦汉古印源流来发展篆刻的观点颇令人注目。

初期江户派以来，日本篆刻陷入明末清初低俗的装饰趣味的印风，随着篆文字典及篆刻专业参考书籍的出版发行，才得以逐步走上正确的艺术轨道。不久，高芙蓉一派的门人由于崇尚古典主义，掀起了以秦汉古印为宗的尚古风潮。高芙蓉的高足杜澂所著的《徵古印要》一书，又进一步阐述了对古典印风的理解。其要旨为："秦汉魏晋为印之正宗，乃至六朝印之有变，唐宋以降，印之存伪。故秦汉魏晋乃为古体，为印之正制；唐以下为今体，为印之伪制云云。"他以元代吾丘衍的《学古编》、明代甘旸的《印正附说》及清代朱象贤的《印典》之说为依据，力挽狂澜矫正继明代变制以来的初期江户派的弊端。他认为，古体派是正制，今体派为变制，如不排除今体派弊风，元明印论的古典主义就

不能树起。根据这部书可以了解高芙蓉派理论的渊源。

此外，高芙蓉的门生曾之唯在他著述的《印籍考》一书中，品评了古今印谱的优劣高低，明确地阐述出古体派的论据。

2. 日本古印的研究

日本自古以来就传有古印，在进行中国篆刻鉴赏、研究的同时，就出现了许多关于日本古印研究的专著。如成庆上人的《皇朝古印谱》，藤贞幹的《公私古印谱》《集古图·古印部》，松平定信的《集古十种·印章部》，穗井田忠友的《埋麝发香》等。此外，宗渊的《宝印集》尤为著名。

日本古印作为历史研究资料，一向被人们所重视。从日本古印那种古拙、洗练且朴素的美感中，人们受到了极大的艺术启迪。嗜好篆刻者争相搜集赏玩；篆刻家不惜重金收藏，或尝试摹刻，仿此治印。相传"印圣"高芙蓉就曾摹刻过不少的日本古印；其得意门生前川虚舟也仿效日本古印，并撰有《稽古印史》。

在当时，几乎没有秦汉古印的实物，仅有的几件传世之物也并非是精品。高芙蓉著的《芙蓉轩私印谱》，披露了十六方家藏古印。其中，十四方为铜印，这恐怕都是些宋元以后的新印。平安人，安田氏铃有子深鉴藏的古铜印三十余方，明和三年（1766年）被著成《古铜印汇》，这是日本当时唯一的一部古铜印谱。对于古铜印谱的摹刻来说，无论是杨当时的《摹古印选》也好，还是方用光的《古今印选》也好，或是高门的馀延年摹篆的《宣和集古印史》也罢，这些都未能全面地介绍古印的真正价值。

天明四年（1784年）从志贺岛发现的"汉委奴国王"金印，被确认为是汉印中唯一而且最优秀的印章。关于这方面，井田敬之曾根据《后汉金印图章》进行过精巧细腻的摹刻尝试，在此基础上进行了充分的考证。此外，出版了许多研究专著，如上田秋成著有《汉委奴国王金印考》，皆川淇园著有《汉委奴国王印图说》等。井田敬之还在《官私印章制度考》《官私印章钮式》等多种著述中进一步对中国的这方古印作了专门的研究。文政年间（1818—1830年），上田和英根据《石斋集古印谱》及《顾氏印薮》等印谱进行过汉印摹刻的尝试，然而，似乎还未得到秦汉印的精髓。

出自高门的纪止也有集日本古印的印谱。长谷川延年的《博爱堂集古印谱》也属此类。然而，在崇尚儒学、文人趣味的风气笼罩之下的这个时代的篆刻艺术，大部分仍然属于中国式的风格。由于公卿、国学者、歌人或茶道家们仍依存于从前的署名或花押制度，因而不太进行篆刻的实践，日本古印的使用仍局限在狭窄的范围之内。

3. 水户的篆刻家

自从心越居住在水户祇园寺以来，篆刻艺术便和这块土地结下了不解之缘。到了文化、文政时期，又涌现出一代新人。

立原杏所，翠轩之子，承其家学，善于书画，长于篆刻，著有《杏所印谱》，镌刻的印都是《水浒传》中的人名，令人新奇。同一时期，水户的另一位印人林十江，年少时就有奇才，酷爱绘画，篆刻擅长于汉印格调，显示出浑厚朴拙的风姿。可惜他英年早逝，年仅三十七岁便与世长辞了。

4. 文人学者的篆刻

篆刻一向被认为是文人学者们玩赏的雕虫小技。因而，文人学者操此技艺者不在少数。日本古时著名儒家伊藤家的古义堂里，就常聚集着东涯、兰嵎、东所等擅长篆刻的学者。文人柳里恭和池大雅在挥洒翰墨之余，经常奏刀治印，而乐在其中。

从文化、文政时期开始，随着诗文、书画的盛行，文人学者聚集在一起，成立书画会，活动日趋频繁。他们之间，常常以印章相互应酬往来。许多文人学者也都能亲自操刀治印。赖氏家族成员都嗜好篆刻。春水向赵陶斋学习刀法，他的弟弟春风和小弟杏坪都擅长篆刻。山阳和其长子聿庵、次子支峰也都有作品传世。山阳集其自作自用印辑成《赖家遗印影》。儒者筱崎小竹和其父应道与芙蓉派印人交往密切，对篆刻颇感兴趣，也传有自刻遗印。

幕末书法家贯名海屋，年轻时就酷爱篆刻。田边玄玄不仅擅长书法，且以治瓷印而著称，钮制之巧妙令时人赞叹，著有《玄玄瓷印谱》。在这些文人学者及书画家之中，治印之风大兴，但这些作品只不过是翰墨场上的应付之作，远未达到秦汉古印的真相，而这些风雅的嗜好恰与中国浙派印人相似。

（一四）近代日本篆刻概观

1. 明治时代的篆刻

风靡江户时代后半叶的高芙蓉门流的古体派，进入明治时代之后，终于走向衰微。

然而，一些保守的印人仍承其旧法，固守古体特色。师法三云仙啸的中村水竹，京都人，活跃于幕末明治初年，曾因镌刻"天皇御玺"和"大日本国玺"印而享有盛誉。同时代的安部井栎堂，近江浦生郡安部井村人，久居京都，拜命为印司，于明治七年（1874年）完成了镌刻"天皇御玺"及"大日本国玺"印的重任，因而名重于世。羽仓可亭也是出自幕末流行的细川林谷一派的印人，他也曾为御府及诸亲王治印，尤其深得有栖川宫的宠爱，多刻宫家印。山本竹云也是学习林谷一派的。他原为冈山人，居住在东京，以煎茶闻名，趣尚高雅。林谷的刀风至明治时代仍极为兴盛，可以将这些人称为"明治保守派"。

这一派印人的印，多收集在印谱里。有《有栖川炽仁新王印谱》，集三条实美自用印辑成的《梨堂印谱》，大谷光胜的《水月斋印谱》及《燕申堂印谱》。

江户的滨村藏六四世，嗣其家学颇负盛名。他根据汪启淑的《讱庵集古印存》及《飞鸿堂印谱》摹刻了许多明清名家印，著有《晚悔堂印识》。

中井敬所曾向藏六三世和益田遇所学习篆刻，成绩斐然。他学识高深，曾评定乡纯造编纂的《印谱考略》，著有《续印谱考略》；撰有《皇朝印典》《日本印人传》等数种名著，为奠定近代印学之基础功绩卓著。冈村梅轩、冈本椿所、郡司梅所、田口逸所、增田立所、井口卓所等人都出自他的门下，在印坛形成了一股巨流。

明治十三年（1880年）杨守敬东渡日本时携带了众多的碑版法帖。其中，有许多北碑的资料，他首次将北碑书法之美介绍给日本，令日本书家们惊叹不已。于是，流行于清代后半叶的北碑派书法在日本也风行起来。在清代，北碑派书家多工篆隶，其中，不乏善于篆刻者，于是，在日本，与江户时代恪守古体派印风者相对峙，追求新颖的碑学派篆刻风潮也兴盛起来，显现出勃勃的生机。

小曾根乾堂，长崎人，精通篆刻。中国清朝人赴日后，他慕名求印，如饥似渴。筱田芥津，美浓人，居住在京都，初从浙派印集入手，后自成一家，被尊为将浙派印风传入日本的先驱者。

除上述两家外，还有圆山大迂、中村兰台、桑名铁城、滨村藏六五世、河井荃庐等人，他们远涉重洋来中国摄取新颖的印风，向清代吴熙载、徐三庚、赵之谦、吴昌硕诸位大师直接取法，回日本将其印风广为传播。

从此时起，清末新颖的印风一直支配着日本的篆刻界，直至今日。

2. 明治以降的印章学

从幕末至明治时代，文字学大兴。就篆文而论，在明治时代就有前田默凤著述的《印文学》。明治及大正时代，高田竹山撰著的《古籀篇》《汉字详解》《朝阳字鉴》等大部头著作接连出版。这些著作为篆刻家的创作，起到了重要的启迪与指导作用。

江户时代，日本出版了许多鉴定书画落款的印谱。进入明治以后，这方面的书籍更多。这些书致力于纠正以往的杜撰之处，钤盖原印采取照相制版等科技手段，以保证资料鉴定的准确性。

明治以后，最值得大书特书的是中国古印的鉴定与收藏。在明治以前，日本对汉印的实物几乎是一无所知。从杨守敬于明治十三年（1880年）东渡日本时起，才开始有了汉印的收集与整理。乡纯造便是最早的收藏家，其著的《松石山房印谱》，收集了秦汉以降的官印、私印及明清名流印，共分为六卷。在第二卷里，收录的六十余方古铜印为杨守敬旧藏、叶东卿的遗物。在这部印集里，有清光绪八年，即明治十五年（1882年）杨守敬撰写的序文。

明治二十八年（1895年）日本出版了《松石山房印谱续集》。随后，《随意庄印胜》《法眼居印赏》《松石山房铜印考》等著述相继问世。

步入大正时期，藤井静堂的收集最为壮观，包括有御玺、古玺、古印及飞鸿堂主汪启淑的旧藏印等，其数量总计约九千方。其中一部分由园田湖城整理在《霭霭庄藏玺》一书中。还有东本愿寺大谷莹盦的收集亦颇令人称道，其收藏现藏于大谷大学图书馆莹盦文库里，其中大部分作品都被收录在大正十三年（1924年）编纂的《梅华堂印赏》的精选集里。昭和三十九年（1964年）日本又将这些印章重新编辑为《中国古印图录》出版，其中，也包含了罗振玉在《凝清室古官印存》里收入的百余方古印及陈介祺旧藏印等为数众多的名品。除此之外，作为古印的收藏家，以三井高坚氏辑成的《听冰阁》为代表，京都的园田氏平盦、奈良的中村氏宁乐美术馆、香川的大西见山氏、京都的松谷氏三娱斋等一流的收藏机构、收藏家收藏的古印也不在少数。

在日本，印谱的收藏也同印章的收集一样，数量十分可观。中国及日本的印谱一并成为收藏家的主要收藏对象。著名的有三井文库、莹盦文库、藤井氏有邻馆、太田梦盦、园田氏平盦、横田氏漠南书库、日比谷图书馆加贺文库、名古屋蓬左文库、小林氏斗盦、松谷氏三娱斋等。北村春步兰室收藏的中国、日本印谱数量也是相当庞大的。此外，还有不少存放在公私的藏书室之中。尤其值得注目的是明末清初的印谱，时至今日都已成为稀觏珍本。

日本步入大正时代以后，开始出现了编辑内容翔实的古印谱。如太田孝太郎的《梦庵藏印》《枫园集古印谱》《枫园集古印谱续集》，大谷莹诚的《梅华堂印赏》，藤井静堂的《霭霭庄藏古玺印》，林熊光的《磊斋玺印选存》《磊斋玺印选存续集》，园田湖城的《平盦考藏古玺印选》等著名印谱如雨后春笋，相继而出。由此可以了解日本现存中国古印的大致情况。在日本的印人中，对中国古印有着浓厚的兴趣，对舶来古印的研究以及印谱的收集工作有着卓越功绩与较深造诣的，当属太田梦庵和园田湖城两翁。

作为名家印谱，有中井敬所的《菡萏居印粹》印谱，有中村兰台的《兰台印集》初、续、三集，有河井荃庐的《荃庐印存》《继述堂印存》，以及集画家富冈铁斋翁自用印辑成的《无量寿佛堂印谱》等。

对于古铜印谱的研究，日本太田梦庵的《古铜印谱举隅》和《古铜印谱举隅补遗》最具权威。中国罗福颐的《印谱考》，对一百四十四种印谱作了简略的解说和序跋，在日本影响很大。还有王敦化的《古铜印谱书目》等。

将古印谱与近人印谱编辑在一起而出版的有曾之唯的《印籍考》，为世人所重。此外，尚有乡纯造的《印谱考略》，中井敬所的《续印谱考略》，叶叶舟的《叶氏印谱存目》，李文琦的《冷雪盦知见印谱目录》，北村春步兰室的《兰室收藏印谱目》《兰室收藏日本印谱略目》，横田实的《漠南书库印谱目·中国部分》《漠南书库印谱目·日本部分》等。这些印谱，在很大程度上给日本印坛带来了清新的刺激。

如前所述，明治十三年（1880年）杨守敬携带众多的北碑资料奔赴东瀛，同时，也让日本书坛产生出新旧两大流派，形成了彼此相互对立的两大阵营。由于篆刻与书法有着天然的渊源联系，因此，也形成了保守派与革新派之争。

保守派以关西地区的中村水竹、安部井栎堂、山本竹云和关东地区的中井敬所、益田香远、山本拜石等印人为代表，尊重高芙蓉以来的传统，主要宗法于我国明末清初以来的传统印风。与此相对，在革新派里边，有圆山大迂，他在明治十二年（1879年）曾游学于中国，师事当时中国新派印人徐三庚的篆刻，并最初将清代邓石如的新风传入日本。随之而起，秋山白岩、中村兰台对其竭力提倡，桑名铁城又为其风锦上添花，至河井荃庐为集大成者。兰台先生的篆刻布字巧妙，刀法俊敏，真可谓前无古人；荃庐翁的作品则布字慎重，刀法优雅，堪称后无来者。

在中国，清朝的近三百年间，灿烂的文化和金石学的兴起，为篆刻艺术的勃兴开拓出令人瞩目的新领域。继清初周亮工著《印人传》《赖古堂印谱》之后，印谱的刊行为一时之盛。乾隆时期，桂馥搜集古印中的缪篆编成《缪篆分韵》一书，又有继元代吾丘衍《三十五举》之后著成《续三十五举》等著作，印学方面的研究成绩斐然。自称印癖先生的汪启淑著有《汉铜印丛》《讱庵集古印存》《飞鸿堂印谱》《锦囊印林》等二十七种专著，为清代篆刻事业的繁荣做出了巨大的贡献。

印人辈出，也与印章材料的解放有关。选用青田石、寿山石等优质石料，书画家可以自书自刻，亲自参与治印的全过程，较前代有了进一步的提高。其间，丁敬拂拭了明末以来流行的徽派印风，开创一代新风，被推为浙派始祖。至此，西泠八家的浙派印风席卷乾隆、咸丰时代的印坛。浙派除八家之外，还有赵魏、屠倬、高垲、徐楙、赵懿、江尊、胡震等人，以及活跃于嘉庆、道光年间，以安雅的印风独树浙派之外的杨澥系统。

然而，乾、嘉之际，金石古器的研究盛极一时。这一风潮对篆刻艺术产生了巨大影响，学者和文人亲自奏刀者甚众。从而涌现出书法与篆刻相结合的专门作家邓石如。他的出现，使得篆刻界焕然一新，从而树立起自由与清新的印风。"疏处可以走马，密处不使透风。常计白以当黑，妙趣乃出。"这是邓石如布置篆刻结构的著名的艺术观。文彭、何震、丁敬是以复兴秦汉古印为宗旨目标，博采众家之长，而出现各自面貌的；与此相对，邓石如的篆刻则汲取汉篆碑额体的意趣，注重"印外求印"，是书法与篆刻的完美结合，使艺术向多元化的方向发展，从而完成了划时代的伟业。我们将继承这一流派的印人称之为"邓派"。倾倒邓派艺术的有包世臣、吴熙载。他们以敏锐的感觉、微妙的情感变化和独特的刀法而享誉印坛，在咸丰、同治时期的印坛大放异彩。进而有徐三庚以其洗练的技巧而别树一帜，驰誉盛名，其印风对日本明治中期以后的篆刻界产生了很大的影响。

光绪年间，除吴熙载、徐三庚之外，赵之谦的印风曾风靡整个印坛，他巧妙地将浙

派和邓派的印风加以融合，并扩大刻印的取材领域，博涉石鼓、古泉、权量、诏版、汉镜、汉碑篆额、砖瓦等文字来设计印面，超出秦汉古法的规范，使篆刻观念为之一变，在印章的边款处理上也是一位独领风骚的创始者。

光绪三十年（1904 年），吴隐、丁仁、王褆、叶铭等人在杭州孤山西子湖畔设立"西泠印社"，并出版书画作品集和篆刻家印谱等。其社长即是活跃于清光绪至民国时期的印坛领袖吴昌硕先生。吴昌硕先生的篆刻，初宗秦汉，继而追仿浙派、邓石如、吴让之、徐三庚、赵之谦等诸家之长，以石鼓文为主，并博涉古代彝器、权量、碑碣、帛书、封泥、砖瓦，对玺印更有其独到的钻研。其篆刻作品气魄雄浑博大，朴素厚重，又不时地流露出精巧和飘逸的风姿，表现出卓越的驾驭素材的灵活性和超凡的构成能力，为清朝艺苑最后的一位显赫人物。其作品中洋溢出强烈的金石气，一直为日本印人所崇尚，给予日本篆刻界以巨大影响。综上所述，大量的明清名家印谱和古铜器的介绍，以及这些优秀的印人、流派印风，一并成为今日日本篆刻界创作的基石。

二、印人传

（一）独立

独立禅师，俗姓戴，名笠，幼名观胤，字曼公，号荷锄人。生于中国明代万历二十四年（1596年）。浙江仁和（今杭州）人。明代灭亡之际，于清顺治十年（1653年）流寓日本长崎。翌年随从中国到日的高僧隐元禅师得度，改名性易，字独立，号天外一闲人。擅长医术，并有诗文之才。

独立自幼喜好书法，学习晋唐碑帖，精通六书之学。早在中国已有名气，到日本后，除讲经外，还传授书法、篆刻。据传他随身带去两方印，每印刻五面，在彼邦印界引起极大的兴趣及倾慕，对日本篆刻界起到了播种的作用，有《独立禅师自用印谱》传世。后世印人将他同心越一起誉为"日本篆刻的始祖"。他于日本宽文十二年（1672年）十一月六日，圆寂于长崎圣寿山广善庵，终年七十六岁。葬于宇治黄檗山万松冈。在埼玉县野火山平林寺建有戴溪堂，存放持佛、木像及碑文。

（二）心越

心越，俗姓蒋，名兴俦、兆隐，字心越，号东皋，又号樵云。生于中国明代崇祯十二年（1639年），浙江金华人。初为寿昌无明禅师的法嗣，后住杭州广福寺。清康熙十六年（1677年），应日本澄一禅师的邀请东渡日本，住长崎兴福寺。继而去江户（今东京），应水户光圀之邀，住水户大德寺，并将寺名改称为寿昌山祇园寺，为开山第一世祖。

心越喜爱诗文、书画，擅长弹琴，存有琴谱。他的篆刻深受汉印和文彭、何震等人的影响。在日本，慕名向他学习书画、诗词、古琴的人很多，尤其对他的篆刻更是推崇备至，著名的门人有榊原篁洲、细井知慎、池永荣春等。他带去的篆刻工具书《韵府古篆汇选》等，通过门人的翻刻再传播，在日本篆刻界产生了很大影响。后世将他与独立一起誉为"日本篆刻的始祖"。今祇园寺里藏有许多他的自刻印，同寺宝物中尚有《开山自刻印鉴》两册。心越于日本元禄八年（1695年）九月三十日圆寂，终年五十六岁。

遗世独立（独立）

放情物外（心越）

天外一闲人（独立）

东明枕漱石长啸卧烟霞（心越）

花落家童未扫 鸟啼山客犹眠（心越）

（三）榊原篁洲

榊原篁洲，名玄辅，字希翊，通称小太郎。生于日本明历元年（1655年），日本泉州人。先祖为伊贺下山氏，自幼过继给母方叔父榊原氏抚养。少年时到京都向木下顺庵学习，与雨森芳洲、新井白石、室鸠巢等人一并称为木门高足。通达书画、篆刻诸艺，博才多学，兼融中国汉魏传注之学与宋学于一身，开折衷学派之基。后为纪州藩的儒臣。贞享年间，与细井广泽、今井顺斋一道研制出墨帖正面印刷之法。篆刻出自东皋心越，为日本初期江户派先驱者。他的印章颇受汉印及《飞鸿堂印谱》的影响，有少数印则参考了《韵府古篆汇选》，存在着以讹传讹的情况。宝永三年（1706年）正月三日卒，终年五十一岁。

其印谱有《艺窗醉铁》《印纂》《篁洲印影》，撰著有《正续印章备考》《书言俗解》《楷书溯源》等。

（四）细井广泽

细井广泽，名知慎，字公瑾，通称次郎太夫，号广泽，又号思贻斋、蕉林庵、玉川子、奇胜堂等。日本万治元年（1658年）生于远州悬川。少年时随父去江户。生性好学，初在坂井渐轩家私塾馆学习，又入林凤冈与东皋心越禅师门下。

细井广泽擅长书法，壮年时期在江户从北岛雪山处领略明愈立德传授的拨镫法，他继承了由文徵明传至雪山的书法真谛，将唐人书法和执笔法弘扬于世，并使之风靡于江户时代。著有《紫微字样》一卷、《拨镫真诠》一卷、《执笔拨镫法》，此外，还编辑了《观鹅百谭》五卷。

他擅长各种书体，精通书法掌故，尤其善于研究当时无人敢于问津的篆学。秋山玉山曾高度评价他的历史功绩，称赞他："翁之篆学，前无古人而后无来者，可谓艺苑之嚆矢。"篆书字帖有《奇文不载酒》《篆体异同歌》三卷。后者是以中国元代应在的《篆体异同歌》为基础，又参照了明代郑大郁的《篆林肆考》和清代傅起儒的《字学津梁》等成果，列举出篆书中不易辨认的字体，后记又合刻了池永一峰的《篆髓附录》。伊藤东涯于享保十一年（1726年）作跋。在篆书参考书极少的当时，为篆刻家创作起到了指导的作用。

与他交游甚厚的榊原篁洲、今井顺斋、池永一峰等人也都讲究篆学，研修篆刻刀法，成为以江户为中心的一大流派，为日本篆刻界的勃兴创造了机运。他的篆刻作品，基本上遗弃了古怪一类的篆书，继承了心越禅师以汉印为宗的一路，方正、平稳、浑穆，在当时有很大影响。有《奇胜堂印谱》传世。也有人认为日本篆刻实际上是由他兴起的，并将他誉为日本篆刻的始祖。享保二十年（1735年）十二月二十三日卒，终年七十七岁。葬于等等力感应院满愿寺（今东京都世田谷区）内。

有竹吾庐何陋（榊原篁洲）

玉川子（细井广泽）

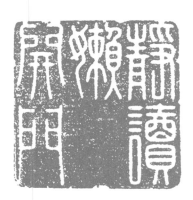

静读懒开门（榊原篁洲）

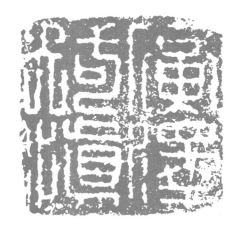

广泽知慎（细井广泽）

湖山是我青眼友（榊原篁洲）

太平幸民（细井广泽）

君子林（细井广泽）

（五）池永一峰

池永一峰，本姓新山氏，名荣春，字道云，号一峰，别号市隐、山云水月主人等。生于日本宽文五年（1665年）。到日本入籍为江户本町三丁目户主——经营药店的老板池永家的第五代传人。善于书法，入榊原篁洲门下，尤精于篆刻艺术。篆刻亲受心越、黄道谦等名师指点，在日本率先制成印谱，著有《一刀万象》三卷。五十岁时离家出走，将家产转让给长子荣陆，自己住在黑田河畔的茅庵里研修梵典，余暇时弹奏琵琶。

他的篆刻作品，有的是受中国六朝悬针篆一路的启发，厚重、温静，是其长处；但也受明末清初杂体篆一类的影响，篆法乖谬，类似柳叶，做作无力。印谱有《一刀万象》《池永一峰印谱》。著书甚多，有《篆海》《篆髓》《联珠篆文》《闲窗乐事》等，达十八种五十余卷。据说他生前亲自刻勒墓碑。元文二年（1737年）七月十九日卒，终年七十二岁。

（六）新兴蒙所

新兴蒙所，本姓堀，后称新兴氏，也叫修兴，名光钟，字中连，通称文治，号蒙所，别号积小馆。生于日本贞享四年（1687年）。江户人，后移居浪华，在肥前莲池藩供职。精于书法，篆隶两体称"当时独步"，浪华书风由此人为之一变。他培育了许多篆刻界的后起之秀，如养子牧夏岳、僧人佚山、尾崎散木、都贺庭钟、泉必东等门人。篆刻以中国明清所流行的唐宋九叠式篆法为其特色，可以说以后的所谓初期浪华派的印人们无不出于他的门下。印谱有《蒙所资闲》，著作有《婳古字谱》《篆书百家姓》《积小馆书则》《篆书千字文》等。宝历五年（1755年）十一月二十五日卒，终年六十八岁。

容止若思（池永一峰）

廉退（池永一峰）

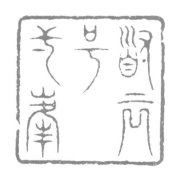

道云号一峰（池永一峰）

颠沛匪亏（池永一峰）

衣带日已缓（新兴蒙所）

字道云（池永一峰）

西厢待月（新兴蒙所）

陶唐（池永一峰）

大神宫印（新兴蒙所）

（七）三井亲和

三井亲和，字孺卿，号龙湖，又号深川渔父、万玉亭等，通称孙兵卫。生于日本元禄十三年（1700年）。信州人。最初，他向细井广泽学习书法及篆刻；其间，又向禅僧东湖和泽友大夫求教，据说其篆书尤得益于胜间龙水，篆隶秀丽。社寺之额、祭礼之帜、商家牌匾等多求他题写，在世上广为流行。他又擅长箭术，晚年收下许多这方面的门人。印谱有摹刻朱一元的《龙湖连珠集》。天明二年（1782年）三月七日殁，终年八十二岁。

（八）佚山

佚山，俗姓森本，名修森，别号修来，号玄中，通称正藏；出家后改名为佚山，字默隐，号常足道人。生于日本元禄十五年（1702年）。大阪人。有书癖，从蒙所、夏岳学习篆文。享保末年（1736年），来江户入门于林家。元文年中，读中国明代赵宦光的《说文长笺》后，遂写《古篆论语》，享有台览之荣。元文三年（1738年）逢母去世，后遁入禅门，居势南山中闭门不出。尔后漫游诸国，努力学习禅学与书法，也擅长绘画。晚年移居京都、大阪，篆刻形成了初期浪华派的代表性作风。

他的印谱有《修来印谱》《金剪府》《传家宝孤白》《百福寿印谱》；著书有《古篆论语》《千文异同考》等。安永七年（1778年）二月廿四日卒，终年七十六岁。

（九）柳里恭

柳里恭，原名柳泽氏，本姓曾祢，初名贞贵，后改为里恭，字公美，通称权大夫，号玉桂、郡山散人、淇园等。日本宝永元年（1704年）出生在大和郡柳泽侯世臣之家。自幼喜好绘画，妙善丹青，留下许多花鸟、人物、墨竹、兰草等画作精品。

他诗、书、乐曲、唐诗等无所不通，素以多才多艺著称，风流倜傥，广交文人墨客。篆刻受细井广泽影响，少年时期就热衷于此道，考究罕见的舶来印籍。晚年结交的朋友有池大雅、高芙蓉、木村蒹葭堂、北山七僧等人，由此也能窥出他的历史地位。著有《淇园印谱》。宝历八年（1758年）卒。

与古为徒
（三井亲和）

青云志（三井亲和）

不可一日无此君
（三井亲和）

淳庵（三井亲和）

正藏别号修来（佚山）

淇园（柳里恭）

柳里恭字公美（柳里恭）

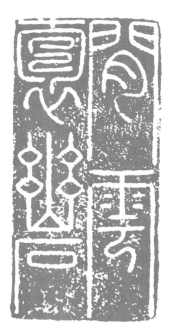

闲云抱幽石（佚山）

（一〇）终南

终南，俗姓小岛氏，名净寿，字天年，号终南、介石。生于日本正德元年（1711年）。伊势松阪人。黄檗禅僧。伊藤华冈的弟弟。九岁入洛南田边的甘南备寺。享保十四年（1729年），继南岭元勳之法嗣。

终南善于书法、篆刻，并向服部南郭、大潮学习诗词。住洛东神光、神恩二院，同冈崎的亲友一雨庵主悟心一起结庵修行，取名介石庵。宝历十一年（1761年）春移居黄檗山圣林院，劝人信佛行善，得到广泛的信仰者。终南与高芙蓉也有亲密交往，其印具都刻有净寿的铭文。明和四年（1767年）八月廿二日在其兄华冈宅中圆寂，终年五十六岁，葬于黄檗山万松冈，由悟心撰写塔铭。印作由其门人编辑成《介石遗稿》，大典作序。还有与悟心篆刻合钤的《终南悟心印谱》。

（一一）源伯民

源伯民，名逸，字伯民，通称利右卫门，号顽翁，别号南山樵夫、养和堂、雕虫馆、掬翠轩等，也称杨伯民。生于日本正德二年（1712年）。长崎人。向清人伊孚九学习山水画，又拜丁书严、徐兆行两公为师，学习篆刻，精通诸种刀法；进而向董三桥学习，并研究诸家印谱，广收博取众家之长。其篆法苍秀，刀法雄健，晚年愈发老辣。当时长崎有一架古印屏风上有明末苏晓、黄震两公所刻的"醋古集"大印，伯民将其摹刻下来，逼真之能力众口皆碑。

他著有《雕虫馆印谱》三卷、《顽翁印谱》四册。宽政五年（1793年）卒。

（一二）悟心

悟心，名元明，字悟心，号荷庵、懒庵、一雨、九华、逍遥。生于日本正德三年（1713年）。伊势松阪人。黄檗禅僧。外科医生松本驼堂之子。十岁时削发为僧，入伊势相可法泉寺。享保十五年（1730年）继冲天元统的法嗣。年轻时曾游历东都向服部南郭学习，一时间在都城以东的冈崎地方结草为庵，取名一雨庵。巧涉诸艺，篆刻刀法得力于细井广泽、新兴蒙所。宽保三年（1743年）摹刻朱一元的《龙湖》印谱。同年秋，入黄檗山，为江州日野正瑞寺九世，后归乡法泉寺，继六世传人。安永年间（1772—1781年），退隐于乳熊村净光庵，生前对《高芙蓉私印谱》爱不释手，著有《终南悟心印谱》《一雨稿》《余稿》《偈诗》《文抄》等。天明五年（1785年）七月廿七日圆寂，终年七十二岁，葬于法泉寺。

天年别号终南（终南）

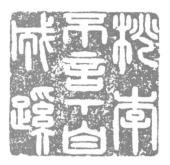

桃李不言下自成蹊（源伯民）

释净寿印（终南）

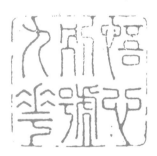

悟心别号九华（悟心）

静寿之印（终南）

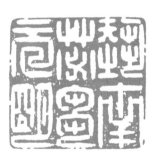

势南芯刍元明（悟心）

乐莫乐兮新相知（源伯民）

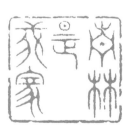

青林是我家（悟心）

（一三）赵陶斋

赵陶斋，名养，字仲颐，号陶斋，别号息心居士、息心斋、枸杞园、清晖阁。生于日本正德三年（1713年）。长崎人。传为清人赵氏的私生子。幼时丧父失母，遂赴日本为黄檗宗竺庵禅师的弟子，僧籍长达二十年，后因故归俗。之后，游历各地，读书、写字无一时荒废，其书法在当时被公认为近世第一流。这期间，从江户移居大阪，寄居于源见氏家族并娶之为妻，称内田氏。晚年寓居泉州界。

他的篆刻多取法传统的古汉印，方正平稳，浑朴文雅，运刀自然，生气勃勃，在当时的篆刻界十分出色。印谱有《清闲余兴》《击壤余游》《耒耨幽期》《赵陶斋印谱》。此外，尚著有《赵陶斋随笔》《笔记》，以及流传下来的许多关于他的出身之谜和"好酒野人"绰号的逸话。天明六年（1786年）卒。

（一四）里东白

里东白，本姓里见，名修里，号鸡鸣庵。生于日本正德五年（1715年）。居住在泉南界市。初期浪华派成员。基于对文房清玩趣味的雅好，他的篆刻表现出富于装饰性的风貌。

从他的印作来看，除了继承初期浪华派的印风，有些作品则更多地表现出一种装饰趣味。如他所刻中国唐代诗人崔颢《黄鹤楼》诗句中的"昔人已乘黄鹤去"、"汉阳树"、"芳草萋萋"等，有的悬脚，有的横画细、竖画粗，有的以团扇为形式布局与构字。在运刀上也同样具有这种规整的装饰风格。延享、宝历年间，是他创作的活跃期，著述并出版了很多种印谱。安永四年（1775年），《浪华乡友录》一书将他作为印人名家收录在册。印谱有《弄铁技渊》《驹阴戏削》《印变》《千字文印谱》《金玉印谱》《唐诗印谱》等。安永九年（1780年）五月廿九日卒，终年六十五岁。

（一五）都贺庭钟

都贺庭钟，字公声，号巢庵、大江渔人、辛夷馆等，通称六藏。生于日本享保三年（1718年）。大阪人。享保末年（1736年）入蒙所门下学习书法。向香川修庵学医之余，热衷于当时流行的中国白话小说，并用日语改编了数十本，用"近路行者"的笔名发表。为此，享有"小说家学者"的美称，被誉为"读本作家的鼻祖"。作为学者，他还对《康熙字典》进行了校刊。篆刻师承蒙所，显示了较强的装饰趣味，如"大江一渔人""恭俭文雅"等印。印谱有《全唐名谱》《汉委章谱》。宽政六年（1794年）七十六岁时殁。

此地空余（里东白）

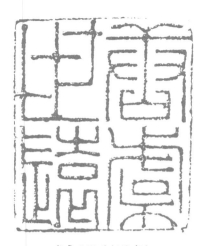

唐虞世远（赵陶斋）

汉阳树（里东白）

孤生长崎，经历东西，老来无事，茅津寓栖（赵陶斋）

大江一渔人（都贺庭钟）

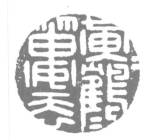

黄鹤楼，黄鹤一去（里东白）

恭俭文雅　　　开元之宝
（都贺庭钟）　　（都贺庭钟）

（一六）高芙蓉

高芙蓉，本姓大岛氏，通称逸记，亦称近藤斋宫，名孟彪，字孺皮，号芙蓉，别号冰壑山人、中岳画史等，室名菡萏居。生于日本享保七年（1722 年）。甲斐高梨人。

他少年时进京结识了当时的名流池大雅、韩天寿。擅长诗书画印，精于鉴赏掌故之学。篆刻尤为绝伦，曾留意从中国传去日本的古铜印谱及明清名家印谱，并积极地评价古铜官私印的艺术性，对日本篆刻的发展起了很大的推动作用。其作品也受秦汉印与清代浙皖派的影响，富有新意，奇古淳朴中蕴藉着无限的韵致，古铜印的金石气与高芙蓉的抒情性产生了共鸣与默契，从而树立起宽绰自然、气韵高古的印风，完成了日本篆刻史上划时代的伟业，被人们仰为"印圣"。

关于他的作品有中井敬所辑集的《芙蓉先生遗篆》二册（明治十六年，1883 年刊），河井荃庐辑的《芙蓉轩私印谱》（大正二年，1913 年刊），园田湖城辑的《芙蓉纪念印谱》（昭和二十八年，1953 年刊）、《江霞印影》，编著有《汉篆千字文》。天明四年（1784 年）去世。

（一七）池大雅

池大雅，姓池野氏，幼名又次郎、勤、无名，通称秋平，字公敏，后改为贷成、戴成，号大雅，又号九霞山樵、霞樵等。生于日本享保八年（1723 年）。京都人。出身于都城以北的深泥池一户农家，父亲系菱屋嘉左卫门。池大雅自幼嗜好书法，初学清光院一井，继而从师桑原空洞，作品透露出天真之趣，达到绝妙的境地。平素喜好绘画，从柳里恭、祗南海探究南画之道，最擅长山水、人物，其飘逸之天趣更是超凡绝俗，为近世南画的代表。从少年时即开始学习篆刻，与高芙蓉、韩天寿交游甚厚，时人称赞他为"铁掌印人的鬼才"。其作品布局平稳大方，用刀严谨而又豪放，印面中充溢着一种端庄而又自由、严肃而又生动的气象。安永五年（1776 年）卒。

孟彪（高芙蓉）

流光欺人勿蹉跎（高芙蓉）

益道之印（高芙蓉）

孺皮氏·源孟彪印
（双面印）（高芙蓉）

城南奥氏女
（高芙蓉）

来禽（高芙蓉）

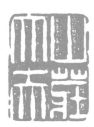

山庄大夫（池大雅）

"芙蓉山房"
（芙蓉先生遗印）
（高芙蓉）

峦光水影（池大雅）

（一八）滨村藏六初世

滨村藏六初世，本姓橘，名茂乔，字君树，号藏六。生于日本享保二十年（1735 年）。伊势人，后迁居江户。久慕高芙蓉，遂进京拜师学艺。为人质朴，善与人交。师芙蓉殁后，为表达对先师的哀悼之情，特请大典禅师书墓碣铭，他自己上石镌刻。此碑建立在东京小石川无量院内，现迁移到天德寺。

滨村藏六初世的篆刻，能谨守师法，布局规矩严整，深得其师刀法之蕴奥，锋刃含蓄，运刀中略藏笔意。尤其是仿铸印一路，更为突出。并能制作龟钮、铸铜印，成为其家传的技艺之一。宽政六年（1794 年）十一月殁，终年五十九岁。滨村家族世代袭用藏六的名字，直至明治时代。

（一九）滨村藏六二世

藏六二世，本姓橘，名参，字秉德，号贲斋，通称滨村藏六。初世之甥，后为养子。生于日本安永元年（1772 年）。江户人。初随养父藏六初世学习篆刻，游学于关西等地，技艺遂深。藏六初世殁后，继承了家传的龟钮古铜印。文化四年（1807 年）奉幕府之命镌刻了聘请朝鲜使节的官印。在博览《汉铜印丛》《苏氏印谱》的同时，追慕其法，又融入自己的创见，遂自成一家，世人称为"名人藏六"。他还酷爱书画古器，长于鉴赏。可惜英年早逝，于文政二年（1819 年）殁，年仅四十七岁。

（二〇）滨村藏六三世

藏六三世，名籍，字子收，初号南溪，后改为讷斋、龟禅。生于日本宽政三年（1791 年）。江户人。本姓小林氏，藏六二世殁后作为其高足改姓为滨村氏，承继家传的龟钮古铜印，袭藏六居，弘扬家族声望，门人逐渐增多。尤善用铜、玉、水晶等硬质材料作印。文政年中（1818—1830 年）游历关西。天保十四年（1843 年）殁，时年五十三岁。

中村连印（滨村藏六初世）

顺祥安宁（滨村藏六三世）

橘茂乔印（滨村藏六初世）

万事付一笑（滨村藏六三世）

阿吽洞主（滨村藏六二世）

琴堂（滨村藏六三世）

瑞州（滨村藏六二世）

橘籍之印（滨村藏六三世）

（二一）滨村藏六四世

藏六四世，本姓盐见参藏，名观侯，字瀚，号薇山、雨村，通称大瀚。生于日本文政九年（1826年）。备州吉备人。到江户投师于藏六三世门下，学习虚心勤奋，能得滨村藏六家传，并吸收当时诸家名流之长，篆刻较之藏六三世更为严谨工稳，有隽雅之风。作为藏六三世的养子，称藏六四世。著有《晚悔堂印识》《藏六居印略》刊行于世。明治二十八年（1895年）六十九岁时卒。

（二二）滨村藏六五世

藏六五世，名裕，字有孚，别字无咎道人，号雕虫居窟主人，通称六平。生于日本庆应二年（1866年）。津轻人。明治廿二年（1889年）十月去东京，从师于金子蓑香、藏六四世学篆刻。明治廿七年（1894年）嗣藏六四世为藏六五世。之后，久居向岛墨堤处。

藏六五世曾游历诸国，也来过中国。篆刻受清末流派印章的影响，对吴昌硕更为倾心。较之滨村藏六四世等先辈，其印风有较大的变化与发展。印谱有《藏六居印薮》《藏六金印》《结金石缘》《锦囊铜磁印谱》《雕虫窟印蜕》等。明治四十二年（1909年）四十三岁时卒。

（二三）木村巽斋

木村巽斋，名孔恭，字世肃，号巽斋、蒹葭堂，木村氏，通称坪井屋吉右卫门。生于日本元文元年（1736年）。大阪人。以酿酒为业，博学多艺，尤精于物产之学，因收藏奇物珍籍颇负盛名，时人为饱开眼福争先恐后拜访蒹葭堂。他自己整理十八年间的来访者名簿，写成日记五册，这是了解他交友的珍贵资料。曾蒙增山雪斋的庇护，一时隐退于伊势长岛。篆刻学习高芙蓉，并从古铜印与明清名家印谱中汲取养料，虽少其师的个人抒情意味，但仍保存有淳朴奇古之韵致，至为可爱，甚受时人欢迎。宝历十四年（1764年）与福原承明一道为朝鲜聘使一行数人篆刻名章，辑为《东华名公印谱》出版。此外，尚有《巽斋捐因》《甘氏印正》等多种汉籍著作。享和二年（1802年）去世，死后葬于小桥大应寺。

春和骀荡

（滨村藏六四世）

结金石缘　　　　藏六

（滨村藏六五世）（滨村藏六五世）

风来竹自啸

（滨村藏六四世）

柳达源印

（木村巽斋）

吉羊斋金石文字之记

（滨村藏六五世）

世间第一风流事

（木村巽斋）

陈衡恪印（滨村藏六五世）

望美人兮天一方（木村巽斋）

（二四）曾之唯

曾之唯，本姓曾谷氏，名之唯，字应圣，号学川、读骚、佛斋、曼陀罗居、九水渔人、半佛居士等，通称仲介。生于日本元文三年（1738年）。京都人。后去大阪，师事片山北海、细合半斋，加入混沌诗社。他篆刻师从高芙蓉多年，深得其师之风神，被称为"芙蓉的影子"。但在用刀上芙蓉较为峻厉、丰润，圆柔中有刚劲；而学川氏则偏重于多用涩刀，线条较为蕴藉含蓄，有的则略有过之，有故为扭涩之态。曾之唯在奏刀之余，致力于印学之研究，著有《印籍考》《印语纂》。此外，还增修芙蓉编著的《汉篆千字文》，并校正出版了多种书籍。有钤印谱若干和诗文集《曼陀罗稿》。宽政九年（1797年）去世，死后葬于大阪上本町天然寺。

（二五）葛子琴

葛子琴，本姓葛城，通称桥本贞元，名张，字子琴，号蠹庵、小园。生于日本元文四年（1739年）。居住在大阪玉江桥北畔之御风楼，以医业谋生。他曾向菅甘谷、兄乐郊学习儒学，巧于吟诗，加入片山北海的混沌诗社。才名被誉为"社中第一"。篆刻师从高芙蓉，其师高雅之意趣与他清新婉约的诗风相默契，使他的印风更具丰丽的韵味。《芙蓉轩私印谱》中子琴的刻石最多。曾之唯评价他为"印坛之贤者"（《印籍考》跋）。从他的作品中可以窥见我国清代浙派兴起以后，在刀法上对他的初步影响。钤印谱有《葛子琴印谱》（日比谷图书馆加贺文库藏）、《御风楼印谱》《蠹庵先生印谱》（二谱均藏在园田氏——穆如清风室）。《诗稿》（赖氏春风馆藏）是在他殁后整理的，但未能出版。天明四年（1784年）卒，葬于天满栗东寺。

（二六）殿村亚岱

殿村亚岱，名正义，字子方，号亚岱、木鸡、博古斋，称殿村亚岱、殿正义等，通称平太。生于日本元文五年（1740年）。居京都。后游学于长崎，从白禅师领授运刀法五十则，遂成为京都城内著名印人。太田玩鸥和纪止在《利其器斋印谱》序中都把他与高芙蓉一并尊为印篆的名手。虽然其刀风是属于今体派类型，但是在其富有装饰性的匠意之中，仍能流露出继承古体派的痕迹。如"为欢"一印铁线篆，可见其用刀之光润；"浮生若梦"印，则在线之交接处增粗，以见笔墨效果；"光阴"一印，用刀直冲，有挺劲之感，这都体现了他在运刀上的探索。虽然有些印似乎有些做作之态，但从中仍可窥见其娴熟的技巧。刻印谱有《博古斋印谱》，宝历六年（1756年）龙草庐等人添写序跋。此外，安永七年（1778年）春，将以前在长崎授课时讲解刀法的讲稿辑成《雕印运刀法》一书，由冈崎庐门作序。此外，尚著有《亚岱字谱》等。天明二年（1782年）卒。

读骚庵主（曾之唯）

合姓清玩（葛子琴）

江上清风（曾之唯）

金峰外史　　　　泰平逸民
（葛子琴）　　　　（葛子琴）

曼陀罗居　　　梅华三昧
（曾之唯）　　（曾之唯）

夫天地者万物逆旅　古人（殿村亚岱）
（殿村亚岱）

烟霞铸瘦容（葛子琴）

浮生若梦（殿村亚岱）

（二七）馀延年

馀延年，名延年、礼，字千秋、实文、君寿，号墨山樵者、风尘道人、绿竹斋、安渊、鲁台等，通称九郎左卫门。本姓山口氏，是韩国馀璋王的远裔，称馀氏。生于日本延享三年（1746年）。尾张知多郡人。风流多艺，绘画师法增山雪斋，学习墨兰，并汲取我国元明诸家笔意。俳谐诗投加藤晓台的门下，作品入《士朗七部集》。

他少年时赴京都拜高芙蓉为师学习篆刻，能得其师真传。芙蓉殁后，他尽心竭力为师处理后事，其师母将芙蓉的遗爱印刀赠予他以资勉励。平生得意之铜印，为诸侯奏刀刻石，左大臣二条治孝赐他"成修处士"的雅号。曾摹刻《宣和集古印史》《千文印薮》，著有《风尘随笔》集。文政二年（1819年）卒，葬于大高春江院。

（二八）赖春水

赖春水，名惟宽，字千秋、伯栗，通称弥太郎，别号拙巢、和亭等，在大阪时名叫春水，在江户时号霞崖。生于日本延享三年（1746年）。安艺国贺茂郡竹原人。赖山阳的父亲。春水的父亲，名惟清，通称又十郎，号亭翁，小泽芦庵门派的歌人。春水有两个弟弟，大弟春风，小弟杏坪，皆工诗文，当时世人评价他们的诗风是春水为方，春风为圆，杏坪属三角形而各具特色。

春水幼时好学，因患疾病，立志学医。住大阪，加入片山北海的混沌诗社，研究儒学诗文，结交文人雅士，才华大振。不久，在新天满町开设私塾，把二弟招来让他到大阪游学。这期间与葛子琴交往最密，从赵陶斋学习书法，亦涉猎篆刻，其印明显地受到高芙蓉、葛子琴一路的影响，平稳方正，严谨而大方。著有《学统论》，也从事过国史的编纂工作。晚年致力于藩中子弟的教育事业，拒绝俗事，过着悠游自适的生活。文化十三年（1816年）卒。

（二九）赖杏坪

赖杏坪，名惟柔，字千祺，通称万四郎，号杏坪，别号春草。生于日本宝历六年（1756年）。安永二年（1773年）去大阪与兄春水一同加入混沌诗社，又从兄下江户，拜服部栗斋为师。天明五年（1785年）为兄藩的儒学教员，在学问所教授子弟，侄儿山阳也受他的指导。致力于宋学的兴隆，著有《原古编》一书。宽政九年（1797年）代兄春水出府担当世子的教学工作。此时，山阳也同行东下游学。其后，由儒员转为郡奉行，编修地方志——《艺藩志》。文雅风流，精通经学、诗书。篆刻主要受到葛子琴与其兄春水的熏陶，加之领悟较快，所刻印章也十分出色。其诗集有《春草堂诗抄》，和歌有《唐桃集》。天保五年（1834年）卒。

烟霞中人（馀延年）

赖惟完（赖春水）

无尘（馀延年）

安艺竹原人（赖杏坪）

知其雄守其雌（馀延年）

惟柔之印（赖杏坪）

千秋父（赖春水）

赖氏千祺（赖杏坪）

（三〇）赖山阳

赖山阳，名襄，字子成，通称久太郎，号山阳，别号三十六峰外史，按居所称呼又叫水西庄、山紫水明处、三面梅花处。生于日本安永九年（1780年）。赖春水之长子。其母，静子，儒医饭冈义斋之女。山阳自幼聪颖好学，擅长诸艺。十二岁时便对经世济民之举抱有极大的关心，著有《立志论》。十四岁时树修史之志，阅读了柴野栗山训点的《通鉴纲目》。十八岁时随其叔杏坪去江户游学，在昌平坂学问所向尾藤二洲学习，同时听服部栗斋授课，东下途中，凭吊凑川的楠公，撰写古诗长篇和诗作《谷古战场》，这种咏史之作，使他的天分得到了淋漓尽致的发挥。不久，编成了少壮年时的文集——《山阳文稿》。二十四岁时埋头研读修史和经世之学，从而完成了《日本外史》《通议》《日本政记》三大部著作。

赖山阳性格豪迈，感叹王室的衰落，论大义名分以鼓舞世人之士气，门人尽得熏陶启迪。其一代著述、文章广布流传，为时节之警钟，使人心觉醒，意气高昂。诗文有《山阳诗抄》《日本乐府》，经学方面有《书后》《春水讲义录》等。此外，还擅长书画、篆刻，在其遗作里也可窥出他的风趣来。天保三年（1832年）卒。

（三一）田中良庵

田中良庵，名正容，字叔道，号良庵、笠泽。生于日本延享四年（1747年）。常陆人。自幼喜好篆刻，师事滕永孚。滕永孚曾向中国清人董三桥请教过刀法。良庵得速成之妙，在短短的几年内即成数种印谱。安永四年（1775年），二十八岁时立下刻成万钮印章的宏志，六年后，于天明元年（1781年）成就，时三十四岁。翌年，又立下镌刻万钮印章的誓言，越五年完成夙愿。共刻印四万余钮。而后分类整理，每百钮装订成册，完成了巨帙《笠泽印谱》。平生崇尚古体，应人所需也镌刻了许多今体的作品。享和二年（1802年）卒。

（三二）杜澂

杜澂，字澂公、师叔，号松窠、华亭道人、看云子、五适散人、真赏斋等。生于日本宽延元年（1748年）。京都或近江人。初入黄檗宗，习得华语和刀法，游学于长崎。归京后伴随其母东下，从董九如学习绘画，在府十年，失火，寄寓在越后出云崎的山本以南（良宽的父亲）家里。其母死后，再度进京，漫游出云崎，后在此地逝世。

号五适，是因其精通诗、书、画、印及弹琴这五艺而得名。天明二年（1782年），三十五岁时著成《徵古印要》；又在享和三年（1803年）雕版翻刻了《杜氏徵古画传》；文化元年（1804年）刊行《盛世翰薮》。此外，尚有《东皋谱之删定》等多种著述。其篆刻作品，汲取了我国汉印以及浙派诸家之长，而能自成一家，凝重浑朴，为同道所称许。文化十三年（1816年）卒，葬于出云崎净玄寺，墓碑竟告失传。

释迦大含（赖山阳）

与天为徒（杜澂）

雪泥鸿迹（赖山阳）

名山藏（杜澂）

言隐于荣华（田中良庵）

幽人贞吉（杜澂）

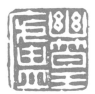

幽篁庐（田中良庵）

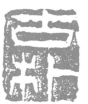

古朴（杜澂）

（三三）薮星池

薮星池，名千秋，字子长，本姓薮井氏。生于日本宽延元年（1748年）。京都伏见人。文化十年（1813年），住夷川河原町东处。资性博雅，精通书画，至俳谐狂歌无所不通。篆刻宗法高芙蓉，同时，也受到当时我国清代浙派印人用刀的影响，能得苍茫古朴之趣。于文化十三年（1816年）去世。

（三四）永井昌玄

永井昌玄，字子远。江户人。从仕于东叡大王公遵法亲王，善于篆刻。平生摹镌秦汉古印，名言警句一并刻成私印。宝历三年（1753年），制成《一片昆玉》印谱三卷。从作品面目看，其刀风与当时所谓初期江户派的印人有共同处，都不太注意文字结构，有随意性，刀法也有故为做作之态。其传记及刀法的师承渊源尚不明，仅在《一片昆玉》印谱里从金龙道人敬雄、成岛锦江、源昌世等人题写的序文中透露出一点消息。主要活动于日本宝历年前后（1751—1764年）。

（三五）林焕章

林焕章，名魏，字成功，号焕章斋。京都人。林氏自幼聪敏有悟性，由于家境贫寒，被书店老板招为女婿，生有一女。流寓浪华，曾在天王寺边以算命为生。三十岁时出家下关东，居住在高尾山药王院的吉祥寺里，为村民布施医药。他多才多艺，篆刻尤为精到，以拟古为宗，对当世纤巧的印风嗤之以鼻，挥刀镌石如在宣纸上挥洒书写，曾治印千余钮。与高芙蓉、韩天寿为友，据说其斋号就是由高芙蓉命名的。宝历三年（1753年）制成《炼金集》，《芙蓉轩私印谱》也将其作品收录在内。生卒年不详。

（三六）杜俊民

杜俊民，名俊民，字用章，号石斋、南亩，通称森岛嘉四郎，亦称千吾。生于日本宝历四年（1754年）。伊势人。篆刻师法高芙蓉，流传有《石斋印谱》。在《芙蓉轩私印谱》里，也收入了他镌刻的两方印。章法布局纯宗法我国汉铸印风格，用刀以切刀涩进，古雅雄劲，颇具有浙派丁、蒋之趣。著有《印道诸家确论》，对芙蓉派的印学与刀法作了翔实的总结与考订。文政三年（1820年）八月廿三日卒，终年六十六岁。

竹深处（薮星池）

繻幽兰之秋华（林焕章）

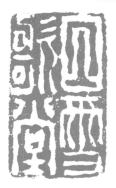

白雪歌堂（薮星池）

积翠当庐（林焕章）

不知老之将至（永井昌玄）

孟彪（杜俊民）

明月梅花共一窗（永井昌玄）

孺皮氏（杜俊民）

（三七）稻毛屋山

稻毛屋山，名直道，字圣氏，号屋山、燕燕居、息斋，通称官右卫门。生于日本宝历五年（1755年）。赞岐人。

他少时体弱多病。进京后入皆川淇园门下，经柴野栗山、池大雅引荐，结识了高芙蓉，并亲承其刀法。所作印章，章法浑朴平稳，运刀劲健爽快，颇能得其师用刀之风神，得同行之赞誉，享有"芙蓉之再生"的美称。宽政九年（1797年）东下之际，在浪华召开的送别印会上所作的印，被遵师遗命取名曰《江霞印影》。此外，刻有《饮中八仙歌》《损益十友图》印谱。结交东都名流，为建立小石川无量院的芙蓉墓碣铭而竭尽全力。还将诸家诗词编辑成《采风集》。

根据义子恭斋（市河米庵之养子）撰写的墓碑文，按照通说，其死于文政六年（1823年）十一月十九日，终年六十八岁。

（三八）赤松眉公

赤松眉公，名庞，字眉公、麇公，号龟园、渔石子、清虚阁。赤松氏，通称水野尾正珉。生于日本宝历七年（1757年）。浪华人。安永、天明、宽政年间，居住在南堀江三丁目。巧工诗书，篆刻取法葛子琴，并同另一位名手一起编辑葛子琴《御风楼印谱》。性情温厚，寡言沉默，不善于广交朋友。亲近者有尾藤二洲、越智子方、赖春水等人。以医为业又不屑于从之，常以钓鱼为乐，故自号"渔石子"。文化五年（1808年）去世，终年五十一岁。其后，越智子方之子士礼从眉公旧居收集印笺，辑成《眉公印谱》。此外，尚有赖春水作序的《渔石印谱》。

（三九）二村梅山

二村梅山，名公忠，字养圃，号梅山、鹰岭、邻居、依竹堂。生于日本宝历九年（1759年）。美浓郡上人。以医为业，风流洒脱，善诗书，能吹笛。他少年时进京向高芙蓉学习篆刻，著述的《解说十二刀法》及《十二刀法详说》盛传于当时。另外，作蜡模、制泥范，研制出铸铜印的"拨蜡法"，并写成书公之于世，图文并茂。赖山阳于文化十二年（1815年）为此书作序时称赞他说："不废师传之长，尽得风流。"宽政八年（1796年），有作品收入《芙蓉十三回祭追善印谱》。此外，在《依竹堂印谱》上收录了他为郡上侯青山氏镌刻的古铜印。他对地方文化的发展做出了贡献。天保六年（1835年）一月六日卒，享年七十七岁。

无志（稻毛屋山）

毛直道（赤松眉公）

骄客（稻毛屋山）

得封愿作醉乡侯（赤松眉公）

有志（稻毛屋山）

博学于文，约之以礼（二村梅山）

寡言（稻毛屋山）

不改其乐（二村梅山）

（四○）森川竹窗

森川竹窗，名世黄，字离吉、子敬，号竹窗、柏堂、墨兵、天游、良翁等，通称森川曹吾，亦称森修亮。生于日本宝历十三年（1763年）。大和人。年十七时，下江户，去浪华。天明以降至文政时期（1781—1830），移居过南本町、备后町、今桥、高丽桥等地。书法从师岳玉渊，临摹古代法帖用功最勤，亦善篆刻，《江霞印谱》和《芙蓉十三回祭追善印谱》都收有他的作品。绘画得意于墨竹。书画器物收藏巨富，曾协助编纂松平定信的《集古十种》。著有《款薮》《题画诗删》及其他法帖多种。摹刻历代名迹，辑成《集古浪华帖·假名卷》。

他于文政十三年（1830年）十一月二日殁，终年六十七岁，和木村蒹葭堂一同安葬在小桥大应寺内。

（四一）益田勤斋

益田勤斋，名涛，字万顷，通称重藏，别号云远、净碧。生于日本明和元年（1764年）。江户人。博通六书，尤擅长篆刻。其名声甚高，从上流达官显贵至文化、文政时期的文人墨客，向他求印索字者接踵而至，应接不暇。他与滨村藏六二世一并被称为江户篆刻两名家。其印风汲取初期江户派的精华，出自古法而又善于追求新意，遂自成一家。他精通书画古器的鉴赏，并作为江潮社的十大才子之一而活跃于诗坛。

印谱有《净碧居印谱》《勤斋印存》。嗣子益田遇所、遇所长子香远继承其家学，时人将这一门流称"净碧居派"。天保四年（1833年）五月卒，终年七十岁。

（四二）益田遇所

益田遇所，本姓山口氏，名肃，字士敬，号遇所，斋堂为净碧居。生于日本宽政九年（1797年）。江户人。幼时向长桥东原学书，随后师事益田勤斋研习篆刻，技艺胜过同门人。师殁后又无子，推他为嗣子，遂改为益田氏。他继承其师家业，名声日渐大震。安政四年（1857年），遵幕府之命刻治两方官印，于是不分贵绅士庶，求印者纷至沓来，其印风出自秦汉古法而又能融近世名家笔意。安政七年（1860年），终年六十三岁。

我保天年（森川竹窗）

自问心如何（益田勤斋）

兼葭堂赏鉴摹本记（森川竹窗）

远碧（益田勤斋）

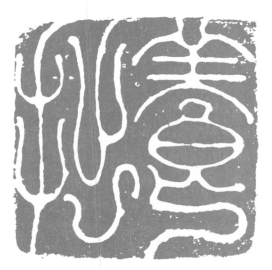

养拙（益田勤斋）

性静心逸（益田遇所）

（四三）益田香远

益田香远，名厚，字士章，通称重太郎。遇所之长子。生于日本天保七年（1836 年）。除精通六书之外，还通晓金石遗文、秦汉印谱，诸家印谱收藏甚富，无所不有。其篆刻作品常在博览会、美术展览会中获奖。其父遇奉命制作幕府官印时，协助其父制作了"太政官印"和"东宫之印"，遂名声大震。

香远性格恬淡无欲，善与人交。曾在银座尾张町一隅开设日本印社，致力于普及端庄雅秀的印风，深得世人之推崇。于大正十年（1921 年）一月三日八十四岁时病逝，安葬在驹込蓬莱町净心寺。在纪念香远逝世一周年之际，日本出版了从勤斋至香雪四代的印谱合集《净碧居集印》，此外，尚著有《香远印草》。

（四四）小俣蠖庵

小俣蠖庵，名茂四郎，初名孟宽，字子猛，后改名为孟彝，字名六，号蠖庵、栗斋、柴翁。生于日本明和二年（1765 年）。伊势山田人。家族世代在丰受大神宫兼神乐之职，袭名七代目茂四郎。志趣清雅，喜爱书画古董，收藏甚富。书法擅长古法用笔，参赵、董笔意，兼工绘画。篆刻师法源惟良，深得其法，遂自成一家。后家境逐渐衰微，携笔砚游历于信越地方，再次归乡伊势。后闭门谢客，远离世事，专心翰墨。天保八年（1837 年）卒，终年七十三岁。

（四五）三云仙啸

三云仙啸，名宗孝，字子孝，号仙啸，通称中书。生于日本明和六年（1769 年）。先祖是近江国三云村人。仙啸早年家境贫寒，遂住在洛西嵯峨家里。沉耽于读书诗作，篆刻初学葛子琴，继而私淑高芙蓉，同时，亦取法中国汉铜印及明清流派印章，久而久之，自成一家风范。曾屡次在自己的书斋——仙啸堂召集印会，后取名为"快哉社"。晚年结集出版的《快哉心事》印谱，就是采用印社的名称而命名的。在天保九年（1838 年）七十岁时，奉嵯峨大觉寺慈性法亲王之命，参与文馆词林的摹刻事业，板木至今保存完好。其趣味广泛，常与雨霖栗斋等文人结交，亦擅长俳谐文和茶道。弘化元年（1844 年）十二月十日卒，终年七十六岁，葬于京都寺町头十念寺的三云墓地。

贵气高情便有余（益田香远）

四窗闲叟（三云仙啸）

落落如河汉星（小俣蟃庵）

餐霞（三云仙啸）

大素府藏（三云仙啸）

怒猊渴骥（小俣蟃庵）

蟒王之玺（三云仙啸）

（四六）阿部良山

阿部良山，名世良。生于日本安永二年（1773年）。赞岐人。自幼受其父亲的熏陶和启蒙，喜欢篆刻。能诗文书画，参加了同乡人藤泽东畡组织的"先春吟社"。他的篆刻作品，虽承袭日本印风，但更多的是受我国清代中期和汉印一路的影响，布局规整平稳，用刀谨严而生动，颇有大家气息。遂在当时以能操铁笔而闻名于世，存有《良山房印稿》。文政四年（1821年）四月廿日卒，终年四十八岁。

（四七）阿部缣州

阿部缣州，名温，字伯玉、玉倩，号缣州、鹿村、介庵、生白斋、印痴等，通称良平。生于日本宽政六年（1794年）。良山之长子，也袭其父号称良山堂。篆刻师承其父良山，喜好诗文书画，亲聆森川竹窗、八木巽处等名人教诲，参加了同乡人藤泽东畡组织的"先春吟社"。著有《芥子园画传笺》《岁时异称考》《良山堂茶话》等。卒于嘉永安政年间（1854年），时年六十一岁。

（四八）林十江

林十江，名长羽，字子翼、云夫，通称长次郎。生于日本安永六年（1777年）。水户人。长于绘画与篆刻，尤其善于画梅，敢于和画梅的高手谷文晁一比高低。篆刻师法中国汉代铸印与凿印风格，并能巧妙地糅合在一起，相得益彰，别有奇趣。时人将他同立原杏所一并称为"印坛之双璧"。著有《杏所十江印谱》。文化十年（1813年）九月十九日卒，终年仅三十六岁。

小石龙印（阿部良山）

古道照颜色（阿部缣州）

雅人深致（阿部良山）

下街庄长之章（林十江）

元瑞氏（阿部良山）

印禅居士（林十江）

听竹（阿部缣州）

市尘黠夫（林十江）

（四九）前川虚舟

前川虚舟，名利涉，字虚舟，号石鼓馆，通称一右卫门、清三郎。生于日本安永六年（1777年）。居大阪佃村、监町等地。最初在中井家的怀德堂学习，刻有许多印章。后经常出入木村蒹葭堂书斋。擅长精雕细刻。曾在 3 厘米的四方刻石上镌刻《独乐园记》一百五十字；又在纵 3.1 厘米、横 2.7 厘米的石材上镌刻《后赤壁赋》三百六十一字，同纪止的《千字文》一并被称为微雕小字的代表。

他作为篆刻家久负盛名，学习高芙蓉从而树立起苍古飘逸的印风，以自己的风格拟刻日本古官名二百一十余种，辑为《稽古印史》出版发行。此外，著有《凿窍印谱》。文化十年（1813年）卒。

（五〇）细川林谷

细川林谷，本姓广濑氏，名君洁，字瘦仙、冰壶，通称春平、后平，号林道人、忍冬庵、林谷等。生于日本天明二年（1782 年）。赞岐人。壮年时有"烟霞癖"，周游名山大川，居江户，往来于长崎、京都之间。在大阪与阿部缣州为友，遂声价愈高。他容貌非凡，诗画均能超凡绝俗，篆刻之刀法得同乡人阿部良山指点，风格妍丽而清新，长时间地影响篆刻界。印谱有《归去来印谱》《林谷诗抄印谱》《江上印集第五》《林谷山人印谱》。天保十三年（1842 年）六月十九日卒，终年六十一岁。

（五一）细川林斋

细川林斋，名讱，字言甫，通称后平。生于日本文化十二年（1815 年）。居住在江户浅草地区。篆刻师承其父林谷的刀法，也入名家行列。辑有《西游印谱》。明治六年（1873 年）卒，终年五十八岁。

（五二）立原杏所

立原杏所，名任，字子远，通称甚太郎、任太郎。生于日本天明五年（1785 年）。家族世代为水户家族的臣子，父翠轩为彰考馆总裁。杏所重气节，为人慷慨；擅长书画篆刻，精于鉴定，文人风格独树一帜。他的篆刻私淑我国明末徽派印人吴亦步（吴迥，著有《晓采居印印》），尤长于圆朱文印，线条遒劲，如折钗股，结字方圆并参，刚柔相济，被誉为今体派的巨擘。著有《杏所印谱》《杏所十江印谱》。天保十一年（1840 年）五月廿日卒，终年五十六岁。

大臣（前川虚舟）

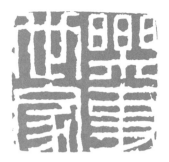

乐事世家（细川林谷）

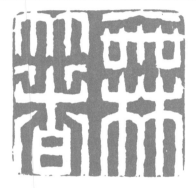

无箸（前川虚舟）

人立梅花月正高

（细川林斋）

年年岁岁一床书（细川林谷）

大刀关胜

（立原杏所）

饥食松华渴饮泉（细川林斋）

小旋风柴进

（立原杏所）

立原任印

（立原杏所）

（五三）壬生水石

壬生水石，名弘文、长庚、戚、戍、朴、璞等，字无名、子文、仲礼，通称八十郎，亦称诗摩介、志摩、司马、壬生氏，也曾用过儿玉、岩山诸氏。生于日本宽政二年（1790年）。高知县人。

他的诗文受业于筱崎小竹，篆刻宗法高芙蓉的得意门生青山胥山、三云仙啸。因入门时所刻"十日五日一水石"印，从而取名曰水石。所用的雅号逾三十，其中"霞樵"和"无名"是承袭池大雅的名和号。得藩主山内容堂的知遇，广交世上名流，诗书画技艺愈发精湛。著有《水石堂印史》《水石堂印谱》《上方纪行全环录》。明治四年（1871年）十月廿日卒，终年八十一岁。

（五四）纪止

纪止，字子基、一字仲敬，号鹿衔、三学，通称西村敬藏，也称石氏、石仲敬。生卒年不详。京都人。他幼时好学，书法师事永田观鹅；还擅长篆刻，少年时曾在3.3毫米的四方冻石上镌刻"仁义礼智信"五字。此后对从中国传去日本的众多印谱博览钻研，技艺愈发精熟。天明二年（1782年），又在5.6毫米的四方印材上镌刻周兴嗣的《千字文》。宽政三年（1791年）九月，于圆山在众多文人雅士面前开始表演，从卯时到申时，连续十二个小时速刻一百零五钮印。其钤印成谱取名为《利其器斋印谱》，卷末将上述五字印和千字文也一并收录在内。刀风摆脱了今体派过分忸怩做作的面目，体现了随心所欲、极为自然的雅趣，这一点同擅长微雕的前川虚舟有着异曲同工之妙。为以后日本篆刻界崇尚刀法，开启了一条新径。

（五五）十河节堂

十河节堂，名樵，字山民、温卿，号节堂、饭山、骉庵、四竹、王苏山人等，通称龚平、恭平，亦称四郎、苏申。生于日本宽政七年（1795年）。赞岐人。自幼喜好篆刻，周游四方。天保五年（1834年），曾劝父亲和义兄藤泽东畡移居浪华，居住过瓦町御堂箸西、信浓町、长堀北町等地。摄取我国汉印的逸趣和明末清初流派之印风，从而树立起自家风范。天保十一年（1840年），整理多年搜集的古印影迹，编撰成《历代印典》一书。此外，还摹铸千余钮汉官私印，辑成《铸文印谱》。万延元年（1860年）卒。

壬生璞印（壬生水石）

文彩风流（纪止）

一树梅花一放翁（壬生水石）

沧浪渔人（十河节堂）

朝真暮伪（纪止）

醉乡万户侯（十河节堂）

曲肱（纪止）

金声玉振（纪止）

世间第一风流事（十河节堂）

（五六）田边玄玄

田边玄玄，名宪，字伯表，号玄玄、枫竹松园、东田居，通称飞禅。生于日本宽政八年（1796年）。家族世代居住在东京境内山吹町。削发为僧后，法号称良休。师事释无幻和武元登庵，学习大师流的书法，草、隶、榜书及小楷皆佳。喜好篆刻，与青木木米、仁阿弥道八等往来密切，受我国明代甘旸《印正附说》的影响，在自家宅邸内架起炭窑，试烧瓷印，惨淡之经营，终于获得了成功，炼就玲珑而富有趣味的瓷印来。天保二年（1831年）他将其印迹和钮式三十七颗辑成《玄玄瓷印谱》，又为赖山阳、中岛棕隐、佐藤一斋、市河米庵、贯名海屋、云华、筱崎小竹、斋藤拙堂等四十名东西各界名流每人各赠送一钮印，并乞请序跋。安政五年（1858年）十二月十八日卒，终年六十三岁，葬于下京狐冢处。

（五七）菅南涯

菅南涯，名周监，字子文，号南涯，通称志水胜右卫门。京都人。篆刻师法于高芙蓉，忠实地继承古体风格。在《芙蓉轩私印谱》里，收录了南涯镌刻的朱文"孟彪""孺皮"两面印，及南涯篆、九龄童菅金雀刻的白文"孟彪""源朝臣"两面印。著有《南涯印谱》。其印作用刀大胆豪放，不拘小节，朱文印曲转遒劲，白文印更可见其气势恢宏，承继了高芙蓉刀法的精髓。其生卒年不详，活动于日本宽政八年（1796年）前后。

（五八）源惟良

源惟良，字显哉，号东壑、渤石，通称森礼藏，一时亦称伊藤氏。生卒年不详。京都人。篆刻师事高芙蓉，深得师法。曾在芙蓉殁后，将七十二方私印埋葬在东山一心院的寿藏碑下，并站在碑前告示亡灵，"惟良谨以钤印一百部印谱，为尊师三周祭之际发给先师的亲朋故友"。天明五年（1785年）春，与崔良弼、辻孔殷、源美章及梅溪进行篆刻游戏，分别镌刻"游戏梅花"四字，惟良一举夺魁。天明八年（1788年）春的大火后，一时南下伊势山田，后进京。宽政八年（1796年）春，在圆山废寝忘食地编辑《芙蓉十三回祭追善印谱》，以此表达对先师的无限哀思之情。钤印稿本有《东壑显哉道人印谱》。

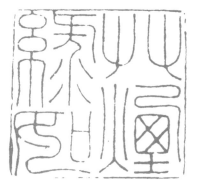

草绿如烟（菅南涯）

萱草长者（田边玄玄）

琴书自随（田边玄玄）

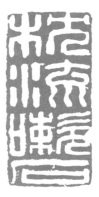

枕流漱石（菅南涯）

知我者谁（田边玄玄）

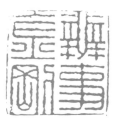

办事金刚（源惟良）

无可有乡（菅南涯）

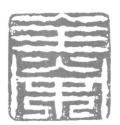

全荣（源惟良）

（五九）曾根寸斋

曾根寸斋，名政醇、隼，字翔卿，号寸斋。本姓林氏，由曾根正懋抚养后过继为嗣子。生于日本宽政十年（1798 年）。居住在江户。早年对翰墨、铁笔抱有浓厚的兴趣。篆刻师法益田勤斋之后，技艺大进，能对当世印人及我国汉印有取舍地继承，因而自成一家，同时曾成功地研究了火玉雕刻技术。晚年其技艺愈发娴熟精妙，名声大震，名士贤达求印者不绝。为人风流洒脱，结交当时一代名流，亦擅长诗歌。著书有《古今印例正续》《印林丛说》等。嘉永五年（1852 年）五十四岁时卒。

（六〇）吴北渚

吴北渚，名扁策、策，字元驭、子方、君易、文英，号北渚、乌舟、藻亭、鸣葭堂、习静斋、自怡堂、畅禁室等，通称肥前屋又兵卫。生于日本宽政十年（1798 年）。先祖庆长中，于中国明朝时赴日，家族世代为大阪北滨的富豪。从春田横塘、筱崎小竹学习诗文，兼学古代法帖，树立起沉稳的书风。篆刻师事前川虚舟，极好地继承其师特色，又能融会中国汉铸印之端庄浑穆、元明细劲圆转之朱文及日本近世流行之风尚，从而酝酿出自己端丽清新的韵味，享有出蓝之誉。辑有《乌舟印略》《吴氏印谱》等。东西各界名流纷纷求其撰写序跋和制作用印。他性情廉洁，淡泊名利。赖山阳称他的书法、篆刻、人品为"三绝"。文久三年（1863 年）九月四日遗下五绝诗一首卒去，终年六十五岁，安葬在西宫积翠寺内。

（六一）羽仓可亭

羽仓可亭，本姓荷田氏，名良信，字子文，号可亭。生于日本宽政十一年（1799 年）。京都伏见人。祖上世代为稻荷神社的祠官，歌人羽仓信乡之孙。十四岁时为叙从五位下骏河太守，十七岁为非藏人，十八岁补为权目代。文政五年（1822 年）二十三岁时，因某种感愤辞职而去，遂奔波于江户，漫游诸国。

其性格磊落不羁，不求名利，喜爱宴游。绘画与篆刻初向村濑栲亭学习，继而又受僧月峰指点；其后，又从冈本丰彦学画，并从细川林谷探究篆刻之妙。曾经镌刻御玺六颗，并为诸亲王刊治许多印章。有《可亭印谱》传世。卒于明治二十年（1887 年）。

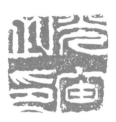

光宙之印（曾根寸斋）

坐花（羽仓可亭）

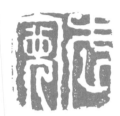

老宽（曾根寸斋）

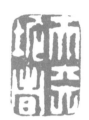

夫天地者（羽仓可亭）

春田有则印（吴北渚）

高谈转清（羽仓可亭）

吴策之印（吴北渚）

何伸雅怀如诗不成罚
（羽仓可亭）

（六二）长谷川延年

长谷川延年，名真人、万比，初名庸敕，后改称长庸，字守真、士朴、子惇，号延年、如一、山隐、枫洞、博爱堂、帏间居、韬光斋、洞玄阁，通称式部。生于日本享和三年（1803年）。大阪人。十五岁时倾慕中国的《太上感应篇》《阴骘文》，刻苦抄写道教的善本书。篆刻崇尚前川虚舟的风格，曾以每月编辑一册《韬光斋篆刻印谱》的惊人速度从事篆刻艺术。此外，还广征博搜日本古印，精心摹刻，完成了《博爱堂集古印谱》。精写各种文献，遗留下来众多的随笔、见闻杂录，初集一百零一册，二集、三集各数十册。明治二十年（1887年）三月一日病故，终年八十四岁。

（六三）赖立斋

赖立斋，名纲，字子常，通称常太郎，号立斋。生于日本享和三年（1803年）。安艺竹原人。赖山阳之从兄弟。幼时放浪不羁，不好读书，嗜好篆刻，专心成癖。出游京都拜师学艺，初向广濑林谷学习刀法，常常因玩弄铁笔不学他技而有损家宗名声，遂改称外姓。其后，从师赖山阳，最擅长诗文。后遵赖山阳之命复改赖氏，从此扬名，篆刻操有娴熟的技巧，又具诗文之涵养，故能布字舒展自若，运刀熟而能生，别有意趣，为时人所称道。文人墨客求印者不计其数。于文久三年（1863年）去世。

（六四）中村水竹

中村水竹，幼名霄，名元祥，亦称天祥，字梦龙、尔祥，号水竹，室名醉茗轩、兰竹草堂，通称主马、播磨介。生于日本文化四年（1807年）。京都人。家族世代在近卫家供职。幼时聪颖好学，跟随三云仙啸先生学习篆刻。其印风方正平稳、雍容大度，运刀扎实颇具功力。孝明天皇安政三年（1856年），奉敕刻御府之印，得到激赏。后又屡刻御玺，元治元年（1864年）为德川将军治印；庆应三年（1867年），受明治天皇敕命，镌刻"天位永昌""御名之玺""永"三颗印章及"大日本国玺"。明治元年（1868年），拜为印司，多治诸官印。著有《北游记》。明治五年（1872年）去世。

藤原守真之章（长谷川延年）

三百六旬无所得（中村水竹）

韬光斋主（长谷川延年）

拂剑长啸（中村水竹）

菊吐东篱（赖立斋）

鉴在机前（中村水竹）

莲开北沼（赖立斋）

（六五）安部井栎堂

安部井栎堂，名乔，字大介、音门，后改为音人，号栎堂、芥舟。生于日本文化五年（1808年）。本姓冈，因出生于近江彦根近郊的浦生郡安部井村而取名为安部井。早年去京都，以篆刻行世，其印风严整，无论布局与运刀，都非常认真，一丝不苟，为当时社会达官名流所重视。曾奉命为孝明天皇镌刻水晶御玺，明治元年（1868年）被任命为印司。明治七年（1874年），完成了"大日本国玺"及"天皇御玺"金印的镌刻，遂名声播扬全国。

栎堂蓄有美长髯，与人结交情谊笃厚，嗜好饮酒，平素仍过着俭约的生活。有《平安名家印谱》《铁如意印谱》《栎堂印谱》传世。明治十六年（1883年）九月卒，葬于东山安养寺，墓碑由谷铁臣撰写。

（六六）山本竹云

山本竹云，名戈，字中立，号竹云，堂号深竹轩、梦砚堂。生于日本文政三年（1820年）。冈山县人。二十岁时离开故里，游学于高松市，篆刻技法得到细川林谷的指导。后移居大阪，拜筱崎小竹为师，研修汉学。素以"明治时代煎茶人"而著称，诗画印虽属余技，但其奔放自在的画风，实属当时一流。后又迁居京都，屡次召开茶会切磋技艺，以此享乐。

其篆刻与其茶道和绘画相比，虽略逊一筹，但他仍抓紧暇时，以摹刻中国印谱遣兴。著有《摹刻飞鸿堂印谱》《消夏偶兴》《竹云印谱》。明治二十一年（1888年）卒。

（六七）筱田芥津

筱田芥津，名德，字直心。生于日本文政十年（1827年）。美浓稻叶郡芥水村（现岐阜市芥见）人，故而号称芥津。自幼喜好铁笔，中年游历东西各地，遍访诸位名家，见多识广，晚年定居京都凡二十余年。他既有真率豪放的一面，又有严谨的生活个性，对其洁癖的性情传有许多逸话。

他治印融合中国秦汉及文彭、何震、苏宣、程邃之法，更仰慕浙派印风，其境界约在黄小松、陈曼生之间。刚劲的刀法，反映出他严肃认真的性格，据说他每治一印，都经过数日苦心的经营而成。

中国清代道光十九年（1839年）刊行的浙派印谱《名人印集》，被他奉为至宝，甚至以生命的代价而得到四册，因此，世人称之为《芥津换首印谱》，通过这段逸事也可以反映出他对篆刻艺术的赤诚之心。他晚年所刻的诸名家印章，集成《一日六时恒吉祥草堂印谱》六册。诸多文人如三条实美、江马天江、谷铁臣、大沼沈山，及中国的胡公寿等皆为其挥毫题跋并给予极高的评价。在安部井栎堂、羽仓可亭、山本竹云等技巧派风靡印坛，芙蓉派复古精神席卷京阪大地的同时，芥津导入浙派的新风，在当时可以说是具有远见卓识的创举。明治三十五年（1902年）卒。

烟霞泉石臣（安部井栎堂）

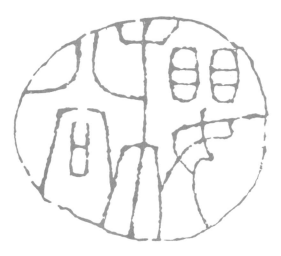

樱谷（筱田芥津）

梅华绕屋（安部井栎堂）

砚田无恶岁（山本竹云）

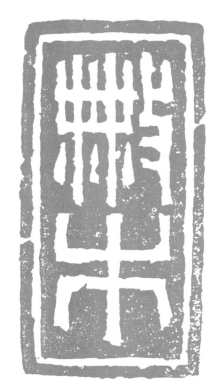

散木（筱田芥津）

兀坐空搔首（山本竹云）

（六八）行德玉江

行德玉江，名直贯、贯，字仁卿、公麟，号玉江、桧园、九柳十桥逸士，通称元慎。生于日本文政十一年（1828年）。大阪人。因居玉江桥畔而得号。出身于眼科医生世家，祖父丰后在浪华，父亲荔园也是儒医。玉江早期随今枝梦梅学医，然不好家业，弃医向筱崎小竹、广濑旭庄学习诗文，从鼎金城习南画。篆刻师事吴北渚，素以聪颖敏悟著称。刀风端丽且纤细巧致，曾全部摹刻了山口石室的《苏氏印略摹印》印谱。填词倾心于河野铁兜，有出蓝之誉。明治十八年（1885年），在大阪创办了学习南画的美术学校。

其印谱有《风人余艺初编》《风人余艺二编》。此外，还有钤印稿本多种、诗稿和编著数部。明治三十四年（1901年）六月二十二日卒，终年七十三岁，墓碑设在额田妙德寺内。

（六九）小曽根乾堂

小曽根乾堂，名丰明，字守辱，号乾堂，通称六郎。生于日本文政十一年（1828年）。是长崎本博多町的当铺、越前官厅用品承包商六左卫门之子。他得力于对文墨趣味颇深的父亲的熏陶和富裕的经济环境，自幼就对书画艺术产生了浓厚的兴趣。书法师事于春老谷、杨觉三、钱少虎、水野媚川等人，绘画求教于陈逸舟和铁翁，篆刻就学于大城石农。他历访京阪名流，并与许多中国清代名士结交，遂盛名驰誉内外。对于篆刻而言，他排斥明末清初庸俗的近体风格，提倡以秦汉古印为宗，以其真知灼见和极大的自信心傲视于斯界。

他于明治四年（1871年）奉命镌刻国玺，从而名声大震。嘉永年间（1848—1855年）著成《乾堂印谱》（影印本）两册。并为开拓乡土文化事业的发展不遗余力。明治十八年（1885年）十一月二十七日卒，终年五十七岁。

（七〇）山本拜石

山本拜石，本姓横山氏，改姓斋藤，名遄、世吉，字永图，通称清介，后改为修三。生于日本天保元年（1830年）。结草堂天留庵于东京不忍池畔，其后移居汤岛天神町。又易姓山本，号鸳梁。为长三洲填词结社——香草社的重要人物，活跃于词坛。他为人谦逊，不迮他人，填词派新盟主森槐南评价拜石的词为"二百年来绝无仅有者"。

拜石的特长在于篆刻，其印风严整文静，有玉印之风；运刀轻重得宜，绝少火气，为时人所重。香草社的社员印章都出自拜石之手。明治四十五年（1912年）四月卒，终年八十一岁。

吾亦洗心者（山本拜石）

园林绿暗红稀（行德玉江）

枕流漱石（行德玉江）

光胜之印（小曾根乾堂）

从吾所好（行德玉江）

藤原实美章（小曾根乾堂）

东都人（山本拜石）

（七一）中井敬所

中井敬所，名兼之，字资同，幼名资三郎。生于日本天保二年（1831年）。江户人。森江兼行的季子，后为幕府御饰师栋梁中井氏的养子，以铸造为业。

幼时喜好篆刻，就学于滨村藏六三世，在侪辈中为佼佼者。藏六三世去世后，转拜益田遇所为师，初攻我国苏宣（啸民）的篆刻风格，后宗法汉印，博涉明清诸家，达到了精严巧致、八面玲珑的境地。他遍览印谱，精于鉴赏，这正与他高超的学识相辅相成。作为明治印坛的泰斗，江户派的集大成者。许多俊才如冈村梅轩、冈本椿处、田口逸所、郡司梅所等人都聚集在他的周围，并组成"菡苕印社"，其势威压倒一世。明治二十三年（1890年）他以作为日本劝业博览会审查员的资格为契机，历任许多要职。晚年以杰出的篆刻家身份，享有"皇室艺术家"的殊荣。

他的印谱有门人所辑的《菡苕居印粹》，著有《日本印人传》《皇朝印典》《印谱考略》（正、续编）等，未出版的著述也不少。明治四十二年（1909年）卒。

（七二）富冈铁斋

富冈铁斋，名百炼，字无倦，号铁斋、铁崖。其在漫长的艺术生涯中，使用着许许多多的斋堂号，如润屋、照颜堂、桃花室、修竹庐、魁星阁、万卷书院、聚苏书寮、无量寿佛堂、画禅盦、毫生佛堂、篆籀画屋、铁砚斋、曼陀罗窟、渟水墨庄等。生于日本天保七年（1836年）。京都人。自幼随大国隆正、岩垣月洲学习儒学、诗文、佛典。曾任京都六孙神社祠官、大和石上神社少宫司、和泉大岛神社大宫司之职。擅长日本风俗画、南宗画，画作具有潇洒而又雄浑的特色，素以文人画家驰名于世。其表现内容广泛，在日本古今艺术家之中是一个特异的存在。绘画领域有山水、人物、神仙蓬莱、肖像、花卉、鸟兽、鳞虫等；书法方面他更注重于金石趣味，书写了大量的条幅、书额、卷子、屏风、画赞、信札、碑文、扇面、题签、题跋等。由于他有着鲜明的艺术个性、强烈的民族精神气质和深厚的汉学修养，因此，他的篆刻艺术也同他的画风一样，充满着天真烂漫、自由奔放的个性色彩，作品中所表现出的刚直、豪快、孤高、野性、稚拙、豁达的笔触与线条，正是他伟大人格的写照。

他虽不以篆刻名于世，但其粗犷雄浑、强烈的金石气息，却令人可望而不可即。昭和四十一年（1966年）日本文华堂出版的《魁星阁印谱》共收录了印史名人六十二名，三百五十多方印，其中，铁斋刻印五十二方。此印谱"群贤毕至，少长咸集"，有何雪渔、文三桥、丁敬身、吴昌硕、陈曼寿、赵陶斋、池大雅、高芙蓉、桑名铁城、西园寺陶庵公、园田湖城等文人墨客的印作。在《无量寿佛堂印谱》（全五卷）中也收录治印者五十余人，印三百多方，包括铁斋翁自刻的木印、石印、瓷印五十余方，代表印人有板仓槐堂、西园寺陶庵公、园田湖城、高芙蓉、丁敬身、罗振玉等。从中可窥知铁斋翁艺术造诣之深、交往之广，能获取日本最高的荣誉——帝室技艺员的称号也是理所当然的了。大正十三年（1924年）去世。

乾三之印（中井敬所）

闲情似野鹤（中井敬所）

我念梅花花念我（中井敬所）

赎赎翁（富冈铁斋）

文致泰平
（中井敬所）

炼（富冈铁斋）

怀佳人兮不能忘（中井敬所）

铁山人（富冈铁斋）

（七三）圆山大迁

圆山大迁，名真逸，号大迁。日本天保九年（1838年）出生于名古屋著名的酿造世家。十三岁时进京，投入贯名海屋的门下，闲暇时学习篆刻。一个偶然的机遇，得中国清人刻印数钮，知其刻法甚优，于是立志学习篆刻，心追手摹，领悟刀法。明治十一年（1878年）来中国，得以师事清朝徐三庚、杨见山等著名篆刻家、书法家，又从张子祥学习画法。游学数年后返回日本，曾一时居住过熊本、伊势桑名等地，其后移居京都。大迁学成回国后，仍使用吴昌硕的两刃刀，遂使日本印坛刀法为之一变。

他的篆刻作品结字、运笔、用刀都有明显的徐三庚的痕迹，为日本篆刻界注入了新鲜的血液。其论篆法的著作有《篆刻思源》，关于印谱、诗集、画集辑有《学步庵之集》，印谱有《学步庵印蜕》。大正五年（1916年）卒。

（七四）中村兰台

中村兰台，名稻吉，号兰台、苏香、香草居主人。生于日本安政三年（1856年）。二十岁时向高田绿云学习篆刻，其作品温和古雅。中年醉心于中国清代篆刻家徐三庚的作品，并博涉古印、钟鼎、砖瓦及浙派技法，从而形成了自由奔放、华丽多彩的独特印风。尤其得意于木印，在印钮与边款的处理上更凝聚着印人丰富的想象力与创造力，独具匠心，发前人所未发，开拓了篆刻艺术的表现领域。樋口铜牛曾对兰台有过这样的评价："好篆、喜篆、乐篆、耽篆、淫篆，无论行住坐卧皆为篆化，世称香草居主人。"（见《七十二侯印存》）与同道创办了"丁未印社"，为日本篆刻界的发展做出了贡献，是明治印坛具有代表性的篆刻家。

他晚年患中风病，自取别号为苏香，刀法愈发精巧，表现出独特的线条，被誉为近代感觉派印人之嚆矢。印谱有《醉汉堂印存》《兰台印集》（正、续、三集）、《香草印谱》等。卒于大正四年（1915年），终年五十八岁。

竹添光鸿之章（圆山大迁）

别号拜石（圆山大迁）

字渐卿号井井居士（圆山大迁）

兰台石室（中村兰台）

渡边千秋（中村兰台）

九浦所作（中村兰台）

钲鼓洞主（中村兰台）

号枫关（中村兰台）

雄字长卿（中村兰台）

（七五）中村兰台二世

中村兰台二世，名秋作，号兰台、石庐。生于日本明治二十五年（1892年）。东京人。为兰台初世次子，自幼受其父亲熏陶，立志于篆刻艺术，二十三岁时其父去世后，遂专心自学。终生尊敬初世，致力于弘扬家学。篆刻得意于木印，常使用樫木、楠木、枥木、梨木等木质印材，取得良好的效果，开拓了篆刻印材的新领域。

关于二世的印章，西川宁先生揭示出五点鲜明的特征：一、排斥等分配字；二、解散边框概念；三、发挥古文字的装饰性；四、巧妙的空间处理；五、木印上表现刀法。第二次世界大战后，经过十八年的努力，完成了老子语印五十方，并辑集成谱。其文字的装饰性、空白处理等技法更是匠心独运，为昭和印坛留下了雄浑壮丽的足迹。生前为日展评议员，曾获取篆刻界艺术院奖。昭和四十四年（1969年）卒。

车盦（中村兰台二世）

用锡尔社（中村兰台二世）

（七六）山田寒山

山田寒山，名润子，号寒山。生于日本安政三年（1856年）。名古屋人。十二岁时从热田圆通寺的达关和尚得度，参禅曹洞宗。明治二年（1869年），游历长崎，拜小曾根乾堂为师习篆刻，归乡后又入芙蓉派系的福井端隐门下，尝以其简劲阔达的印风自许，自称继承芙蓉传统的第一人。明治十六年（1883年）为三重县南牟安郡最明寺的住持。不久，还俗去大阪。明治二十八年（1895年）移居东京，在芝之瓢箪池畔附近建起房屋，取名为"芝仙堂"。他多才多艺，篆刻、诗、书、画、陶艺皆精，与当时名士伊藤博文、尾崎红叶等交往甚厚。来中国时，看到苏州寒山寺的废墟，顿时产生出让人们能听到夜半钟声的强烈愿望，他作为住持，为寒山寺重铸新钟做出了贡献。

他著有《富益斋印章备正》，为木村竹香刻罗汉钮陶印十九方，辑成《罗汉印谱》。此外尚著有《寒山印谱》《印章备正》。大正七年（1918年）六十一岁时去世。

若烹小鲜（中村兰台二世）

渡边千秋（山田寒山）

石庐（中村兰台二世）

明暗一相（山田寒山）

心无挂碍（山田寒山）

迦理迦（山田寒山）

（七七）桑名铁城

桑名铁城，名箕，字星精，号铁城、大雄山氏，斋号"九华印室""天香阁"。生于日本元治元年（1864 年）。富山人。少年时从乡儒小西有义先生学习汉学和书法。其后游历远江，入山冈铁舟门下修炼剑术。又移居金泽受到北方心泉先生的指导，钻研篆刻金石学。明治二十五年（1892 年）移居京都。明治三十年（1897 年）来中国学习赵之谦、徐三庚、吴昌硕等大师的刀法，学成后归国。在中国学习期间，收集了许多书画古玩，治印极多，在其初期作品中，可以窥见他学习徽派的形迹。其印作独特的线质，苍劲古雅的韵味，深为同好所重。在当时与圆山大迁并驾齐驱，被称为新印风的开拓者。印谱有《九华室印存》《铁城印谱》《天香阁印存》。昭和十三年（1938 年）十二月二十五日卒，终年七十四岁，葬于京都相国寺。

樱堂
（桑名铁城）

草得风先动
（桑名铁城）

（七八）足达畴村

足达畴村生于日本庆应四年（1868 年）。

当时在甲府（山梨县中部，甲府盆地北部的城市）附近还没有令他仰慕的老师，他在任小学教师职务之余，只好跑到离家十公里外的渡边青洲家里求教，并忘我地摹刻先生家里所藏的印谱。摹本有中国的《赵凡夫摹古印存》《何雪渔印海》《丁敬身印谱》《小石山房印谱》《徐三庚印谱》等。从这些印谱中可以看出他此时受中国浙派及徽派影响的轨迹。这一影响一直贯穿在他一生的创作历程中。

在明治二十三年（1890 年）日本劝业博览会上，他篆刻的"崔子玉座右铭"一印，荣获金奖，高超地表现出笔意的自然变化，可以说是划时代的杰作。

畴村晚年煞费苦心地试图将书法大作的容量凝聚在方寸世界的印章之中。于昭和二十一年（1946 年）去世，终年 78 岁。

僧莹亮印
（桑名铁城）

莹亮之章（桑名铁城）

华雨村草舍主人（足达畴村）

一潭秋月（足达畴村）

眼边无俗物（足达畴村）

东京府杉并町成宗五十今村力三郎
（足达畴村）

眉仙
（足达畴村）

山野庵主
（足达畴村）

（七九）河井荃庐

　　河井荃庐，名得，号仙郎、荃庐，别号蟫巢、九节丈人，堂号宝书龛、继述堂。生于日本明治四年（1871年）。京都人。二十岁时从筱田芥津学习篆刻，其后仰慕中国清代著名篆刻家吴昌硕印风，于明治三十三年（1900年）开始游学于中国，并与吴昌硕先生结下友谊。他潜心研究秦汉古印，汲取赵之谦、吴昌硕及邓派滋养，逐步形成浑厚清逸的独特印风。回国之后应三井听冰之邀，迁居东京，热情参与吉金文会、说文会、丁未印社、读书会等社团活动。并屡次来中国，致力于中国文物的收集与钻研。在金石学、文字学、书画鉴赏等方面更是出类拔萃，为日本近现代印坛中最杰出的人物。此后，从秦汉古典到近代邓石如、吴让之、赵之谦等，博涉融会，自树一帜。其印风，一直领袖群伦，君临于日本明治、大正、昭和时代。并能以其高迈的见识、深厚的金石学修养，以其古典主义为特色。也精于书画鉴赏，尤其是对明清篆刻艺术在日本的介绍传播，起到了先驱的作用，也堪称赵之谦研究的第一人，与中国文化界有深厚的交往，也是西泠印社结成的发起人之一，撰有《西泠印社记》。曾与林泰辅合著《龟甲兽骨文字》，编辑《书道全集》《南画大成》《墨迹大成》《书苑》等书。印谱有《荃庐印存》《继述堂印存》《荃庐印谱》。昭和二十年（1945年）三月十日因东京遭空袭而不幸遇难身亡，其万卷珍籍和稀靓书画珍品也同遭厄运。

（八〇）石井双石

　　石井双石，名硕，字子宽，号双石。生于日本明治六年（1873年）。千叶县人。早年跟随岩溪裳川先生学习汉文、汉诗，从川合孝太郎先生钻研文字学，书法师事日下部鸣鹤，其间也摹刻过中国清代著名篆刻家赵之谦的印章。三十岁时立志于篆刻艺术，拜滨村藏六五世为师，每天埋头钻研，乐此不疲。不久，藏六去世，为缅怀先师功德，他与先辈梨冈素岳、太田梦庵等人创立"长思印会"，并创办《雕虫》篆刻杂志。他认为，篆刻家的字是用刻刀刻上去的，篆刻家的刻刀似书法家的毛笔，他的石好比他的纸，提倡"握刀无补刀"之说。藏六逝后，他又转以河井荃庐为师，并摹刻了许多赵之谦的印作，树立起严谨的印风。战后风格为之一变，追求奔放飘逸的表现，年逾九十仍奏刀不止，被印坛誉为"篆仙"。其对中国古印的时代考证亦是成绩斐然。著有《篆刻指南》《落款印章心得》。印谱有《藏六印存》《喜字寿印谱》《双石蜕印》。昭和四十六年（1971年）去世，享年九十八岁。

若合一契（河井荃庐）

别有天地（河井荃庐）

敬圆之印（河井荃庐）

大吉兮多所宜（河井荃庐）

一室自娱
（河井荃庐）

得应斋主人
（河井荃庐）

铃木进印（石井双石）

画沙（河井荃庐）

浪越藤氏青桃山房收藏印记
（石井双石）

比田井象之（河井荃庐）

落花水面皆文章（石井双石）

醉乡侯印（石井双石）

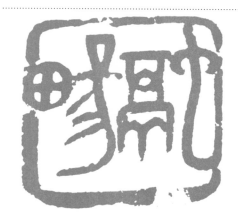

融畅（石井双石）

（八一）服部耕石

服部耕石，名治左卫门，字子修、耕石，号埃室，又号安古庐先生。生于日本明治八年（1875 年）。千叶县人。曾就学于东京专门学校（早稻田大学前身），十八岁时入高田绿云门下学习篆刻。大正九年（1920 年）荣获和平博览会篆刻部银质奖章。昭和初年（1926 年）历任日本美术协会审查员，日本书道振兴会、泰东书道院、东方书道会役员兼审查委员。著书有《篆刻字林》（昭和二年刊）。

他于明治四十二年（1909 年）与牧野望东等人一起创办了俳句杂志《高潮》，该杂志直至昭和十四年（1939 年）他去世后才停刊。他有关俳句的著书也有多种。

（八二）高畑翠石

高畑翠石，名持隆，字子贞，号翠石。明治十二年（1879 年）十月二十五日生于日本东京。篆刻宗法山崎醉石、庐野楠山，书法得近藤雪竹指教。设立书道奖励协会，发行《笔之友》书道杂志。该协会会长为野村素轩，审查员由近藤雪竹、丹羽海鹤、斋藤芳洲、樋口竹香、武田霞洞、安本春湖、柳田泰麓、冈山高荫、花房云山等人组成，高畑翠石任事务局局长。《笔之友》书道杂志，培养和造就了众多的书法家，为篆刻界所公认，这与他对事业的热心与无私的奉献有绝对的关系。他于昭和三十二年（1957 年）去世。

（八三）河西笛洲

河西笛洲，名弘，字子毅，号笛洲，并以"亦可室""硕果印室"名其室。生于日本明治十六年（1883 年）。山梨县人。长年居住在大阪，昭和初期，活跃于大阪篆刻界。

他与京都平安书道长尾雨山、奥村竹亭、矶野秋渚诸先生交谊深厚，还与中国篆刻家来往甚密，精通汉籍、金石学，也精于鉴赏砚与印石。他崇尚秦汉印章，刀法犀利而又富有韵味，章法构成巧妙，整齐之中能窥出独特的刀法。著有《归去来印谱》《醉翁亭记印谱》《印石札记》等。卒于昭和二十二年（1947 年）。

民用和睦（服部耕石）

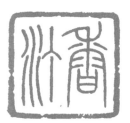

香汀（高畑翠石）

秀岭（服部耕石）

野泽吉弥（河西笛洲）

花意竹情（高畑翠石）

素水珍藏（河西笛洲）

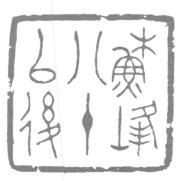

苏峰八十以后（高畑翠石）

行者休于树（河西笛洲）

（八四）园田湖城

园田湖城，名耕作，通称穆，字清卿，号湖城、平盦，室名穆如清风室、黄龙研斋等。明治十九年（1886年）生于日本滋贺县。

他自幼生长在京都，靠自学立志于篆刻艺术。大正十三年（1924年）他同他的学生一道结成"同风印社"，被推为篆刻专门杂志《印印》的主编，致力于介绍古今印人和培养印坛新秀。《印印》杂志一直持续刊发到昭和二十六年（1951年），共编成八十三集。大正十五年（1926年），他应京都藤井善助之聘，主持有邻馆的事务工作。在对中国文物，尤其是对中国古印、印谱、印籍的鉴赏与收藏方面竭尽全力，其造诣之深在日本被誉为中国古印研究的第一人。书法师承直材敬园，也常聆听富冈铁斋、内藤湖南、长尾雨山等名师指教。昭和二十二年（1947年）其书法参加日展，并被推为第一回书展的审查员。其对关西地区的印人、书家影响极大。

其印风以汉印为基础，坚实而又创新，魅力异常。平生刊行所藏古印谱数种，著有《穆如清风室考藏古官印》（二册）、《黄龙研斋周秦古玺》（正、续）、《宝印斋印式》《平盦藏古玺印》《平盦古官印偶存》，并参与编辑大谷氏《梅花堂印赏》、藤井氏《霭霭庄藏古玺印》等印谱。昭和四十三年（1968年）八月廿五日逝世，终年八十二岁。

（八五）北村春步

北村春步，名宪吾，字德卿，号春步，别称犁盦、咏归、知非斋、四君亭、善刀处、兰室等。明治二十二年（1889年）生于日本大阪。

早年师从赞岐的印人近藤尺天先生学习书法、篆刻。富裕的家庭经济状况，能够满足他极大的收集古今印谱的兴趣，遂成为日本屈指可数的印谱收藏家。晚年，遇战争灾难，房屋被烧，所收集的印谱也荡然无存了，悲痛之余，反而燃烧起创作的欲望，创作出不少韵味深沉的高格调作品。

他在宗法秦玺汉印的同时，努力地寻找独自的世界。在他的作品里边，多用金文表现，追求章法构成的空间感和犀利的刀法，文字的大小、变形、均衡等一系列的处理，洋溢着现代感，富有强烈的震撼人心的魅力。

他曾担任稽古印社的社长，并编辑《名家印选》一册，印谱有《犁盦印集》。昭和三十五年（1960年）去世。

独往（园田湖城）

三溪道人（北村春步）

清五郎（园田湖城）

守拙　　　　三溪
（北村春步）　（北村春步）

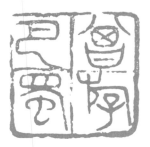

曾游巴蜀（园田湖城）

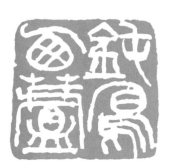

钝鸟栖芦（园田湖城）

游鱼出听（园田湖城）

渐至佳境（北村春步）

（八六）阪井吴城

阪井吴城，日本明治二十七年（1894 年）生于岐阜县。早年靠自学，一边接受石井双石、园田湖城、足达畴村诸师的函授教育，一边刻苦钻研，立志于篆刻艺术。其才能为足达畴村所赏识，遂收为入室弟子。昭和二年（1927 年），被推选为日本美术协会审查员，战前主要活跃于泰东书道院。

阪井吴城对篆刻的用刀有着特殊的敏感及深入的研究，他一面使用着传统的刀法，一面希冀在方寸世界里尽可能地融入现代情感与日本民族意识，创造出许多富有浓郁中国风格的作品，在日本篆刻界独树一帜。历任每日展名誉会员，中日书道展审查员，汲古印会会长。昭和五十九年（1984 年）去世，享年九十岁。

香邦
（阪井吴城）

孙印·香邦
（阪井吴城）

（八七）山田正平

山田正平，名正平，号一止庐、一止道人。生于日本明治三十二年（1899 年）。新潟县人。篆刻家木村竹香之子。十六岁时进京随从山田寒山研习篆刻，后为其养子。大正八年（1919 年），陪同日本近代名家河井荃庐来到中国杭州，谒见吴昌硕先生，并钦慕同乡会津浑斋先生，篆刻也深受浑斋的影响。他的作品重感性，尊风韵，有豪放雄伟的意境。在创作篆刻作品时，常常有意识地摆脱秦汉印的束缚，表现手法富有野趣，又极为自然。其书画也十分优秀，与画家小川芋钱、中川一致结有深交。著有《正气歌印谱》《正平陶磁印谱》《一止庐印存》等。卒于昭和三十七年（1962 年）。

佐铁长寿
（阪井吴城）

香邦
（阪井吴城）

石俊雄印（阪井吴城）

香邦
（阪井吴城）

水野刚志
（阪井吴城）

花崎贞印（山田正平）

暗室藏镫（阪井吴城）

白蘋世界（山田正平）

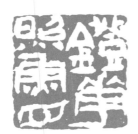

灯华照鱼目（山田正平）

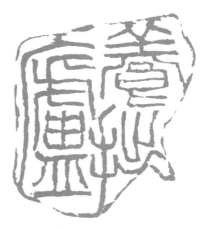

养拙庐（山田正平）

（八八）松丸东鱼

松丸东鱼，名长，字子远，号东鱼、鱼畠主人，斋名种榢轩、子书印酒堂。生于日本明治三十四年（1901 年）。东京人。他认为，近代以降，直至今日的日本篆刻历史，可以看作是以自我感性为基础、竞相追求新颖表现的"感觉派"和试图通过玺印研究与探索而创造出现代篆刻艺术的"古典派"的两极分化的过程。

20 世纪 30 年代他投身于这个世界时，正值"古典派"形成之际。昭和七年（1932 年），三十一岁的东鱼第一次拿出作品参加展览会，这是当时人们不满足于书道界的趋势而结集创立起来的"东方书道会"的第一回展。由于这个机缘，东鱼结识了篆刻部的权威荃庐先生，并亲承荃庐先生的教诲。荃庐先生的老师即中国的艺术大师吴昌硕先生，吴昌硕先生对日本篆刻界的影响是不言而喻的，而荃庐先生对吴昌硕先生的研究与介绍更是不遗余力，有莫大的功绩。昭和十六年（1941 年）第十四回"东方书道会"最终展上，东鱼又荣获了此展中最高的特别奖。其篆刻善于追究秦汉印古法，尤其喜作白文，显示出与众不同的独特风貌；鉴赏力颇高，是昭和中期具有代表性的篆刻家。并设立"白虹社"出版社，致力于出版和介绍古今书籍、金石、印谱等多种书籍，其业绩为后人所称颂。

他历任日展评议员、审查员，每日展咨询委员，知丈印社社长。平生治印近万枚，印谱有《东鱼印存四帙》《东鱼刻印初集》《东鱼摹古印存》《缶庐扶桑印集》《禾鱼草堂藏印》等。此外，还著有《东鱼文集》等多种著述。昭和五十年（1975 年）卒，终年七十四岁。

（八九）西川宁

西川宁（1902—1989），字安叔，号靖暗，日本东京人。著名书法家、汉学家、书法理论家、金石学家。明治时代大书家西川春洞（1847—1915）第三子。自幼对书法耳濡目染，学习书法与书学。尤其钦慕清代书法家赵之谦，精熟六朝书法。1926 年毕业于庆应义塾大学，专攻中国文学。1945 年任庆应义塾大学中国文学部教授。1933 年，与金子庆云、江川碧潭、林祖洞、鸟海鹄洞一起创立谦慎书道会。1938 年至 1940 年作为外务省特别研究员留学北京，研究中国古代文学、书法。归国后，积极投身于独具造型性表现力的书法创作活动。1955 年获日本艺术院奖。1960 年以《西域出土晋代墨迹的书法史研究》获文学博士学位。1969 年成为日本艺术院会员，1985 年荣获文化勋章。1989 年因病逝于东京共济病院，追赠从三位一等瑞宝勋章。

编辑有《西川春洞先生遗墨》《二金蝶堂遗墨》《西安碑林》《书道讲座》《荃庐先生印存》。著作均收录在《西川宁著作集》（全十卷）中。在同时执教于庆应义塾大学和东京教育大学之余，潜心从事中日书法史和书法理论研究，其实证性的研究成果具有开创性意义，同时对日本现代书坛的发展做出了巨大的贡献。

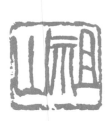 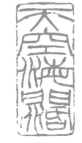

祖山（松丸东鱼）　　天空海阔（松丸东鱼）

人书俱老（松丸东鱼）

三村起一（松丸东鱼）

西川宁印（西川宁）

三千之罪（松丸东鱼）

竫龕（西川宁）

（九〇）生井子华

生井子华，日本明治三十七年（1904年）生于古河市。师事西川宁。青年时代一度醉心于河井荃庐的作品，仰慕其印风，刻苦钻研，乐此不疲。此时的代表作"游刃有余地"白文印，一举荣获昭和十六年（1941年）泰东书展篆刻部的最高奖。这一印风在其后的作品中也仍一以贯之。昭和廿四年（1949年）创作的"心持半偈"朱文印，与梅舒适的作品一并成为日展的特选作品。其后，逐渐脱却荃庐的影响，开始追求吴昌硕的雄伟、赵之谦的刚劲、徐三庚的布局、丁敬和蒋仁的用刀，经过反复摸索实践，终于形成了现在浑厚雄强的印风。西川宁先生曾高度评价他："就印章能够表现自己个性这一点而言，他当推我国第一。"

生井子华曾为日展会员、谦慎书道会名誉会员、石鼓印社社长。昭和六十四年（1989年）去世。

加阳（生井子华）

克明哲而保躬（生井子华）

（九一）保多孝三

保多孝三，字子老、子考、无违，号二羊、双羊，室名柞庐、无违室等。明治四十一年（1908年）生于日本东京。毕业于日本国学院大学文学部国文学科。他自幼受其父虚舟的熏陶与教育，喜爱颜真卿的书法。虚舟去世后，他独自钻研篆刻艺术。最初参展的作品"吃茶去"朱文印，以其清新的格调和丰富的情感，为篆刻界所注目。据说国学院大学的金泽三郎先生的国语学、析口信夫的国文学史对他的影响颇深，为他以后篆刻创作所表现的丰富内涵打下了良好的基础。在国学院大学学习期间，他受到了羽田春野先生的莫大影响，后来，又通过参加以中川一致先生为中心的"冬心会"的书艺交流，而结识了山田正平先生。他学习篆刻，能够转益多师，驾驭丰富的传统技巧来表现出现代人丰富的情感世界，故而他的作品自从作为特选作品参加昭和二十六年（1951年）、昭和二十八年（1953年）日展以来，他一直作为日本代表性的篆刻家活跃于日本印坛，是一位具有代表性的现代感觉派印人。

保多孝三历任日展评议员、审查员，每日展会员、审查员，国学院大学教授，东京学艺大学讲师，日本书道美术院理事，文部省教科书检定审议会委员。昭和六十年（1985年）十月去世。

长与善郎（保多孝三）

马场氏（保多孝三）

斐然成章（生井子华）

幽玄（生井子华）

田渐（保多孝三）

远山元印（保多孝三）

尘中作主（保多孝三）

不道（保多孝三）

（九二）内藤香石

内藤香石，日本明治四十一年（1908年）二月生于山梨县甲府市。二十岁时入石井双石门下学习篆刻。同时得到相泽春洋、野本白云先生的赏识，得以窥见两家所藏的中国文物，深受启发。他从相泽春洋处看到徐三庚的华丽印风而深受感悟，潜心研究，于是专以这一风格的作品参加泰东展、东方展，连续数回获特选金奖。其后，他又在野本白云处看到赵之谦的书、画、印，被其艺术魅力所吸引，并反复摹刻临写，为他以后的印风奠定了基础，成为石井双石门下的弟子。晚年又对埃及、巴比伦古老的印章样式产生了极大的兴趣，并努力将它们作为素材表现在印章这小小的方寸世界中。

他历任日本书道艺术院理事，日本刻字协会常任理事，日展评议员、审查员，芙蓉印会会长。昭和六十一年（1986年）七月去世。

（九三）森田绿山

森田绿山，日本明治四十三年（1910年）生于京都。自幼受其画家父亲的熏陶与影响，喜爱篆刻。最初在河井章石先生创办的金声印社学习，其后师事园田湖城。第二次世界大战前活跃于平安书道会，此时醉心于中国清末书画篆刻家吴昌硕的艺术，对汉印及清代众多的艺术天才也甚为倾倒。他的作品在昭和二十九年（1954年）第十回日展中，荣获特选奖。

他历任日展评议员、审查员，每日展会员、审查员，日本书艺顾问，京都书道联盟常任理事，金声印社同人，白朱会会长。昭和六十年（1985年）三月去世。

倖翠（内藤香石）

乞儿伎俩（内藤香石）

迅雷不及掩耳（内藤香石）

夏鼎商彝（内藤香石）

夜来幽梦（森田绿山）

望东仙史（森田绿山）

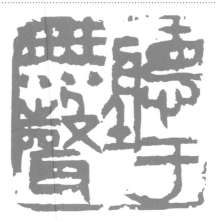

听于无声（森田绿山）

断金契（森田绿山）

（九四）吉野松石

　　吉野松石，（1913—2003）久留米市人。平素喜爱书法，自从参加书法展览会自作落款印章后，便以此为契机，开始着手于篆刻艺术。通过自学，篆刻作品参加了战前大型书法展之一的东方书道展，从而结识服部耕石并投入其门下。耕石去世后，又拜新间静村为师。在东方书道展中书法、篆刻作品又同时入选。篆隶书酷爱邓完白风格。战后又师事松丸东鱼，从东鱼处领教了中国篆刻大师吴昌硕先生的艺术精髓，并醉心于方寸世界中。然而，当他创作自己的作品时，则常以汉印为目标，总是有意识地避开对吴印的模仿。昭和三十五年（1960年）创作的"铁面皮"白文印，获日展特选奖，并作为九州篆刻界的典范而闻名遐迩。

　　吉野松石曾为日展评议员、审查员，北九州市书道联盟会长，西部书作家协会理事长。

（九五）梅舒适

　　梅舒适（1914—2008），名稻田丁斋，字子安，号稻田葭洲、徐适、老龙，斋号安平泰馆、聩厂。

　　梅舒适一向对中国文物尤其是古文字学抱有极大的兴趣，对于篆刻艺术更为迷恋，曾师承于园田湖城、河西笛洲先生。昭和十三年（1938年）在大阪外国语大学中文系毕业后，作为商社丸红株式会社的雇员曾长期驻在中国。在中国逗留期间，他一有余暇便去天津的旭街或北京的琉璃厂，徘徊于经营书画的圈子里，并沉溺于金石世界之中。他的作品洋溢着一股浓郁的中国传统金石气，同时又融入自身的日本式理解，其清新独特的印风，在日本篆刻界独树一帜。

　　在昭和二十四年（1949年）、昭和二十八年（1953年）日展中，其作品一经推出，便荣获特选作品奖。于是充满才气、耐人寻味的作品令同行所注目。他凭借着中国古代金石文字学的深厚素养和对现代理性审美意识的把握，大胆地进行取舍扬弃，其作品对战后日本篆刻界的影响很大，遂成为以大阪、京都、奈良为中心的关西派篆刻界的杰出代表。

　　他于昭和二十三年（1948年）创设"篆社"。1963年历任奈良教育大学、福井大学、德岛大学教官。1969年就任日本书艺院理事长。1971年作品参加日展，荣获内阁总理大臣奖。1983年为西泠印社名誉社员。同年，获大阪市民文化奖。次年（1984年）吴昌硕先生诞辰一百四十周年纪念时访问中国。1988年被推选为西泠印社名誉理事。2008年被推选为西泠印社名誉副社长。曾为日展评议员、审查员，日本书艺院董事、理事长、名誉顾问，日本篆刻家协会理事长，篆社兰言文物研究所所长，读卖书道会总务，全日本书道联盟顾问等。2008年8月29日因病逝世。著有日本《篆刻概说》《隶书、篆书、篆刻》，发行《篆美》杂志，并有多篇印学论文发表。

放下（吉野松石）

犹有童心（梅舒适）

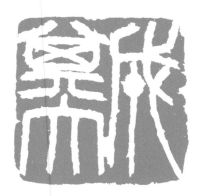

书画禅（吉野松石）

威百蛮（梅舒适）

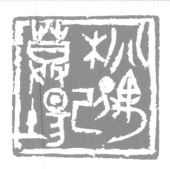

成其大（吉野松石）

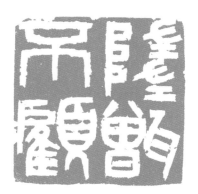

堕甑不顾（梅舒适）

桃偶已登场（梅舒适）

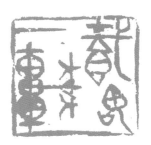

载鬼一车（梅舒适）

（九六）小林斗盦

小林斗盦（1916—2007），本名庸浩。日本埼玉县川越市人。十岁左右得其父香坡指导，开始铁笔生涯，取号香童。十三岁时向益田香雪的高足小泽香古先生学习净碧派（即益田派）印风。

十五岁那年夏季，通过比田井天来创办的《书道春秋》杂志的缘分，与天来结成师生情谊，屡次登门求教，并接受由天来赐予的"浩堂"的雅号。曾获泰东书道院少年部银奖。接着又拜石井双石为师。昭和十六年（1941年），经新井琢斋的介绍，投河井荃庐先生门下，加强篆刻书画修养的全面训练，崇尚中国传统的古典印风。

他书法师事西川宁，同时兼学篆刻和汉籍。昭和廿六年（1951年）和昭和三十四年（1959年）荣获日展特选奖。曾长时间随从加藤常贤先生学习文字学、汉籍；又与太田梦庵先生研修中国古印学。对小学和印学研究造诣之深是有口皆碑的。因此，被以东京为中心的关东派篆刻界推为领袖人物，从而，与梅舒适所代表的关西派篆刻界，构成了当代日本篆刻界双峰对峙的两大阵营。

他驱使着果断而又犀利的刻刀，作品表现致密的艺术风格。同时，致力于印学研究，并对古玺研究尤深，曾编有《定本书道全集·印谱篇》（河出书房）、《中国篆刻丛刊》（四十卷、二玄社）、《日本古印》等，并有多篇论文发表。

昭和五十一年（1976年）获日展文部大臣奖。昭和五十八年（1983年）获天皇恩赐奖、日本艺术院奖。同年，被推为中国西泠印社名誉社员。昭和六十三年（1988年）被推为西泠印社名誉理事、名誉副社长。2004年获日本文化勋章、文化功劳者、以表扬他在推动日本文化方面的努力。曾为日展理事、审查员、顾问，谦慎书道会最高顾问，读卖书道会最高顾问，北斗文会会长，全日本篆刻联盟会长，日本艺术院会员。当代日本篆刻艺术泰斗，与梅舒适齐名，各占日本篆刻界的半壁江山。

斗盦（小林斗盦）

逮元时（小林斗盦）

西泠山水清淑（小林斗盦）

游于艺（小林斗盦）

龙蛇虎豹曲成文章（小林斗盦）

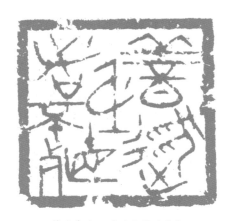

善逸身者不殖（小林斗盦）

法善寺印（小林斗盦）

驺虞如（小林斗盦）

（九七）川合东皋

川合东皋，本名义雄，日本大正六年（1917年）生于三重县。在中学时代即热衷于书法、绘画、篆刻，朝夕浸淫，乐此不疲。十九岁时立志成为一名书家，离开故里，成为山崎光风先生的学生。同时在一家书道杂志社帮忙，开始了作为专业书家的生涯。

1953年，向津金鹤仙先生学书法，同年，拜识梅舒适先生习篆刻。1963年书法师事殿村蓝田先生。1973年篆刻作品"鲁褒钱神"一印参加日本书艺院展，并荣获日本书艺院大奖。1980年篆刻作品又获每日展日本书展奖。

川合东皋先生是创作与理论兼于一身的双栖人物，著述丰富，领域广泛。印谱有《川合东皋篆刻集》《彩篆东皋印谱》《东皋印存四卷》《东皋印集二卷》《东皋瓷印谱一卷》《东皋印丛一卷》《东皋治印一卷》等，著书有《中国书道史研究》《日本书道史》《吴昌硕篆刻字汇》《齐白石篆刻字汇》《邓散木篆刻字汇》《行成卿行书字范》以及《趣味之书道六卷》《书法学习帖六卷》《条幅匾额入门》《歌集南游吟》等。

川合东皋先生现为日本篆刻协会常务理事、读卖书道会理事、谦慎书道会理事、日展会友、东丘印社社长、伊势市篆刻杂志主编。

唯意所这
（川合东皋）

挥兹一觞
（川合东皋）

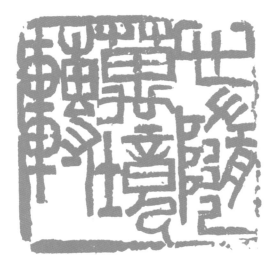

心随万境转（川合东皋）

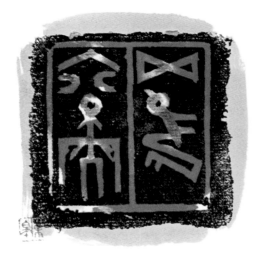

五雀六燕（川合东皋）

（九八）中村淳

中村淳（1921—2005），二世中村兰台之子，东京人。篆刻最初受其父兰台的启蒙，也常向殿木春洋求教，并师从父亲的亲友西川宁先生学习书法。

他昭和三十一年（1956年）参加第十二回日展的"渴心生尘"朱文印，荣获特选奖。他的篆刻作品，注意布局的疏密对比与参差揖让，以豪放犀利的刀锋，表现独特的个性。其清新的印风，得到同道的高度评价。他是肩负着篆刻使命的第二代最有希望的篆刻家之一。

中村淳曾为日展评议员、审查员，谦慎书道会总务，新潟大学、横滨国立大学讲师，榴社社长。

尾崎秀实氏旧藏图书（木印）（中村淳）

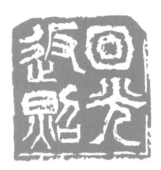

回光返照（中村淳）

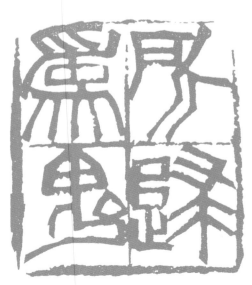

所归为鬼（中村淳）

百鬼夜行（中村淳）

（九九）铃木知秋

铃木知秋，日本昭和二年（1927 年）生于千叶县。篆刻师承保多孝三先生。

他认为印面在二、三、四字为宜，字数越多越会削弱章法构成之妙。文字的大小、疏密、空间构成等要尽量安排得合理、自然。近年来，作品多以少字印为主，运刀斩钉截铁、大刀阔斧、一挥而就，表现强烈的笔意和不加修饰、妙趣天成的艺术效果。

铃木知秋现为每日书道会审查员、日本书道美术院理事。

（一〇〇）中岛蓝川

中岛蓝川（1928—2018）岐阜县人。师承青山杉雨先生。

在"蜀犬吠日"（韩愈文句）、"耳听目视"（《列子·仲尼》）两方印中，他大胆地冲破传统的规范，以曲线为基调，将周代金文本身所具有的象形美，用一种朴质的线条和犀利的刀锋表现出来，使作品另有一番情趣。

篆刻作为文人学者的余技、文雅之至的艺术，它是一门包含着文字性、文学性及设计等诸多方面修养的综合艺术。白文与朱文相间，变化与律动、疏密之间的调和，繁简对比的构成，古文字本身所具有的象形之美，这一切，都被他运用得得心应手。再利用这些现代创造性的表现手段，重新追求汉印、古玺的庄重之美，从而表现出独特的创作风格——锐利的线条和强烈的效果。著有《篆刻鉴赏与实践》、《瑶蓝印社篆刻集》。中岛蓝川曾为日展委嘱、全日本篆刻联盟会长、读卖书法会常任理事、谦慎书道会名誉会员、中部日本书道会常任顾问、瑶蓝印社社长。

自隐无名（铃木知秋）

以人为鉴（中岛蓝川）

主敬（铃木知秋）

一一妙体（中岛蓝川）

耳听目视（中岛蓝川）

蜀犬吠日（中岛蓝川）

（一○一）古川悟

古川悟（1929—2003），日本新潟县直江津市人。篆刻师承中村兰台，书法学习西川宁。

他在中央大学法学部学习期间，经常参观书法篆刻展览会，深为篆刻作品中朱与白、刀与石之间所产生的趣味所吸引，于是开始了他的铁笔生涯。入兰台门下不久，在昭和三十年（1955年）日展中，以其清新的格调得到同道的青睐；又在昭和三十八年（1963年）第六回日展中，荣获特选奖。他继承初世兰台和二世兰台的衣钵，试图在木印上追求现代表现的可能性，大胆地做出各种尝试，作品富有造型美、意匠美，是追赶日本第二代篆刻家的人中最令人瞩目的名家之一。

古川悟曾为日展会员、审查员，谦慎书道会常任理事，全日本书道联盟理事，初心印会会长，东京学艺大学、大东文化大学教授。

泥之阿阇梨（古川悟）

无可无不可（古川悟）

（一○二）水野惠

水野惠，昭和六年（1931年）生于日本京都。师承水野东洞、河井章石、园田湖城、鲛鳜屈主等。

水野惠与其他日本篆刻家不同，他所回归的传统多表现为日本民族意识中的"物之哀""幽玄""孤寂"的境界。作品多讲究构成，或用简单的、提示性的线条来表述作者的理念，并在刀笔运作的短暂时间上体现凝固的意义。

悠久堂（水野惠）

（一○三）小田玉瑛

小田玉瑛，本名宽子。女性篆刻家。日本昭和七年（1932年）生于东京驹込。篆刻师事殿木春洋、二世中村兰台。1971年东洋大学大学院研究科博士课程修了。小田玉瑛近二十年来，往来于丝绸之路和印度之间，醉心于古老的埃及文字和阿拉伯文字，挖掘古文字本身的意趣和变化，开拓了篆刻创作的新领域。为日展会友、谦慎书道会理事、东洋大学大学生院博士。著有《小田玉瑛印谱集》全三卷、《丝绸印章》、《印度曼荼罗》、《雕刻川端文学》等。

井中之蛙（水野惠）

心月轮（古川悟）

埃及法老王法敕文（小田玉瑛）

龙腾风翔（古川悟）

华严之道（小田玉瑛）

犬登木（水野惠）

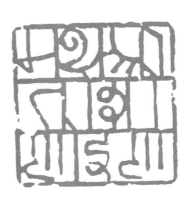

松尾敏男之印（小田玉瑛）

（一〇四）关正人

关正人，昭和九年（1934年）生于日本福井。篆刻师事松丸东鱼。关正人在篆刻中追求书法的造型美，强调刀法与篆法的统一，崇尚古典意趣，注重运刀的倾斜角度、力度的控制以及所产生出来的微妙的变化。在致力于研究中国传统的古典印风的同时，对近世名家的作品亦多有涉猎，尤其醉心于吴让之、赵之谦、吴昌硕等人的作品。现为每日书道会理事、全日本书道连盟理事、创立书道会副理事长、评议员、扶桑印社代表。

（一〇五）菅原石庐

菅原石庐（1934—2010），本名一广，字大伯，号石庐。斋号鸭雄绿斋、憙研斋。日本神奈川县人。篆刻师事小林斗盦，雕刻师事朝仓文夫。1955年获日展篆刻部日本书道美术院展奖。1959年获谦慎展顾问奖。1967年获谦慎展梅花奖。曾任大东文化大学讲师、埼玉大学讲师。1994年就任谦慎书道会理事长。1995年为西泠印社海外名誉社员。曾为日展会员兼评议员、读卖书道会常任理事、西泠印社名誉会员、全日本书道联盟评议员、北斗文会会员，锲社会长。2003年就任全日本篆刻联盟副会长。2010年因病逝世，葬于三田王凤寺。著有《篆刻手册》《鸭雄绿斋古玺印选》《书道辞典》《篆刻入门》《中国玺印集粹》等。

（一〇六）酒井子远

酒井子远（1936—2003）东京人。篆刻师事酒井康堂、保多孝三先生。

镌刻印章虽说是雕虫小技，然而它却能展现一个崭新的世界。地球从一个混沌的原始状态发展而形成台地，经过无数次造山运动之后，又形成了连绵不断的山脉、峡谷、褶曲、断层；地震、火山爆发等各种天变地异的自然界的破坏，呈现出冰川、瀑布、汹涌澎湃的波涛等壮观场面，地球在自身不断的运转过程中，不知度过了多少悠悠岁月。这一切，都给创造者以无穷的启示和丰富的联想。大自然所赋予的恩惠和千姿百态都给他以灵感，也为他的印章的构成样式开拓了新的创造领域。"彩月"和"涛石和"两方印，巧妙地运用平行线条和旋涡流动的曲线美，利用文字的基本造型，塑造出与传统篆刻迥异的新的章法构成，没有印章的边栏则更给人以无限遐想的余地。在形制上，突破了原来以方或圆为主的框架，以匀称布局的传统模式，利用文字原有的质素，充分开掘出字形内蕴的美的律动。直线与曲线的强烈反差，空间布白的夸张运用，时而流露出运刀粗细变化的激情，产生出一种笔断意连的效果。"彩月"一印，初观之，似觉纷繁巧饰；细审之，则觉自然天成，恰似一道彩虹悬挂在天空中。"涛石和"一印，展示出一种流水人家、山谷悠闲的画意，流水淙淙，击鼓堂堂的韵律，仿佛使人听到旋转的激流撞击着岩石而发出的清脆悦耳的声音，仿佛使人听到百川汇集大海而奏出的和谐美妙的乐章。这是大自然的启迪，是作者匠心独运的夸大联想。

酒井子远属前卫篆刻家，印章有近代诗文、假名、前卫派书法。曾为产经国际书会专管理事、心艺墨美作家协会理事长、忘形印会会长。

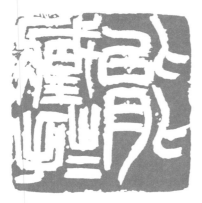

能藏拙（关正人）

事半功倍（菅原石庐）

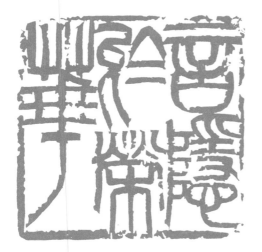

言隐于荣华（关正人）

能走者夺其翼（菅原石庐）

彩月（酒井子远）

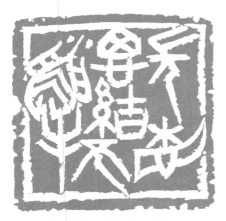

长相思结不解（菅原石庐）

涛石和（酒井子远）

（一○七）赤井清美

赤井清美，日本昭和十二年（1937 年）生于东京。篆刻师事保多孝三、山下涯石，毕业于日本东京大学。

他的白文印创作多以汉印形式为基调，运刀轻松自如，一挥而就；朱文印则涉猎广泛，上至甲骨文、金文，下引东周秦篆，试图在印章的方寸世界中表现出博大无垠的境界。他的"孤往"一印，恰似天马行空，独往独来，我行我素，没有界框的限制，然而，又感觉不到是一种零散的存在，体现了他奇妙的构思和非凡的创意精神。现为日本篆刻家协会常务理事、读卖书道会评议员、日本书艺院评议员、淡水会会长、椒园书道会会长。著有《篆隶字典》《赤井清美作品集》《行草大字典》《中国书道史》。

（一○八）久保田梅里

久保田梅里，日本昭和十三年（1938 年）生于东京。师承生井子华先生。

"腾游无碍之境"一印是他参加 1990 年谦慎书道展的作品，语句出自《牛橛造像记》，这是为悼念 1989 年突然逝世的恩师生井子华先生而创作的。他将对先师的无限怀念之情，利用古砖的形式熔铸在强烈的线条里。

"五浊尘"印是他 1987 年参加日展的作品，小篆白文印笔法流畅，空白与边线的处理协调，是这方印的成功之处。他每次创作的时候，总是不断地寻找新的艺术语言，不断地舍弃"旧我"而追求"新我"，尽量避免和以往的作品风格雷同或类似，这对于一名创作者来说，无疑是选择了一条艰苦而卓绝的路。

久保田梅里现为全日本篆刻连盟常任理事、日展会友、读卖书道会理事、谦慎书道会常任理事。

（一○九）中岛春绿

中岛春绿，日本昭和十七年（1942 年）生于富山县。师承梅舒适先生。

创作一方印章，在确定文字内容之后，便考虑该配什么样的字体来进行表现，是直线，还是曲线。三思之后，才能做出决定。"游鱼出水、归燕受风"这方印章，如果要采用直线来表现的话，众多的笔画会产生单调重复之感。因此，采用甲骨文，甲骨文本身就包含着诸多神秘性和审美要素，其中，有许多象形文字生动有趣，富于变化，章法构成也更为自由。所谓精心设计，大胆运刀，一气呵成。同时，在镌刻过程中，要摆脱古法的束缚，使自己的精神臻于自由无碍的境地，使作品耐人寻味。

中岛春绿现为日本篆刻家协会常务理事、读卖书道会常务理事、知远书法篆刻研究会代表。

孤往（赤井清美）

不作得主意（赤井清美）

五浊尘（久保田梅里）

腾游无碍之境（久保田梅里）

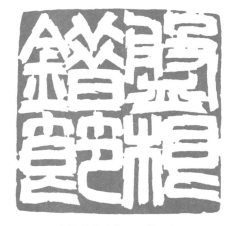

盘根错节（久保田梅里）

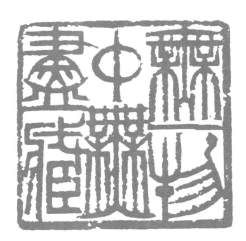

无一物中无尽藏（中岛春绿）

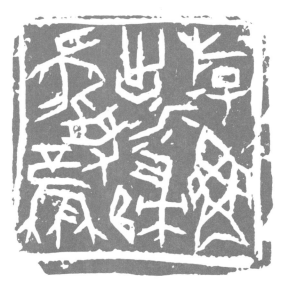

游鱼出水、归燕受风（中岛春绿）

（一一〇）平田兰石

平田兰石，日本昭和十七年（1942 年）生于岐阜县。师承梅舒适先生。

"书以道事"一印是他参加第二十二回日展的作品。语句出自《史记·滑稽列传》"礼以节人，乐以发和，书以道事，诗以达意"之中。这方印以金文体为素材，将金文独特的造型之美配在长方形的构图里，强调现代空间的巧妙处理，同时又不失传统的遗韵。

平田兰石现为日展会友，日本篆刻家协会常务理事、副理事长，篆社评议员，西泠印社名誉社员，读卖书道会理事，中部日本书道会理事、岐阜支部长、日本书艺院参事，关中印会会长。

（一一一）山下方亭

山下方亭，昭和十七年（1942 年）生于冈山县。师承梅舒适先生。他的"不载一物"一印，做回文章法处理，从而使得文字疏密相间，呼应对称，重量均衡；用刀斩钉截铁，冲切使转变化灵活。"载"字的竖斜笔与"物"字的三撇的巧妙处理，更产生出一种具有倾向性的张力，显得印面生动而无刻板之嫌。

山下方亭现为日展会友，日本篆刻家协会常务理事、第二任理事长，篆社评议员，读卖书法会理事，日本书艺院常务理事，西泠印社社员、名誉理事。著有《山下方亭篆书篆刻作品集》《篆刻入门》。

（一一二）尾崎苍石

尾崎苍石，日本昭和十八年（1943 年）生于长野县。师事梅舒适先生。

毋庸赘言，在治印之前，首先要选择语句的内容，其次考虑文字的构图与章法。"发愤忘食"是《论语·述而》篇中的语句，然而当他确定用古玺风格镌刻此印的想法之后，发现在古玺文字中没有"愤"字，是放弃使用古玺文字，还是变更使用印篆或小篆？在这一选择上，他没有改变初衷，他以深厚的文字学功底，按照文字规律将"愤"字进行了大胆地移位与组合，使之与其他文字协调一致。

这方以古玺风格而创作的印，充分表现了古玺所特有的自由而活泼的气氛。各文字之间的大小与空白，显得非常自然和谐。"愤"字由于笔画多与其他三字相比稍大一些，"发"字左下角与"食"字右侧留有较大的空间，相互呼应，确有"疏可走马，密不透风"之感。"忘"和"食"字相互揖让，显得生动别致，"食"字最后一笔向右移置，使整个章法产生一种安定感。

尾崎苍石现为日本篆刻家协会、第三任理事长，读卖书道会常任理事、日本书艺院常务理事，西泠印社名誉社员、苍文篆会会长。

书以道事（平田兰石）

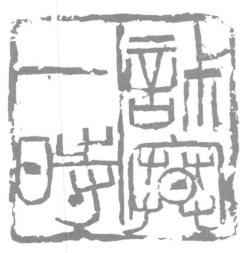

寂寞一时（平田兰石）

不载一物（山下方亭）

古书浇胸（山下方亭）

发愤忘食（尾崎苍石）

（一一三）远藤玄远

远藤玄远，日本昭和二十一年（1946年）生于山形县。毕业于大东文化大学。师承梅舒适先生。"砚海法船"是他1991年3月参加创玄书道展的作品。语句出自《鬼一法眼三略卷》。他认为，朱文印字形构成的巧妙设计固然重要，但边缘能否正确处理也是决定作品成败的关键，起着极为重要的作用。他在刀法上常变换运刀的角度，多使用中锋钝刀，致力于线条的独特性；在章法上常将文字的重心尽量安排在上半部，使文字的下半部留出较大的空白，造成上密下疏的效果。设计印稿时常以二世兰台的印稿作为参照。远藤玄远现为日展会友、知丈印社会员、每日书道会审查员、创玄书道会审查员、镂香印社社长。

（一一四）河野隆

河野隆（1948—2017），号鹰之，日本大分县臼杵人。篆刻师事生井子华先生。毕业于横滨国立大学教育学部美术科。第八回日展作品初入选，第一回读卖书法展获读卖新闻社奖，第三回读卖书法展获读卖新闻社奖，第二十二回日展获特选奖，第三十五回日展获特选奖。曾任日展委嘱，读卖书法会常任理事，全日本篆刻联盟会长，大东文化大学书道科教授，西泠印社名誉社员，台湾艺术大学客座教授，中国艺术研究院研究员，现代书道20人展成员。著有《篆书的基础学习》《名印百话》《燕京一月之迹》《书道教科书》等。

（一一五）师村妙石

师村妙石，日本昭和二十四年（1949年）生于宫崎县。毕业于福冈教育大学特设书道科。篆刻师承吉野松石先生。

他认为，确立与秦汉玺印风格迥异的印风而使近代篆刻艺术面貌为之一新的是赵之谦、吴昌硕、黄牧甫等人，这些人不光是停留在对古玺、汉印、封泥的研究上，同时也着眼于三代秦汉的金石器物、石刻、甲骨、陶器、钱币、砖瓦上的古典文字，并将这些都积极地借鉴到印中来，从而喊出"印外求印"的口号，脱却了以往唯有在"印中求印"的时代。

"印外求印"这一概念对篆刻艺术而言是至为重要的。近年来，新出土的古典文献资料为印学领域提供了新的文字开发天地。实际上，灵活运用这些新资料会给创作带来极大的喜悦和无限的生机。"立身贞"一印就是作者根据1977年河北省平山县出土的战国中山王墓中的文字创作的；"居中"一印用的是古陶文字；"守礼"的"守"字采用的是1975年湖北省云梦县睡虎地出土的秦墓竹简文字。

师村妙石现为日展委嘱、读卖书道会常任理事、山紫社社长、西日本书道协会会长。上海中国画院名誉画师、西泠印社名誉社员、上海市政府白玉兰奖获得者。曾获日展特选奖两次、第一回福冈县文化奖、宫崎县文化奖、北九州岛市民文化奖、2007世界书艺全北双年展大奖。编著有《古典文字字典》《续古典文字字典》《篆刻字典》《篆刻字典精粹》等。

临照朝阳（远藤玄远）

盛者必衰（师村妙石）

忠贞　　　　　居中
（师村妙石）　（师村妙石）

砚海法船（远藤玄远）

无机性自闲　　　趣在有无间
（河野隆）　　　　（河野隆）

立身贞（师村妙石）

（一一六）奥谷九林

奥谷九林（1949—2006），日本三重县人。篆刻师承梅舒适先生。

他擅长陶印，曾一度倾倒于山田正平先生的陶印制作。他认为陶材所产生出来的特殊的颗粒斑驳效果，更具有金石的意味。在治印过程中，常在瞬间使用钝刀镌刻，运刀大胆果断，刀法变化莫测，努力追求吴昌硕先生印章的古朴厚重感。

奥谷九林曾为日本篆刻家协会理事、篆社社员、读卖书道会评议员、日本书艺院审查员。

（一一七）井谷五云

井谷五云，日本昭和二十六年（1951年）生于大阪。毕业于东京学艺大学。师事梅舒适先生。

在篆刻创作方面，他强调作品中的自我表现和鲜明的个人风格，迷恋周秦古玺、汉铜铸印的古朴美。他认为，篆刻既然是视觉艺术，那么，首先要考虑布置构成之妙；其次，注意刀与石的运作、线条的协调。并且认为平直而整齐的线条不能表述现代人丰富的情感，主张注重书法线条的不可重复性的神韵。

井谷五云现为日本篆刻家协会第四任理事长、西泠印社名誉理事、读卖书法道会理事，日本书艺院理事，娱恽文会代表。著有《费晓楼百美画谱印卓》《梅花百泳印卓》。

从心（奥谷九林）

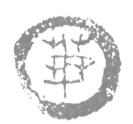

华（奥谷九林）

启尔
（奥谷九林）

华灯照宴（井谷五云）

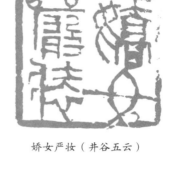

娇女严妆（井谷五云）

山水一盆闲（井谷五云）

故乡如醉（井谷五云）

渔食百姓
（井谷五云）

（一一八）和中简堂

和中简堂（1952—），本名繁明，福井县人。篆刻师事小林斗盦先生。中学时代初向本地篆刻家西山秋崖先生学习，并常将自己的书作或印稿向《书林》《书宗》《书香》《三乐》等多家杂志投稿。在北陆高校时期，以临摹赵之谦篆书的作品，荣获福井县知事奖。此后，在大东文化大学及东京教育大学（现筑波大学）学习。在大东文化大学学习期间，受青山杉雨先生的影响，酷爱《石鼓文》，继而痴迷赵之谦、吴让之、吴昌硕的篆隶书法。毕业后，入二玄社从事编辑职务。入二玄社后，与编辑部长西岛慎一、编集长吉田洪崖一起，编辑《书道技法讲座》《扩大书法选集》《中国篆刻丛刊》等大型重要书籍。

现任日展会员、读卖书道会常任理事、谦慎书道会常任理事、全日本篆刻联盟理事长、西泠印社名誉社员、驹泽大学讲师、东瀛印社会长。

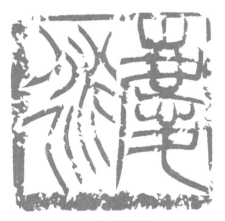

庆衍（和中简堂）

衔哀致诚
（和中简堂）

蚕上楼
（和中简堂）

千万买邻（和中简堂）

三、日本印学年表

公元	年号	干支	内容
1615	庆长二十年 元和一年	乙卯	本阿弥光悦被赐予鹰箇峰之地。
1617	元和三年	丁巳	石川丈山进京，投师藤原惺窝。
1619	元和五年	己未	9月12日，藤原惺窝（1516—）卒。
1621	元和七年	辛酉	6月，林罗山与到日本的陈元赟、沈茂人进行笔谈。
1629	宽永六年	己巳	深见一览（高玄岱之父）赴日本长崎。
1632	宽永九年	壬申	6月22日，角仓素庵（1571—）卒。默子如定赴长崎，传授各种技艺。
1636	宽永十三年	丙子	11月，朝鲜使臣任统、金世濂赴日，石川丈山与随员权伣进行笔谈。
1637	宽永十四年	丁丑	2月3日，本阿弥光悦（1558—）卒。
1638	宽永十五年	戊寅	陈元赟再渡长崎。
1641	宽永十八年	辛巳	石川丈山于洛北一乘寺村经营诗仙堂。
1643	宽永二十年	癸未	1月，《君台观左右帐记事》再版。
1644	宽永二十一年	甲申	明王朝灭亡，逸然性融东渡日本。
1647	正保四年	戊子	翻印出版《和汉历代画师名印泻图》。
1652	庆安五年 承应一年	壬辰	《君台官印》出版。
1653	承应二年	癸巳	3月，戴曼公（独立）、澄一流寓日本长崎。 7月，朱舜水三度前来长崎，与戴曼公初逢。
1654	承应三年	甲午	7月，隐元隆琦与独言性闻、独知性机（慧林）、大眉性菩、惟一道实、独吼性狮、独湛性莹、良衍性派（南源）、雪机定然等20名从僧一起东渡扶桑，传播黄檗宗禅法。 12月，戴曼公落发为僧，改称独立。
1655	承应四年 明历一年	乙未	7月9日，木庵性瑫、慈岳定琛、雪机定然、喝禅道和等东渡日本。 澄一道亮赴日。
1657	明历三年	丁酉	1月23日，林罗山（1583—）卒。 2月，即非如一应隐元之邀请，同昙瑞性侒等东渡日本。 6月，悦山道宗赴日。 11月30日，默子如定（1597—）卒。
1659	万治二年	己亥	2月，朱舜水第五次东渡日本并入籍。 独立定居长崎。 玉井富纪编成《群印宝鉴》。
1660	万治三年	庚子	12月，幕府赐给隐元宇治大和田之地。

公元	年号	干支	内容
1661	万治四年 宽文一年	辛丑	高泉性敦、晓堂道收、轴贤宗泌赴日。 闰八月，隐元晋山开创黄檗山万福寺。
1662	宽文二年	壬寅	北岛雪山随俞立德学文徵明笔法。
1663	宽文三年	癸卯	8 月，即非如一登黄檗山，住竹村精舍。
1664	宽文四年	甲辰	9 月，木庵性瑫嗣黄檗宗第二代祖。《内阁秘传字府》刊行。
1665	宽文五年	乙巳	独立入聚福寺，为即非的书记官。 木庵性瑫谒见家纲，拜领朱印状。
1666	宽文六年	丙午	1 月 28 日，晓堂道收（1634—）卒。
1668	宽文八年	戊申	7 月 14 日，逸然（1602—）卒。 11 月 18 日，轴贤宗泌（？—）卒。 木庵性瑫接受家纲的援助，增建大殿、天王殿、禅悦堂。
1671	宽文十一年	辛亥	5 月 20 日，即非如一（1616—）卒。 6 月 9 日，陈元赟（1587—）卒。
1672	宽文十二年	壬子	5 月 23 日，石川丈山（1583—）卒。 11 月 6 日，独立（1596—）卒。 细井广泽投师阪井伯元门下。
1673	宽文十三年 延宝一年	癸丑	4 月 3 日，隐元隆琦（1592—）卒。 10 月 18 日，大眉性善（1616—）卒。
1674	延宝二年	甲寅	6 月 20 日，陈明德（颖川入德，1596—）卒。
1677	延宝五年	丁巳	1 月，心越兴俦（东皋）应澄一的邀请，东渡日本入籍。 春，北岛雪山与黄檗僧赴江户，居住青山海藏寺。 细井广泽、都筑道乙等人向北岛雪山学习书法。
1680	延宝八年	庚申	1 月 19 日，慧林性机嗣黄檗宗第三代祖。 佐佐木志头磨的书法风靡日本。
1681	延宝九年 天和一年	辛酉	7 月，心越兴俦应德川光国之邀，赴江户。 11 月 11 日，慧林性机（1609—）卒。
1682	天和二年	壬戌	1 月 14 日，独湛性莹嗣黄檗宗第四代祖。 4 月 17 日，朱舜水（1600—）卒。 榊原篁洲从心越习篆刻。
1683	天和三年	癸亥	心越移居水户。
1684	天和四年 贞享一年	甲子	1 月 20 日，木庵性瑫（1611—）卒。
1688	贞享五年 元禄一年	戊辰	独吼性狮（1624—）卒。
1689	元禄二年	己巳	1 月 12 日，慈岳定琛（1637—）卒。
1691	元禄四年	辛未	4 月 8 日，澄一（1608—）卒。 4 月，德川光国改建水户天德寺为寿昌山祇园寺，心

公元	年号	干支	内容
			越为开山祖师。
1692	元禄五年	壬申	1月21日，高泉性敦嗣黄檗宗第五代祖。 3月13日，惟一道实（1620—）卒。 6月，南源性派（1631—）卒。
1693	元禄六年	癸酉	《本朝画印》再版刊行。
1694	元禄七年	甲戌	10月12日，松尾芭蕉（1644—）卒。喝浪方净赴日， 向石河藏人传授刀法。
1695	元禄八年	乙亥	1月19日，佐佐木志头磨（1619—）卒。 10月16日，高泉性敦（1633—）卒。
1696	元禄九年	丙子	1月28日，千呆性侒嗣黄檗宗第六代祖。 9月30日，心越兴俦（1639—）卒。
1697	元禄十年	丁丑	3月7日，狩野永纳（1631—）卒。
1698	元禄十一年	戊寅	闰2月14日，北岛雪山（1637—）卒。
1699	元禄十二年	己卯	榊原篁洲刻《印纂》。
1700	元禄十三年	庚辰	12月6日，德川光国（1628—）卒。
1703	元禄十六年	癸未	5月12日，北向云竹（1632—）卒。有自刻钤印稿本 《吸日窝印谱》传世。
1705	宝永二年	乙酉	2月1日，千呆性侒（1636—）卒。 3月12日，伊藤仁斋（1627—）卒。 3月25日，悦山道宗嗣黄檗宗第七代祖。
1706	宝永三年	丙戌	1月3日，榊原篁洲（1655—）卒。 1月26日，独湛性莹（1628—）卒。 10月16日，近卫家熙为佛国禅寺高泉和尚撰写碑文。
1707	宝永四年	丁亥	5月11日，悦峰道章嗣黄檗宗第八代祖。 5月18日，兰谷元定（？—）卒。 12月13日，喝禅道和（1634—）卒。
1708	宝永五年	戊子	1月6日，雨森芳洲（1621—）卒。 12月22日，林道荣（1640—）卒。
1709	宝永六年	己丑	1月，池永一峰自序《一刀万象》印谱。 7月29日，悦山道宗（1629—）卒。 11月，新井白石向幕府推举高玄岱。
1710	宝永七年	庚寅	12月2日，小纳户役建部彦次郎贤弘镌刻幕府用印。 铁心道胖（1641—）卒。
1711	宝永八年	辛卯	朝鲜人李石贤、荻生祖徕为《一刀万象》印谱作序。
1712	正德二年	壬辰	心越编成《韵府古篆汇选》。
1713	正德三年	癸巳	1月23日，新井白石为幕府公印设计印文，由今津丹 后镌刻。 池永一峰刻《一刀万象》印谱，编著《篆髓》《篆髓

公元	年号	干支	内容
			附录》等十八种著作。
1714	正德四年	甲午	9月，细井广泽自序《紫微字样》。 广泽创制《太极帖》正面印刷法。
1716	正德六年 享保一年	丙申	3月，高玄岱在武藏国野火止平林寺建造"戴溪堂"，悼念独立。 6月2日，尾形光琳（1658—）卒。 荻生徂徕倡导古文辞运动。
1717	享保二年	丁酉	5月18日，灵源海脉（1652—）卒。 8月，池永一峰编著《篆海》。
1718	享保三年	戊戌	8月，今井顺斋（1658—）卒。
1719	享保四年	己亥	8月，细井广泽刻朝鲜使节的聘书印。
1720	享保五年	庚子	12月，伊孚九到日，传来南画。
1722	享保七年	壬寅	6月，池永一峰著《联珠篆文》。 8月8日，高玄岱（1649—）卒。 大鹏正鲲到日本。
1723	享保八年	癸卯	2月22日，佐佐木玄龙（1650—）卒。
1725	享保十年	乙巳	5月19日，新井白石（1657—）卒。 12月，近卫家熙落发为僧，为准三宫，号豫乐院真觉。
1726	享保十一年	丙午	11月16日，细井广泽著成《观鹅百谭》。 伊孚九再渡扶桑。 细井广泽辑成《篆体异同歌》。
1727	享保十二年	丁未	5月7日，佐佐木文山（1651—）卒。
1728	享保十三年	戊申	1月2日，冈岛冠山（1674—）卒。 1月19日，荻生徂徕（1666—）卒。
1730	享保十五年	庚戌	5月，细井广泽告辞柳泽家还乡。
1731	享保十六年	辛亥	片山伊舆（—1802）生。 沈南蘋赴日，传入中国花鸟画。
1732	享保十七年	壬子	6月1日，林凤冈（1644—）卒。
1733	享保十八年	癸丑	6月28日，杲堂元昶（？—）卒。 9月，沈南蘋回中国。 森修来刻成《修来印谱》。森修来（佚山、森本玄中） 此外还著有《补阙篆体异同歌》《千文长笺》等。
1734	享保十九年	甲寅	4月8日，细井广泽自跋《观鹅百谭》印谱。
1735	享保二十年	乙卯	12月23日，细井广泽（1658—）卒。 大潮三上黄檗山，住竹林院。
1736	享保二十一年 元文一年	丙辰	2月，细井九皋（广泽之子）继承家业。 7月17日，伊藤东涯（1671—）卒。 10月3日，近卫家熙（1667—）卒。

公元	年号	干支	内容
1737	元文二年	丁巳	7月19日，池永一峰（1665—）卒。 森修来刻《金剪府》印谱再版。
1738	元文三年	戊午	"龙草庐"在京都乌丸小路落下帷幕。 忍海刻的《白华印谱》再版。
1740	元文五年	庚申	京都的殿村亚岱由亲戚故旧的支持，游学于长崎，从 白禅师（伯珣）处掌握运刀法五十则。
1743	宽保三年	癸亥	3月，古梅园主松井元泰（1689—）卒。
1744	宽保四年 延享一年	甲子	5月6日，桑原空洞（1673—）卒。其著作有《龟毛录》 《篆隶字原》《和汉草字辨》等。 福田维文刻钤印稿本《片云集》
1745	延享二年	乙丑	4月18日，关口黄山（1718—）卒。遗著有《篆汇》 《篆书唐诗选》《皇和音韵》。
1747	延享四年	丁卯	田中良庵（—1802）生。 山本格安著成《六书开示》《说文讲余》《驳篆髓》等。
1748	延享五年 宽延一年	戊辰	夏，木村巽斋（兼葭堂）由柳里恭引荐，入池大雅门下。 夏秋之际，池大雅登富士山，游江户，赴奥州松岛。 赵陶斋刻《清闲余兴》再版。
1749	宽延二年	己巳	6月，高芙蓉与池大雅一起登越中立山、加贺白山。 两人由此而共称"三岳道者"。 9月6日，百拙元养（1667—）卒。 河村茗谿刻《玄圃积玉》印谱再版。 片山尚宜刻《尚古馆印谱》再版。
1750	宽延三年	庚午	12月，池大雅访纪州，会祇园南海，游那智、新宫。 村井琴山著成《笃古印式》钤印稿本。 新兴蒙所刻《蒙所资闲》再版。
1751	宽延四年 宝历一年	辛未	9月8日，祇园南海（1677—）卒。 小野钧刻《微子名谱》再版。 丈石编《俳谐家谱》再版。
1752	宝历二年	壬申	永田岛仙子刻《岛仙子印谱》再版。 木母馨著《石印集谊》刊行。
1753	宝历三年	癸酉	8月25日，彭城百川（1698—）卒。 大潮为源伯民《雕虫馆印谱》作序。 永井昌玄刻《一片昆玉》印谱再版。 林焕章刻《炼金集》印谱再版。 里见东白刻《驹阴戏削》《印变》印谱再版。 一草舍晚钤编《俳谐印谱》再版。
1754	宝历四年	甲戌	韬玉支焕刻，柳里恭序《摹雕秋间戏铁》再版。 小野兰山刻钤印稿本《众芳轩印谱》。

公元	年号	干支	内容
1755	宝历五年	乙亥	11月25日，新兴蒙所（1687—）卒。 赵陶斋刻《续清闲余兴》再版。
1756	宝历六年	丙子	高君秉为源伯民《雕虫馆印谱》作序。 7月6日，竺庵净印（1696—）卒。 殿村亚岱刻《博古斋印谱》再版。 源伯民刻《雕虫馆印谱》《养和堂印谱》再版刊行。
1757	宝历七年	丁丑	7月17日，梁田蜕岩（1672—）卒。
1758	宝历八年	戊寅	9月5日，柳里恭（1704—）卒。 中道斋刻《圆石集》印谱再版。佚山著《小篆千文异同考》。 细井广泽书《万象千字文》再版刊行。
1759	宝历九年	己卯	1月，大典为高芙蓉刻的《菡萏居印谱》作序。 6月21日，服部南郭（1683—）卒。 高芙蓉刻，葛子琴旧藏《菡萏居印谱》钤印稿本成。 伊孚九第三次赴日本。
1760	宝历十年	庚辰	6月，高芙蓉、池大雅、韩天寿离京出发。7月，登立山、户隐山、浅间山。8月，登富士山。9月，回京。 唐代张彦远撰，高芙蓉摹刻《古今公私印记》再版。 赵陶斋刻《击壤余游》再版。 竹内平治刻《秋阳刀法》再版。
1761	宝历十一年	辛巳	6月17日，忍海（1696—）卒。 池大雅登富士山。7月，登秋叶山、伊吹山。 8月，山本格安著成《书学要旨》。 玄巧若拙著《石华印说》序刊。
1762	宝历十二年	壬午	石川昆陵刻，松井元陈编《昆陵先生印谱》再版。 河村茗黝刻《图书癖》。
1763	宝历十三年	癸未	7月11日，牧夏岳（？—）卒。 源常德摹刻的中国明代程彦明、程受尼所刻的《二程印谱》再版。 木村巽斋刊中国明代甘旸所著《印正附说》再版。 小野君山编《古今印典》《古印编》《君山印函》钤印稿本。
1764	宝历十四年 明和一年	甲申	3月，福原承明、木村巽斋为朝鲜使节一行数人镌刻名章，并制成印谱作为饯别时的馈赠礼品。 福尚修（承明）、木村世肃（巽斋）刻《东华名公印谱》再版。 12月10日，泉必东（？—）卒。

公元	年号	干支	内容
			片山北海在浪华结成诗社——"混沌社"。
1765	明和二年	乙酉	12月29日，关思恭（1697—）卒。
1767	明和四年	丁亥	8月22日，终南净寿（1711—）卒。
			三井之孝刻《游哉馆印谱》再版。
			里见东白刻《唐诗印谱》，亦称《鸡鸣庵印谱》。
1768	明和五年	戊子	1月12日，福原承明（1735—）卒。
			8月25日，大潮元皓（1676—）卒。
1769	明和六年	己丑	1月5日，高颐斋（1690—）卒。
			4月，葛子琴、赖春水、田中鸣门、片山北海等访问河内的北山橘庵，并一道登金刚山。
			葛子琴刻《御风楼印谱》钤印稿本。
1771	明和八年	辛卯	3月15日，高芙蓉五十贺宴。
1772	明和九年 安永一年	壬辰	4月，池大雅五十贺宴在祇园相马屋举行，门人赠送了寿像。
1773	安永二年	癸巳	1月，池大雅画"桃源图"，高芙蓉大加赞赏。
			5月25日，胜间龙水（1697—）卒。
			6月，林凤谷为田中良庵刻的《笠泽印谱》作序。
			伊势二日坊编《古铸百印》再版。
			藤贞幹著《公私古印谱考证》《印章私记》钤印稿本。
1774	安永三年	甲午	12月10日，宫崎筠圃（1717—）卒。
			大江玄圃著《学翼》再版。
			藤是德摹刻《藤秉彝印谱》钤印稿本。
1775	安永四年	乙未	12月，细井九皋著成《墨道私言》。
			闰12月5日，渡来僧大成照汉嗣黄檗宗第二十一代祖。
			名和元驭（1732—）卒。
			秦骀编《集古印篆》再刊。
			吉村子未著《印章捷解》。
1776	安永五年	丙申	2月5日，尾崎散木（1703—）卒。尾崎散木刻成《南龙先生印谱》钤印稿本。
			4月13日，池大雅（1723—）卒。
			11月，伊藤华冈（1709—）卒。遗著有《五体千字文》等。
			植田华亭刻《静正居印谱》钤印稿本。
			志村天目刻《华容山人印谱》钤印稿本。
1777	安永六年	丁酉	2月，源忠林为赵陶斋《末耨幽期》印谱撰序。
			春，前川虚舟刻成《独乐园记》。
			赵陶斋刻《末耨幽期》印谱再版。
1778	安永七年	戊戌	2月24日，森修来（佚山默隐 1702—）卒。
			3月26日，伊藤兰嵎（1693—）卒。

公元	年号	干支	内容
			8月20日，赖春水为前川虚舟《稽古印史》作序，中村有则、尾藤二洲题跋。
			前川虚舟刻《稽古印史》再版。
			高芙蓉刻《采真堂印谱》亦名《植田华亭私印谱》再版。
			殿村亚岱著《雕印运刀法》。
1779	安永八年	己亥	9月12日，置盐肃庵（1757—）卒。
			10月，松下乌石（1699—）卒。
			张庵编《半斋百信》亦名《细合半斋私印谱》再版。
			柏冈尚贞刻《介石居己亥印赏》钤印稿本。
1780	安永九年	庚子	2月11日，神谷萝父（1736—）卒。
			细井大泽（1737—）卒。菌桂星刻《筌平集》再版。
			田中良庵著成《古今私印式》钤印稿本。
1781	安永十年 天明一年	辛丑	田中良庵于安永四年以来共刻万钮印章。
			西雷州刻《连珠集》印谱再版。
			河子坚编《印典撷英》钤印稿本。
1782	天明二年	壬寅	3月7日，三井亲和（1700—）卒。
			春，村井中渐为菅周监《南涯印谱》作序。
			5月6日，细井九皋（1711—）卒。有细井九皋等刻《奇胜堂印谱》钤印稿本。
			夏，纪止刻《千字文》，岩垣龙溪题笺。
			菅周监刻《南涯印谱》再版。
			杜澂著《徵古印要》钤印稿本。
1783	天明三年	癸卯	悟江大中刻《三唐名谱》再版。
1784	天明四年	甲辰	2月23日，百姓甚兵卫在筑前志贺岛发现"汉委奴国王"金印，引起各界人士关注。
			春，高芙蓉在东山一心院建立寿藏。
			3月27日，高芙蓉离京，途中参拜伊势神宫，4月16日，抵达江户。
			4月26日，高芙蓉（1722—）卒。
			5月7日，葛子琴（1739—）卒。
			葛子琴钤印稿本《葛子琴印谱》成。
			原岐山刻《岐山花实集》再版。
			高芙蓉刻《永田观鹅印影》再版。
			上田秋成著《汉委奴国王金印考》钤印稿本。
			黄梅舟公刻《禅余戏铁》钤印稿本。
1785	天明五年	乙巳	3月，源惟良为《芙蓉轩私印谱》作序。
			4月，高芙蓉的七十二颗私印由门人埋葬在东山一心院的寿藏碑下。

公元	年号	干支	内容
			7月27日，悟心元明（1713—）卒。
			8月24日，植村家利（1759—）卒。
			紫野栗山为《芙蓉轩私印谱》作序。
			12月，圆山应举以白描手法画高芙蓉肖像。
			田中良庵自天明二年以来，再次镌刻万钮印章。
			井田敬之著《后汉金印图章》。
1786	天明六年	丙午	春，源惟良编《芙蓉轩私印谱》。
			4月20日，赵陶斋（1713—）卒。
			大典撰书高芙蓉墓碣铭。
			8月27日，屋代龙冈（1710—）卒。
			林正典刻《诗仙印谱》。
1787	天明七年	丁未	稻毛屋山刻《饮中八仙歌》印谱。
			野口北水刻《江游印谱》钤印稿本。
			木母馨著《石印集谊》亦名《铁笔集宜》再刊。
			皆川淇园著《汉委奴国王印图记》。
1788	天明八年	戊申	1月11日，小泽安亲（？—）卒。
			源美章、菅周监刻《栗斋南涯二家印谱》钤印稿本。
			李用云、张秋谷、费晴湖等人将中国南画传入日本。
1789	天明九年 宽政一年	己酉	植村家利刻《孝经印谱》。
			冈忠美刻《示信集》。
1790	宽政二年	庚戌	3月22日，佐竹唅唅（1738—）卒。
			十时梅崖游长崎，从费晴湖习画，向陈养山学书法。
			源义亮刻《运斤清机》印谱。
			竹亭刻《桂林馆印谱》钤印稿本。
1791	宽政三年	辛亥	7月，都贺庭钟自序《汉委章谱》。
			9月12日，纪止登京都东山第一楼，从卯时起刻至申时为止，共治印一百零五钮。
			秋，村井中渐、六如分别为纪止的《利其器斋印谱》撰序。
1792	宽政四年	壬子	2月2日，龙草庐（1714—）卒。
			8月25日，永田观鹅（1738—）卒。
			保田三籁刻《拟古堂印谱》。
1793	宽政五年	癸丑	5月20日，源伯民（1712—）卒。
			杜澂在越后高田处由黎明至黄昏时分，共镌刻一百钮印章。
			11月，稻毛屋山为山上侯稻垣定淳的《眠龙堂印谱》作序。
			杜澂刻《施刻一日百章》，亦名《松窠印谱》。
1794	宽政六年	甲寅	1月10日，江户大火，田中良庵罹灾。

公元	年号	干支	内容
			11 月 4 日，滨村藏六初世（1735—）卒。
			12 月，增山雪斋为《眠龙堂印谱》作序。
			阿部缣州（—1855）生。
			都贺庭钟（1718—）卒。
1795	宽政七年	乙卯	3 月 23 日，韩天寿（1727—）卒。
			十河节堂（—1860）生。
			藤贞干著《好古小录》。
1796	宽政八年	丙辰	3 月，源惟良在京都东山主持召开高芙蓉十三回祭活动，远近的芙蓉知己门人都治印以示怀念。
			《芙蓉十三回祭追善印谱》刊行。
			5 月，古贺精里拜为幕府儒员。
			6 月 15 日，泽田东江（1732—）卒。
			源惟良刻《东壑显哉道人印谱》钤印稿本。
1797	宽政九年	丁巳	闰 7 月，在浪华北江播于楼召开稻毛屋山东下送别印会。
			8 月 19 日，藤贞干（1732—）卒。
			10 月 20 日，曾之唯（1738—）卒。遗著钤印稿本有《郦县山房印谱》（亦名《曾之唯私印谱》）、《印语纂》、《黄应闻起印谱》。
1798	宽政十年	戊午	11 月 12 日，岳玉渊（1737—）卒。
			赵陶斋刻的《篆刻识别千文印谱》、牧野贞喜刻的《千文印谱》、佐藤松甫刻《清闲奇赏》等书再版。
1799	宽政十一年	己未	9 月 6 日，蓬莱尚贤（1746—）卒。
			11 月 16 日，富山景顺（？—）卒。
			11 月 17 日，福原五岳（1730—）卒。
			丰秀斋冬溪刻《刀刻为篆》。
			细井广泽等刻，水户侯编《赤城睡铁》印谱。
			纪止刻《利其器斋印稿》。
1800	宽政十二年	庚申	1 月，松平定信编《集古十种》。
			10 月 25 日，望月文雅（？—）卒。
			前川虚舟刻《凿窍印谱》《前川虚舟印谱》钤印稿本。
1801	宽政十三年 享和一年	辛酉	2 月 8 日，大典竺常（1719—）卒。
			二村梅山刻《依竹堂印谱》钤印稿本。
			徐延年摹刻《宣和集古印史》。
1802	享和二年	壬戌	1 月 25 日，木村巽斋（1736—）卒。
			8 月，森川竹窗编《款薮》。
			10 月 23 日，余凤夜（？—）卒。
			12 月 29 日，吉田道可（1734—）卒。
			吉田道可编《聆涛阁印谱》。

公元	年号	干支	内容
1803	享和三年	癸亥	稻毛屋山刻《损益十友图》。 1月23日，源明（方壶山人，1720—）卒。 11月6日，细谷半斋（1727—）卒。
1804	享和四年 文化一年	甲子	杜澂著《徵古画传》。 1月23日，十时梅崖（1749—）卒。 2月5日，中井竹山（1730—）卒。 2月12日，林述斋为植村家利的《舞鹤印谱》作序。 7月29日，伊藤东所（1730—）卒。 8月，春田横塘摹刻《汉晋印章图谱》钤印稿本。 12月22日，慈云（1718—）卒。
1805	文化二年	乙丑	3月13日，荒木田经雅（1742—）卒。 8月7日，岛篆癖（？—）卒。 8月9日，妙法院宫真仁法亲王（1768—）卒。遗著钤印稿本《真仁法亲王私印谱》。
1806	文化三年	丙寅	6月29日，麻谷鹤年（1754—）卒。 7月25日，伴蒿蹊（1733—）卒。 12月9日，辻孔殷（？—）卒。 富大教刻《陵南印谱》再版。
1807	文化四年	丁卯	1月21日，中西石樵（1733—）卒。 石樵编《诸名公印谱》钤印稿本。 5月16日，皆川淇园（1734—）卒。 11月12日，佐竹蓬平（1750—）卒。 12月1日，柴野栗山（1734—）卒。
1808	文化五年	戊辰	赤松眉公刻《渔石印谱》钤印稿本。 7月，赤松眉公（1757—）卒。 中田灿堂编《历朝名公款谱》。
1809	文化六年	己巳	岛本凤泉刻，东睦编《凤泉翁印谱》。 高芙蓉、岛本凤泉刻，东睦编《二妙印谱》。
1810	文化七年	庚午	1月25日，小野兰山（1729—）卒。 8月19日，桃西河（1748—）卒。 12月4日，冈田南山（1742—）卒。 藤井樗亭（？—）卒。 伊藤松园刻《松园山人印谱》钤印稿本。 乌羽希聪编《揩印补遗》。
1811	文化八年	辛未	竹原澧水社中刻《澧水社同人印谱》。
1812	文化九年	壬申	10月，稻毛屋山、滨村藏六二世、羽仓太冲在小石川无量院建立高芙蓉墓碣铭（碑表，屋山集大雅字；碑铭，大典撰，韩天寿书，藏六初世刻；台石，屋山识，

公元	年号	干支	内容
			男三千书，羽仓太冲识）。
			市河米庵著《米庵墨谈》。
			菅原忠俊著《古今书则》。
1813	文化十年	癸酉	9月19日，林十江（1777—）卒。
			10月3日，广濑台山（1751—）卒。
			12月14日，尾藤二洲（1745—）卒。
			松元墨狂刻《方园通隶》。
			堀口满就刻《环山印谱》。
			吴北渚摹刻《半斋百信》钤印稿本。
			梅树轩逸人编《印谱略》。
1814	文化十一年	甲戌	川胜石田（—1856）生。
			渔山刻《履道斋印谱》。
1815	文化十二年	乙亥	8月，赖山阳为二村梅山著的《十二刀法详说》作序。
			10月6日，浅野屋秋台（？—）卒。
			田澹台刻《澹台印谱》钤印稿本。
			抱一道人编《尾形流略印谱》。
			二村梅山著《十二刀法详说》序刊。
1816	文化十三年	丙子	2月19日，赖春水（1746—）卒。
			5月13日，杜澂（1748—）卒。
			闰8月23日，薮井星池（1748—）卒。
			桧山义慎编《华押谱》。
1817	文化十四年	丁丑	2月14日，中井履轩（1732—）卒。
			5月3日，古贺精里（1750—）卒。
			5月10日，山口石室（？—）卒。
			牧野贞干刻《唐诗印谱》再版。
1818	文化十五年 文政一年	戊寅	1月12日，志村天目（1746—）卒。
			2月23日，村濑栲亭（1746—）卒。
			7月，狩谷棭斋著《古京遗文》。
			8月9日，冈田米山人（1744—）卒。
1819	文政二年	己卯	1月29日，增山雪斋（1754—）卒。
			4月19日，馀延年（1746—）卒。
			7月18日，滨村藏六二世（1772—）卒。
			植村家长刻《生龙印谱》。
			旭亭刻《石云斋印谱》。
1820	文政三年	庚辰	7月10日，市河宽斋（1749—）卒。
			8月23日，黑木可亭（1769—）卒。
			杜俊民（森岛石斋1754—）卒。
			9月4日，浦上玉堂（1745—）卒。

公元	年号	干支	内容
			名岛竹仙（—1856）生。
			植村家长写《酣古集》钤印稿本。
			木母馨著《石印集谊》再刊。
1821	文政四年	辛巳	阿部良山刻《良山堂印稿》钤印稿本。
			4月20日，阿部良山（1773—）卒。
			6月，春田横塘为吴北渚刻的《吴氏印谱》作序。
			吴北渚刻《吴氏印谱》钤印稿本。
1822	文政五年	壬午	2月10日，富取益斋（？—）卒。
			9月19日，竹原沣水（？—）卒。
			10月21日，牧野贞喜（1758—）卒。
			富取益斋著《印章备正》《印章概说》钤印稿本。
1823	文政六年	癸未	3月8日，秦星池（1763—）卒。
			3月14日，立原翠轩（1744—）卒。
			4月6日，大田南亩（1749—）卒。
			4月9日，葛西因是（1764—）卒。
			7月26日，喜早桐窗（1763—）卒。
			11月19日，稻毛屋山（1755—）卒。
1824	文政七年	甲申	7月7日，岩仓家具（源具选1757—）卒。
			12月2日，三井之孝（1759—）卒。
			菅原杏窗等刻《北沼鱼戏》钤印稿本。
			吴北渚摹写《秦汉印统私印》钤印稿本。
			长谷川延年刻《韬光斋篆刻印谱》。
1825	文政八年	乙酉	暮春，平松子廉刻《晖堂印谱》钤印稿本。
			10月25日，刀根米城（？—）卒。
1826	文政九年	丙戌	7月6日，山梨稻川（1771—）卒。
			8月14日，市野迷庵（1765—）卒。
			12月25日，武内确斋（1770—）卒。
			吴北渚摹写《苏氏印略》钤印稿本。
			赵陶斋著，村井恒庵编《陶斋随笔》。
1827	文政十年	丁亥	细川林谷刻《归去来印谱》。
			细川林谷刻《一条铁》。
			市河米庵著《略可法》。
			田和英刻《石斋集古印谱》。
1828	文政十一年	戊子	春田横塘刻《横塘印谱》钤印稿本。
			8月9日，春田横塘（1768—）卒。
			8月26日，牧野贞干（1787—）卒。
			10月12日，植村家长（1754—）卒。
			田边玄玄编成《玄玄瓷印谱稿卷》。

公元	年号	干支	内容
1829	文政十二年	己丑	5月13日，松平定信（1758—）卒。 9月16日，闻中净复（1739—）卒。
1830	文政十三年	庚寅	8月19日，杜陈明（？—）卒。 11月2日，森川竹窗（1763—）卒。
1831	天保一年 天保二年	辛卯	6月18日，荒木田武穆（1770—）卒。 9月3日，环中（1765—）卒。 田边玄玄刻《玄玄瓷印谱》。 安西于菟编《近世名家书画谈初篇》。
1832	天保三年	壬辰	7月20日，中田粲堂（1771—）卒。 9月23日，赖山阳（1780—）卒。
1833	天保四年	癸巳	3月3日，三井玄孺（1766—）卒。 5月15日，青木木米（1767—）卒。 5月23日，益田勤斋（1764—）卒。 6月27日，市河恭斋（1796—）卒。
1834	天保五年	甲午	5月1日，赖杏坪（1756—）卒。 广江秋水（1785—）卒。 柴山东恋刻《爱蝶轩印谱》。 井田敬之摹《后汉金印图章》。
1835	天保六年	乙未	1月6日，二村梅山（1759—）卒。 7月4日，狩谷掖斋（1775—）卒。 8月29日，田能村竹田（1776—）卒。 藐庵宗先编《茶家印谱》。 铃木政通编《古今茶人花押谱》。 大竹蟊翁编《令号玺史》。 市河米庵编《墨场必携》。
1836	天保七年	丙申	横山宽编《花押拾遗》。
1837	天保八年	丁酉	2月，因大盐平八郎之乱，烧失了长谷川延年《善书施本》的版本。 小俣蠖庵刻《小俣栗斋翁印谱》《栗斋谱》。 7月9日，小俣蠖庵（1765—）卒。 冬，三云仙啸自序第一册《快哉心事》钤印稿本。 后藤梅园刻《惜阴楼印谱》钤印稿本。 宫崎宪撰《清书画人名续录》。
1838	天保九年	戊戌	7月17日，保田公冯（1754—）卒。 7月20日，永根伍石（北条永斋1765—）卒。 椙山夏洞（—1892）生。
1839	天保十年	己亥	3月11日，松田栗里（1772—）卒。 道富元礼著《书家自在》。

公元	年号	干支	内容
			中村义竹编《草露贯珠》。
			高岛千岳编《后编文华帖》。
			穗井田忠友编《埋麝发香·印部》。
1840	天保十一年	庚子	5月20日，立原杏所（1785—）卒。
			10月2日，吉田元祥（？—）卒。
			11月9日，月峰（1761—）卒。
			12月14日，谷文晁（1763—）卒。
			穗井田忠友编《埋麝发香印部》。
			十河节堂编《历代印典》钤印稿本。
1841	天保十二年	辛丑	1月18日，屋代弘贤（1758—）卒。
			7月14日，林述斋（1768—）卒。
			10月11日，渡边华山（1793—）卒。
			宗渊编《宝印集》。
			穗井田忠友编《观古杂帖》。
1842	天保十三年	壬寅	6月19日，细川林谷（1782—）卒。
			7月29日，雨森栗斋（？—）卒。
			细野忠陈写《公私古印谱》钤印稿本。
			安部井栎堂刻《云光潭影》。
			曾根寸斋编《古今印例》《听松堂印谱》。
1843	天保十四年	癸卯	4月7日，卷菱湖（1777—）卒。
			8月18日，滨村藏六三世（1791—）卒。
			蔄关牛（？—）卒。
			壬生水石刻《水石堂印史》。
			市河米庵编《五体墨场必携》。
1844	天保十五年 弘化一年	甲辰	2月22日，古森厚孝（1800—）卒。
			3月，三云仙啸刻《仙啸老人快哉心事》。
			4月13日，馆柳湾（1762—）卒。
			4月21日，松崎慊堂（1771—）卒。
			三云仙啸刻《仙啸楼印谱》钤印稿本。
1845	弘化二年	乙巳	7月16日，小岛彤山（1794—）卒。
1846	弘化三年	丙午	11月14日，松浦武四郎（柳湖）与赖三树三郎（鸭崖）在北海道江差云石楼召开了"一日百印百诗会"。
			柳湖刻鸭崖诗《一日百印百诗》。
1847	弘化四年	丁未	武谷仙簾编《俳谐雪月花》。
1848	弘化五年 嘉永一年	戊申	柴山东峦（1790—）卒。
			细川林谷刻《林谷诗抄印谱》。
			小曾根乾堂刻《乾堂印谱》。
1849	嘉永二年	己酉	2月7日，朝川善庵（1791—）卒。

公元	年号	干支	内容
1850	嘉永三年	庚戌	8月4日，中根半仙（1797—）卒。 高芙蓉刻，白山古雪编《文房四友印记》钤印稿本。 1月10日，三宅后水（1773—）卒。 4月，筱崎小竹为细川林斋刻的《西游印谱》作序。 长崎源圣编《松平不昧公印谱》《皇朝印薮》钤印稿本。 武田司马编《书学鉴要》。 山本北山著《孝经楼漫笔》。
1851	嘉永四年	辛亥	1月23日，米川文涛（1770—）卒。 5月8日，筱崎小竹（1781—）卒。 7月，赖立斋为细川林斋刻的《西游印谱》作序。 山本竹云刻《摹刻飞鸿堂印谱》钤印稿本。 梁栗谷刻《张浦印谱》钤印稿本。 市河米庵编《米庵先生百古》。
1852	嘉永五年	壬子	9月2日，曾根寸斋（1798—）卒。 大岛秋琴刻《成溪印丛》。 中村水竹刻《水竹快事印景》。 曾根寸斋编《古今印例二编》。
1853	嘉永六年	癸丑	6月1日，雪堂（1781—）卒。 市河米庵在谷中本行寺内建立寿藏碑。 森田白凤（？—）卒。 石原香所（？—）卒。 南静山（—1890）生。 弘庐峰刻《太古堂印谱》。
1854	嘉永七年	甲寅	行德玉江刻《风人余艺初编》。
1855	安政一年 安政二年	乙卯	6月28日，中岛棕隐（1779—）卒。 夏，板仓胜明为细川林斋刻的《西游印谱》作序。 藤田东湖（1796—）卒。 小林日谷（？—）卒。 细川林斋刻《西游印谱》。 梁栗谷刻《栗谷先生印谱》钤印稿本。 古笔了仲编《紫岩印章附花押谱》。
1856	安政三年	丙辰	5月，中村水竹奉敕镌刻"御府之印"。 小林茗山编《忠志印影》。
1857	安政四年	丁巳	5月25日，海春乔(1792—)卒。11月，遵幕府之命刻印。
1858	安政五年	戊午	3月16日，大竹蒋塘（1800—）卒。 4月24日，古森痴云（1790—）卒。 7月18日，市河米庵（1779—）卒。

公元	年号	干支	内容
			9月24日，磐濑京山（1769—）卒。
			12月18日，田边玄玄（1796—）卒。
			鹈殿梁园（—?）生。
			秦芬陀利刻《小自在》印谱。
1859	安政六年	己未	11月，益田遇所再次刻两方官印。
1860	安政七年 万延一年	庚申	2月，山内香雪（1799—）卒。
			3月3日，樱田门外之变。
			3月16日，益田遇所（1797—）卒。
			5月10日，铃木春谷（1816—）卒。松原存斋生。
			长谷川延年刻《博爱堂集古印谱》。
1861	万延二年 文久一年	辛酉	2月，宫后袴田（1790—）卒。
			嵩春斋（1808—）卒。
			安部井栎堂刻《平安名家印谱》。
1862	文久二年	壬戌	4月19日，黑川丹壑（1796—）卒。
			8月27日，吉田南阳（1785—）卒。
1863	文久三年	癸亥	5月6日，贯名海屋（1778—）卒。
			7月13日，赖立斋（1803—）卒。
			波木井升斋（1808—）卒。
			8月17日，广濑旭庄（1807—）卒。
			9月4日，吴北渚（1798—）卒。
			江马细香（1789—）卒。
1864	文久四年 元治一年	甲子	1月10日—15日，前川和年刻"司马温公遗训"十四方印章。
			5月，田中琴斋（1811—）卒。
1865	元治二年 庆应一年	乙丑	小西青峰刻《青峰印谱》。
1866	庆应二年	丙寅	2月1日，中泽雪城（1808—）卒。
			西村孝藏编《古村印赏》。
			柏木政矩编《集古印史》。
			山本竹云刻《竹云印谱》。
			柏木正矩编《集古印史》。
1867	庆应三年	丁卯	4月，中村水竹镌刻"明治天皇御玺"。
			12月9日，明治新政开始。
1868	庆应四年 明治一年	戊辰	2月以后，山中信天翁、横井小楠、小野湖山、江马天江等人奉命任太政官之职。
			4月，中村水竹被委任为"印司"，掌管镌刻诸官厅之印。
			7月，江户改称为东京。
			11月15日，安部井栎堂被委任为"印司"。

公元	年号	干支	内容
1869	明治二年	己巳	5月，中村水竹辞去"印司"之职，取号九翁。 小曾根乾堂与细川十洲等建议，改革货币制度，改刻国玺，也论及了产殖贸易的振兴。 12月23日，吉村鹜原（1799—）卒。
1871	明治四年	辛未	4月2日，金本摩斋（1830—）卒。 5月，小曾根乾堂刻"大日本国玺"。 全权总理大臣伊达宗城、副使柳原前光为缔结中日条约赴中国，小曾根乾堂、长三洲等为随员。 12月7日，铁翁（1791—）卒。 西村孝藏编《古村印赏》二集。 金本摩斋刻《摩斋印谱》。 小石元瑞自用印印笺卷《艺圃余芳》钤印稿本。
1872	明治五年	壬申	1月6日，中村水竹（1807—）卒。 4月，久野菘年（1821—）卒。
1873	明治六年	癸酉	春，小曾根乾堂、秦藏六拜命制御玺、国玺金印。 9月，小曾根乾堂辞去"印司"之职。 10月，安部井栎堂奉命刻御玺。 细川林斋（1815—）卒。 铁翁刻，成瀬石痴编《铁翁印谱》。
1874	明治七年	甲戌	5月，安部井栎堂基于小曾根乾堂设计的章法，刻治完成了御玺、国玺金印。 6月20日，江川闲云（1826—）卒。
1875	明治八年	乙亥	2月3日，熊谷醉香（1817—）卒。 大谷尊顺编《四明阁印赏》。
1876	明治九年	丙子	山中信天翁藏印谱《观古图谱》。 信天翁编《信天窝百印赏》。 中井敬所编《印谱略目》。
1877	明治十年	丁丑	1月，中西笠山（1794—）卒。 12月，中国清朝第一任驻日公使何如璋赴日。 行德玉江刻《风人余艺二编》。 泷精一编《和亭印谱》。 石成金著《快乐印言》。
1878	明治十一年	戊寅	大谷光胜藏印谱《水月斋印谱》。 山田太古刻《静如太古斋印谱》。 滨村藏六四世摹刻《晚悔堂印识》。 原田西畴刻《读仙书屋印谱》。三条梨堂编《对鸥庄印赏》。 圆山大迂赴中国上海，逗留数年，从徐三庚研修篆刻。

公元	年号	干支	内容
1879	明治十二年	己卯	1月，土井聱牙为行德玉江刻的印谱《风人余艺用笺》作序。 町田石谷遵从中井敬所、益田香远及铸金家加纳夏雄之命，制作了"汉委奴国王"金印的三颗摹印。 4月，山中信天翁编《帖史》。 6月19日，板仓槐堂（1822—）卒。 吉川代二郎编《山阳印谱》。 青木荣次郎编《仿古戏铁》。 小田诗山注《说文解字段玉裁注》《渡边华山印谱》钤印稿本。 西岛秋航刻《伴鸥楼印谱》。
1880	明治十三年	庚辰	2月17日，浅野梅堂（1816—）卒。 4月，杨守敬应何如璋之邀，携带万卷碑帖赴日，日下部鸣鹤、严谷一六、松田雪厂等叩门求教。 高田绿雨著《题款小式》。 羽仓可亭刻《天潢清流》。 冢原三谷刻《痴镌印谱》。 奥山金刚刻《赐金堂印稿》。 田口逸所刻《逸所乐事》。
1881	明治十四年	辛巳	中井敬所编《旦评戏铁》。 山本有所摹刻《板桥书帖》印谱。
1882	明治十五年	壬午	1月，前田默凤设立"凤文馆"。 2月，黎庶昌作为第二任公使赴日本。 圆山大迂编《学步庵印蜕》。 土桥鲁轩编《篆刻字汇》《六书通》。
1883	明治十六年	癸未	9月16日，安部井栎堂（1808—）卒。 7月20日，岩仓具视（1825—）卒。 中井敬所编《芙蓉先生遗篆》。 中村兰台刻《蜗庐印谱》。 须原铁二编《椿山印谱》。
1884	明治十七年	甲申	桥本培雨刻《如此江山房印谱》。 梅西关秀著《篆镌十二刀法训解》钤印稿本。 桥本培雨刻《晴耕雨读行庵印谱》。 奥山金刚刻《小留处印存》。 益田香远刻《香远印草》。 梅西关秀著《篆镌十二刀法训解》稿本。
1885	明治十八年	乙酉	5月22日，山中信天翁（1822—）卒。 8月22日，福井端隐（1801—）卒。

公元	年号	干支	内容
			11 月 27 日，小曾根乾堂（1828—）卒。
			山口石室摹刻，北村文石堂刊《苏氏印略》。
			原田西畴编《土佐家印谱》。
			前田对山人刻《对山堂印谱》。
1886	明治十九年	丙戌	2 月 8 日，铃木风越（1816—）卒。
			2 月，卷菱潭（1845—）卒。
			10 月，黑木拜石（—？）生。
			新井卯吉编《长生印史》。
1887	明治二十年	丁亥	3 月 1 日，长谷川延年（1803—）卒。
			8 月 12 日，羽仓可亭（1799—）卒。
			9 月，冈田旭堂（1834—）卒。
1888	明治二十一年	戊子	4 月 27 日，山本竹云（1820—）卒。
			11 月 21 日，森春涛（1818—）卒。
1890	明治二十三年	庚寅	3 月，三条梨堂为筱田芥津所刻《一日六时恒吉祥草堂印谱》题字。
			9 月，河井荃庐游访中国杭州，得沈从先的《印谈》。
			冈田霞屋（1828—）卒。
			中井敬所编《独立禅师印谱》。
			鹤田铁五郎刻《疏密印影》。
			芳川笛村著《梅崖先生传》。
1891	明治二十四年	辛卯	2 月 18 日，三条梨堂（1837—）卒。
			10 月 1 日，大沼枕山（1818—）卒。
			冈本椿所上京，投师中井敬所。
			松田东洋刻《观古堂印谱》。
			南静山刻《山寿堂印谱》。
			浪华印会编《古今印林》。
			乡纯造编《松石山房印谱续集稿本》。
			三条梨堂藏印谱《梨堂印谱》。
1892	明治二十五年	壬辰	1 月 9 日，平居益斋（1841—）卒。
			9 月 29 日，金子蓑香（1815—）卒。
			秋，中井敬所在京都东山一心院发现高芙蓉寿藏碑。
			源伯民刻，池原绫子编《古印屏风》。
			川崎千虎编《名印部类》。
			高田绿云摹刻《捉月空影》。
			挪川云巢刻，铁宗编《扫石山房印谱》。
			江马天江编《片石共语斋印谱》。
1893	明治二十六年	癸巳	3 月，增田立所（？—）卒。
			须原畏三编《扶桑书画款印集览》。

公元	年号	干支	内容
1894	明治二十七年	甲午	中国杨守敬著的《楷法溯源》被翻刻刊行。 7 月，御巫清直（1812—）卒。 11 月 10 日，久米干文（1828—）卒。 雨石刻《雨石戏铁》。 滨村藏六四世编《藏六居印略》。 古笔了悦校，狩野寿信编《本朝书画落款印谱》。
1895	明治二十八年	乙未	2 月 24 日，滨村藏六四世（1826—）卒。 3 月 13 日，长三洲（1833—）卒。 4 月 12 日，成濑石痴（？—）卒。 京都篆俱会、平野宣东编《平安纪念印集》。 片桐贤三编《杏所印谱》。 足达畴村刻《三辅余尘》。
1896	明治二十九年	丙申	3 月 28 日，田结庄千里（1815—）卒。 成濑石痴刻，横濑满古编《宝篆石室印谱》。 绿云刻《高田绿云印》。
1897	明治三十年	丁酉	4 月 14 日，羽仓南园（1826—）卒。 8 月，向山黄村（1826—）卒。 9 月 13 日，町田石谷（1838—）卒。 町田石谷藏《石谷山房藏印谱》。 10 月 4 日，小林爱竹（1834—）卒。 河井荃庐、中林梧竹赴中国。 乡纯造、中井敬所著《印谱考略》。 中村石农摹刻《七十二侯印谱》。 中村石农刻《福禄寿印谱》。
1898	明治三十一年	戊戌	4 月，冈本黄石（1811—）卒。 7 月 13 日，林棕林（1814—）卒。 冬，北方心泉、西村天囚游历中国。 近藤元粹刊《篆刻针度》。 土桥鲁轩编《金石印丛篆刻字汇》。
1899	明治三十二年	己亥	1 月 19 日，胜海舟（1823—）卒。 12 月，前田对山人（1835—）卒。 高田绿云（1828—）卒 增井竹窗（1861—）卒。 滨村藏六五世刻《雕虫窟印蜕》。 平野五岳藏印谱《古竹园印谱》。 中山高阳私印谱，野岛梅屋编《高阳山人印谱》。 福冈孝弟著《印谱辨妄》。
1900	明治三十三年	庚子	5 月，中国义和团运动期间，北方心泉回日。

公元	年号	干支	内容
			秋，江马天江为筱田芥津刻的《一日六时恒吉祥草堂印谱》题字。
			乡纯造编《法眼居印赏》。
			市原蔬香刻《蔬香印谱》。
			中井敬所刻，古稀纪念印谱《菡萏居印粹》。
1901	明治三十四年	辛丑	3月8日，江马天江（1825—）卒。
			6月22日，行德玉江（1828—）卒。
			山崎石斋（1835—）卒。
			沈从先撰，中井敬所刊《印谈》。
			高田竹山编《朝阳阁字鉴》。
1902	明治三十五年	壬寅	1月，成濑大域（1827—）卒。
			5月19日，平野礼斋（1857—）卒。
			筱田芥津（1827—）卒。
			木村铁耕编《云笈印范》。
			铃木湖村藏印谱，山本拜石刻《烟霞印赏》。
			河村雨谷藏中国明代赵凡夫摹刻印谱《赵氏摹古印存》。
			野岛梅屋著《高阳山人名印一夕话》。
1903	明治三十六年	癸卯	滨村藏六五世刻《结金石缘》第一、第二、第三集。
			古川铁耕编《水仙书屋印章》。
			松原存斋刻《名贤印谱》《一咏一篆》印谱。
1904	明治三十七年	甲辰	2月，田中成章（1823—）卒。
			8月6日，神履堂（1834—）卒。
			远山庐山（1823—）卒。
			桑名铁城刻《九华室印存》。
			乡纯造编《松石山房铜印考》。
1905	明治三十八年	乙巳	5月18日，森本后凋（1847—）卒。
			7月11日，岩谷一六（1834—）卒。
			7月29日，北方心泉（1850—）卒。
			12月26日，谷铁臣（1822—）卒。
			滨村藏六五世刻《锦囊铜磁印谱》。
			大桥醒仙刻《幽兰室印蜕》。
1906	明治三十九年	丙午	8月28日，桃泽如水（？—）卒。
			木村竹香陶印，山田寒山刻《罗汉印谱》。
			山本不大编《日本印丛》。
1907	明治四十年	丁未	1月21日，田能村直入（1814—）卒。
			冈本椿所、滨村藏六五世、河中仙口等创办"丁未印社"。
			浅井柳塘（1842—）卒。
			佐藤茶崖藏印谱《十砚斋古铜印粹》。

公元	年号	干支	内容
1908	明治四十一年	戊申	1月4日，河崎稻香（1859—）卒。 1月8日，平濑露香（1839—）卒。 朱白会编《印心》。 滨村藏六五世、足达畴村刻《壶心印蜕》。
1909	明治四十二年	己酉	9月30日，中井敬所（1831—）卒。 11月25日，滨村藏六五世（1866—）卒。 三井高坚编《听冰阁藏古铜印》。 多治见春谷编《定武楼印累》。
1910	明治四十三年	庚戌	3月2日，田口逸所（1846—）卒。 8月，佐藤赤堂（1841—）卒。 赖洁编《山阳印谱》。 细川林谷刻，江上印社编《江上印集》第五册。 足达畴村编《藏六金印》。 梨冈素岳编《藏六居印存》。 木内醉石摹刻《七十二侯印谱摹本》。 联珠篆文改题本《篆书字引》。
1911	明治四十四年	辛亥	12月，为避清末"辛亥革命"之难，中国罗振玉、王国维移住京都。 中村兰台刻《醉汉堂印谱》。 中井敬所一门刻，冈村梅轩编《印品》。 松浦武四郎刻，赖三树三郎诗，松浦孙太编《一日百印百诗》。 中井敬所编《皇朝印典》。 中井敬所编《鉴古集影》稿本。 中井敬所编《皇朝铸匠录》稿本。 冲野安良编《集古印谱》稿本。 中井敬所著《续印谱考略》。浅野斧山编《东皋全集》。
1912	明治四十五年 大正一年	壬子	4月，斋藤（山本）拜石（1830—）卒。 木村香雨（1842—）卒。 谷文晁等印，庐野楠山编《四文印谱》。 春水、韦庵、山阳、三树、友峰私印谱《赖氏五翁印薮》刊行。 樋口铜牛编《七十二侯印存》。 罗振玉编《鸣沙石室遗书》。 高田竹山著《汉字详解》。
1913	大正二年	癸丑	桑名铁城编《兰亭印谱》。 5月11日，伊藤古屋（1870—）卒。 12月3日，山田永年（1844—）卒。

公元	年号	干支	内容
1914	大正三年	甲寅	村田香谷刻《晚晴楼印影》。 6月7日，在东山一心院，由平安印会主办，举行了高芙蓉一百三十年祭活动，《芙蓉先生一百三十年祭辰荐事纪念印会会记》刊行。 6月23日，中根半岭（1831—）卒。 10月，图书刊行会编《日本书画苑》。 长思印会编《兰亭印兴》。 山内敬斋编《思敬室印丛》。 三村竹清编《藏书印谱》。
1915	大正四年	乙卯	1月14日，杨守敬（1839—）卒。 5月12日，三岛中洲（1830—）卒。 8月10日，西川春洞（1847—）卒。 11月，中村兰台（1856—）卒。 加藤有年（1861—）卒。 上野理一编《有竹斋藏玺印》。 园田湖城编《瑞云集》。 杉原夷山编《日本书画落款印谱》。
1916	大正五年	丙辰	4月26日，小林卓斋（1831—）卒。 11月5日，圆山大迁（1838—）卒。 12月9日，夏目漱石（1867—）卒。 益田香远刻《龙鳞留影》。 水竹印社编《铁网珊瑚》。 关信正编《凌秋书屋印赏》。 山田正平刻《正气歌印谱》。
1917	大正六年	丁巳	3月29日，竹添井井（1842—）卒。 12月28日，松木五峰（1844—）卒。 铃木紫陕编《回春印谱》。 田结庄千里刻《行余游戏》。 山内敬斋刻《侣鹤草堂印赏》。 宫崎竹丛编《和而不流斋印谱》。 林泰辅编《龟甲兽骨文字》。
1918	大正七年	戊午	9月13日，石川鸿斋（1833—）卒。 11月19日，前田默凤（1853—）卒。 12月14日，神田香严（1854—）卒。 12月26日，山田寒山（1856—）卒。 杉听雨编《聊娱印赏》。 楠濑日年刻《日年印存·一集》《日年印存·二集》。
1919	大正八年	己未	7月20日，赤松溶阴（1841—）卒。

公元	年号	干支	内容
			9月30日，三井听冰（1849—）卒。
			楠濑日年刻《艺苑丛书》《日年印存·三集》。
			北大路鲁山人刻《栖凤印存》。
			园田湖城编《平盦过眼古玺》。
			楠濑日年刻《日年印存·四集》。
			坂口五峰著《北越诗话》。
1920	大正九年	庚申	1月1日，上野有竹（1848—）卒。
			5月3日，杉听雨（1835—）卒。
			太田梦庵编《梦庵藏印》。
			二世兰台编《兰台印集》亦称《香草印谱》初集。
			桥本香于刻，北村春步、楠濑日年编《香于印谱》。
			扶桑印会编《扶桑印选》。
1921	大正十年	辛酉	1月3日，益田香远（1836—）卒。
			4月10日，高野竹隐（1862—）卒。
			二世兰台编《兰台印集》续集，亦称《香草印谱》续集。
			饭田秀处编《椿处遗篆》。
			菡萏印社编《荷香印谱》。
			园田湖城编《平盦藏印》。
1922	大正十一年	壬戌	1月27日，日下部鸣鹤（1838—）卒。
			7月9日，森鸥外（1862—）卒。
			益田勤斋等刻，益田淳编《净碧居集印》。
			太田梦庵编《梦庵藏匋》。
			冈村梅轩刻，冈村梅坨编《梅轩遗篆》。
			村上刚斋刻《铁游戏》。
			山内敬斋刻《爱日居印存》《敬斋心印》。
			长思印会编《赤壁印兴》。
			狩野探道编《狩野家印谱》。
			三村竹清编《藏书印谱增订版》。
			村上刚斋刻《无墨堂印谱》。
1923	大正十二年	癸亥	7月20日，细川十洲（1834—）卒。
			植松香城编《论语印集》。
			冈村周南刻《赤壁印谱》。
			石井双石编《对岳山房金石》。
1924	大正十三年	甲子	7月20日，西村天囚（1865—）卒。
			8月24日，永坂石埭（1835—）卒。
			12月31日，富冈铁斋（1836—）卒。
			大谷莹诚编《梅华堂印赏》。
			雨宫其云刻《真乐轩花甲寿谱》。

公元	年号	干支	内容
1925	大正十四年	乙丑	藤井静堂编《霭霭庄藏古玺》。 奥村竹亭刻《赤壁赋印谱》。 松木香云刻《香云印谱》。 石川兼六编《敬所先生逸话》。 高田竹山著《古籀篇》。 高田竹山《补正朝阳阁字鉴》。
1926	大正十五年 昭和一年	丙寅	5月23日，藤本烟津（1849—）卒。 9月，《志杂印印》创刊。 11月，藤井有邻馆开设。 12月，山本不鸣（1887—）卒。 梨冈素岳刻《双神印谱》。
1927	昭和二年	丁卯	3月，奥村竹亭（1873—）卒。 7月24日，芥川龙之介（1892—）卒。 木内醉石（1853—）卒。 武川六石编《老松阁印谱》。 川村直流、森本茶雷、吉冈逸成合编《壬生水石翁印谱》。
1928	昭和三年	戊辰	三宅绿村刻《绿村印存》。 河西笛洲、北村春步刻《万寿印谱》。 坂田习轩刻《习轩印存》。
1929	昭和四年	己巳	高松官编《炽仁亲王印谱》。 二世兰台编《兰台印集》第三集。 武川六石编《六石庵印存》。 足达畴村刻《大欢喜品》。 太田梦庵编《枫园集古印谱》。
1930	昭和五年	庚午	8月9日，三浦香浦（1845—）卒。 高畑翠石编《华石印谱》。 河西笛洲著《印石札记》。
1931	昭和六年	辛未	佐藤物外编《徂徕印谱》。 折田六石编《六石盦古印存》。 林熊光编《磊斋玺印选存》。 园田湖城编《篆府》。
1932	昭和七年	壬申	山内敬斋（1888—）卒。 折田六石编《六石盦古印存二集》。 三村竹清编《续藏书印谱》。 中岛玉振编《五车楼古印存》。 东方书道会编《东方印选初集》。 太田梦庵编《枫园集古印谱续集》。 新间静村刻《静村印谱》。

公元	年号	干支	内容
			服部耕石著《篆刻字林》。
			楠濑日年著《篆刻新解》。
1933	昭和八年	癸酉	1 月 23 日，矶野秋渚（1862—）卒。
			东方书道会编《东方印选第二集》。
			小川浩编《青宝楼古铸百印》。
			木堂会编《木堂遗印》。
1934	昭和九年	甲戌	6 月 26 日，内藤湖南（1866—）卒。
			郡司梅所（1866—）卒。生前刻有《梅所印粹》。
			木堂会编《竹田遗印谱》《木堂先生印谱》。
			谷听泉刻《听泉印谱》。
			松浦羊言刻《羊言印谱》。
			田村市郎编《竹坨印存》。
			林熊光编《磊斋玺印选存续集》。
1935	昭和十年	乙亥	2 月，平野舞回子（1860—）卒。
			4 月，益田石华（1883—）卒。
			小俣蠖庵刻，久志本博石编《蠖庵印谱》。
			稻叶冰华刻《心经印谱》。
			泷精一编《和亭先生印谱》。
1936	昭和十一年	丙子	高畑翠石编《楠山印谱》。
			濑尾良一编《金秋先生印谱》。
			钱瘦铁刻，武田长兵卫编《杏雨书屋藏印》。
			片冈翠江刻《如竹斋印府》。
			山田正平刻《正平陶磁印谱》。
			郡司贞教编《梅所遗篆》。
			石井双石著《篆刻指南》。
1937	昭和十二年	丁丑	10 月，举行小曾根乾堂五十年祭活动。
			近藤石颠（1857—）卒。
			小曾根均次郎编《乾堂印谱》。
			园田湖城编《古玺印印》。
			安伸广、土居茂男编《双神印谱》。
1938	昭和十三年	戊寅	12 月 25 日，桑名铁城（1864—）卒。
			园田湖城编《黄龙砚斋周秦古玺》。
			竹之内春斋编《停云山房藏印》。
			长曾我部木人编《木人藏印》。
1939	昭和十四年	己卯	服部耕石（1875—）卒。
			松丸东鱼刻《东鱼印存》。
1940	昭和十五年	庚辰	11 月 24 日，西园寺陶庵（1849—）卒。
			园田湖城编《黄龙砚斋周秦古玺续》。

公元	年号	干支	内容
1941	昭和十六年	辛巳	松丸东鱼编《禾鱼草堂藏印》。 武川六石编《六石盦古铜印存》。 松丸东鱼刻《东鱼印存第二集》。 柚木玉村编《玉村所用印》。 园田湖城编《平盦藏古官印》。 奥村鹤翁编《松菊庵印谱》。 岛田洗耳刻《般若心经印谱》。 筱崎四郎著《大和古印》。
1942	昭和十七年	壬午	4月1日，长尾雨山（1864—）卒。 长思印会编《雕虫窟印蜕》。 三省堂刊行《完白山人篆偶存影印》。 清雅堂刊行《削觚庐印存影印》。
1943	昭和十八年	癸未	1月14日，藤井静堂（1873—）卒。 6月6日，中村不折（1866—）卒。 小野则秋著《日本藏书印考》。
1945	昭和二十年	乙酉	3月10日，东京遭空袭，河井荃庐（1871—）罹灾卒。 新间静村（1896—）卒。 三村竹清编《新选古铸百印》《高芙蓉先生篆印》。
1946	昭和二十一年	丙戌	8月，足达畴村（1868—）卒。
1947	昭和二十二年	丁亥	3月9日，河井荃庐三回祭在东京芝增上寺举行。 7月7日，河西笛洲（1883—）卒。 7月30日，幸田露伴（1867—）卒。 12月13日，狩野直喜（1868—）卒。 西川靖编，河井荃庐刻《继述堂印存》。 松丸东鱼编《静村印集》。 松丸东鱼编《东鱼印存第三集》。 三井高坚编《听冰阁金石文字》。 会田富康著《日本古印新考》。
1948	昭和二十三年	戊子	4月28日，大谷秃庵（1878—）卒。 园田湖城编《穆如清风室考藏古官印》。
1949	昭和二十四年	己丑	11月6日，吴昌硕二十三回祭纪念展在东京上野凌云院举行。 11月11日，新井琢斋（1887—）卒。 12月30日，饭田秀处（1892—）卒。 高田竹山（1863—）卒。 太田梦庵编《好晴楼藏玉印》。 松丸东鱼编《缶翁二十三回祭印集》。
1950	昭和二十五年	庚寅	松丸东鱼刻《东鱼印存第四集》。

公元	年号	干支	内容
			梅丁斋刻《百字印谱》。
1951	昭和二十六年	辛卯	3月9日，河井荃庐第七回祭在墓所京都寺町清净华院举行。
			4月，《印奴》杂志创刊。
			北村春步编《名家印选》。
1952	昭和二十七年	壬辰	石井双石刻《喜字寿印谱》。
			三村竹清编《不秋草堂印谱》。
			丸山季夫、安藤菊二编《藏书名印谱·第一辑》。
1953	昭和二十八年	癸巳	5月23日，于东山一心院由同风印社主办高芙蓉一百七十年祭活动，并举办篆刻展览，园田湖城、神田畅盦编《芙蓉先生一百七十年祭纪念菡萏居印谱》。
			8月9日，日本印人协会创立。
			8月26日，三村竹清（1876—）卒。
			12月25日，中村准策（1876—）卒。
			丸山季夫、朝仓治彦、安藤菊二编《藏书名印谱·第二辑》。
1954	昭和二十九年	甲午	秋山白严（1864—）卒。
			石井双石刻《甲午印蜕抄》。
			汲古印会编《汲古印会廿周年纪念印谱》。
			松丸东鱼编《日本麦酒集》。
			丸山季夫、朝仓治彦、安藤菊二编《藏书名印谱·第三辑》。
			小野则秋著《日本藏书印》。
1955	昭和三十年	乙未	园田湖城编《平盦古官印偶存》。
			佐藤桃巷摹刻《桃巷古印谱》。
			松丸东鱼编《鱼轩藏印》。
			林正章、丸山季夫、安藤菊二编《藏书名印谱·第四辑》。
			白红社编《吴昌硕印谱初集》。
1956	昭和三十一年	丙申	白红社刊，河井荃庐刻《荃庐印谱》。
			松丸东鱼编，宫田鱼轩藏《鱼轩印选》。
			白红社编《吴昌硕印谱第二集》。
1957	昭和三十二年	丁酉	7月，高畑翠石（1879—）卒。
			9月6日—11日，"现代篆刻名家展"在东京银座松坂屋举行。
1958	昭和三十三年	戊戌	5月14日—6月18日，应中国人民对外文化协会的邀请，第一回访中书道使节代表团（团长丰道春海等一行十四人，篆刻家松丸东鱼参加）访问中国。
			白朱印会编《第十回京展作品集》。

公元	年号	干支	内容
1959	昭和三十四年	己亥	9月，关野香云（1888—）卒。 石井双石编《藏六先生印存》。 佐藤桃巷刻《雪鸿印存》。 美术俱乐部编《铁斋印谱》。 白红社编《吴昌硕印谱第四集》。
1960	昭和三十五年	庚子	7月，《篆美》杂志创刊。 8月20日，北村春步（1889—）卒。 牧大介编《立原杏所、林十江印谱》。 山口平八著《古印之美》。
1961	昭和三十六年	辛丑	4月27日—5月30日，第二回访中书道使节代表团（团长西川宁等一行九人，篆刻家梅舒适参加）访问中国。 8月12日—17日，"北村春步遗作展"在京都藤井大丸开幕。北村春步刻《犁庵印集》刊行。 大谷大学编，大谷莹诚藏印《续梅华堂印赏》。 松丸东鱼编，林熊光藏印《琅盦藏印》。 太田枫园编《古铜印谱目录》。
1962	昭和三十七年	壬寅	5月7日—6月19日，第三回访中书道使节代表团（团长山田正平等一行五人）访问中国。 8月16日，山田正平（1899—）卒。 吴宗树、水田纪久编《北渚印存》。
1963	昭和三十八年	癸卯	8月，"日本古印特别展"在东京国立博物馆开幕。 9月27日，河田文所（1883—）卒。 11月27日—12月24日，中国书法家代表团（团长陶白、潘天寿等一行六人）赴日访问。 12月21日，吴昌硕三十七回祭，由知丈印社主办，在东京浅草传法院举行。 梅丁斋等刻《李潮八分小篆歌印谱》。 山田润平、保多孝三编《一止庐印存》。 河野晶苑编《东鱼藏印》。 北川博邦编《松丸氏种椴轩所藏印谱目录》。
1964	昭和三十九年	甲辰	8月14日—19日，"吴昌硕诞辰一百二十年纪念书画篆刻展览"在东京日本桥白木屋开幕。 广濑加阳编，北方心泉藏印谱《文字禅室印存》。 林乐园刻《老子印谱》。 梅丁斋刻《饮中八仙印玩》。 神田喜一郎、野上俊静编《中国古印图录》。 园田湖城编《穆如清风室藏古玺印选》。
1965	昭和四十年	乙巳	梅丁斋篆社编《春江花月夜印玩》。

公元	年号	干支	内容
			松丸东鱼编《缶庐扶桑印集》。
			日本书道教育会、新潟大学书道科合编《鸣鹤先生印谱》。
1966	昭和四十一年	丙午	太田梦庵著《汉魏六朝官印考》。
			松丸东鱼编《赵凡夫摹古印谱》。
			荻野三七彦著《印章》。
1967	昭和四十二年	丁未	1月18日，太田梦庵（1881—）卒。
			5月28日，东山印社在京都东福寺举办"日本印人展"。
			9月，《伊势之篆刻》杂志创刊。
			小林斗盦编，园田湖城藏《平盦藏古玺印选》。
			横田漠南编《漠南书库所藏印谱中国之部假目录》《日本之部假目录》。
1968	昭和四十三年	戊申	8月25日，园田湖城（1886—）卒。
			加藤慈雨楼编，园田湖城藏《平盦藏古玺印选》。

四、日本印学研究资料目录

1651	庆安四年	《草书韵会》刊行。
1670	宽文十年	《说文解字五音韵谱》刊行。
1672	宽文十二年	《画工印章辨玉集》刊行。
1690	元禄三年	丸山可澄编《花押薮》刊行。
1693	元禄六年	狩野永纳著《本朝画印》刊行。
1697	元禄十年	中国明代徐官著《古今印史》，由京都、梅村三郎兵卫校补覆刊，色东溪作序。
1699	元禄十二年	日本国立国会图书馆藏书中国印谱《承清馆印谱》刊行。
1700	元禄十三年	榊原篁洲编《印章备考》刊行。
1702	元禄十五年	日本国立国会图书馆藏书中国印谱《金一甫古印选》刊行。
1704	元禄十七年 宝永一年	日本国立国会图书馆藏书中国印谱《立雪斋印谱》刊行。
1705	宝永二年	中村义竹编《草露贯珠》刊行。
1711	正德一年	日本国立国会图书馆藏书中国印谱《秦汉印统》刊行。 丸山可澄编《续花押薮》刊行。
1712	正德二年	日本国立国会图书馆藏书中国印谱《考古正文印薮》刊行。
1716	正德六年 享保一年	牧野某编《新编古押谱》刊行。 《摭古遗文》刊行。
1724	享保九年	细井广泽著《紫微字样》刊行。
1725	享保十年	潭龙校《六书精蕴》刊行。 日本国立国会图书馆藏书中国印谱《文雄堂印谱》刊行。
1727	享保十二年	日本国立国会图书馆藏书中国印谱《乐圃印薮序》刊行。
1728	享保十三年	日本国立国会图书馆藏书中国明代何通编的《印史》刊行。
1736	享保二十一年 元文一年	日本国立国会图书馆藏书中国印谱《苏氏印略》刊行。
1737	元文二年	松下乌石校《广金石韵府》刊行。 日本国立国会图书馆藏书中国印谱《集古印范》刊行。
1739	元文四年	清代陈鸿绩编、中西曾七郎校《三雅摭言》再版刊行。
1741	元文六年 宽保一年	都贺庭钟刻《全唐名谱》再版。
1742	宽保二年	佚山著《篆书千字文》刊行。
1743	宽保三年	中国元代吾丘衍著《学古编》，由唐本屋总兵卫、山田屋三郎兵卫覆刊。 悟心摹刻中国清代朱一元所刻《连珠集》印谱再版。 盛典著《印判秘诀集》再版。
1746	延享三年	里见东白刻《弄铁技渊》印谱再版刊行。

1750	宽延三年	村井琴山著《笃古印式》刊行。
1752	宝历二年	木母馨著《石印集谊》（《铁笔集谊》），江户辻村五兵卫、须原屋茂兵卫刊行。
1757	宝历七年	里见东白刻《千字文印谱》刊行。
1758	宝历八年	1月，松下乌石著《书学大概》刊行。 8月，池大雅、高芙蓉刻《赵子昂雪赋帖》刊行。
1761	宝历十一年	玄巧若拙著《石华印说》序刊。
1762	宝历十二年	中国明代甘旸著《甘氏印正》（《印正附说》），由浪华、木村兼葭堂覆刊。 日本国立国会图书馆藏书中国印谱《秦汉印谱》《讱庵集古印存》《宣和集古印史》《澄怀堂印谱》《珍珠船印谱》等在日本出版。
1763	宝历十三年	高芙蓉刻《赵子昂诗帖》刊行。 日本国立国会图书馆藏书中国印谱《印史小传》《韫光楼印谱》《学山堂印谱》《孝慈堂印谱》《鸿楼馆印选》《谷园印谱》《秋水园印谱》《苏氏印略》《宝书堂印型》《六顺堂印赏》《鲈香诗屋印存》等出版。
1765	明和二年	田纯卿编《汲古馆书则》刊行。 高芙蓉刻成《文徵明茶歌帖》并刊行。 日本国立国会图书馆藏书中国印谱《顾氏印薮》《何雪渔印谱》《晓采居印印》《秦汉印范》《崇雅堂印谱》《超然楼印赏》《赖古堂印谱》等刊行。
1766	明和三年	大江玄圃著《间合早学问》，京都、河南四郎右卫门、武村嘉兵卫刊行。 林君采刻《皋兰印谱》再版。 安子深编，高芙蓉校《安氏古铜印汇》再版。 碕哲刻《求古印谱》再版。
1767	明和四年	日本国立国会图书馆藏书中国印谱《飞鸿堂印谱》三册刊行。
1773	安永二年	藤贞干著《公私古印谱考证》稿本。 藤贞干著《印章私记》《集古图·古印部》稿本。
1774	安永三年	大江玄圃著《学翼》，京都、河南四郎右卫门、武村嘉兵卫刊行。
1775	安永四年	10月，细井广泽著的《观鹅百谭》刊行。 佚山著《古篆论语》刊行。
1777	安永六年	彭城百川编《元明清书画人名录》钤印稿本刊行。
1778	安永七年	殿村亚岱著《雕印运刀法》，京都、林宗兵卫、山田宇兵卫刊行。 高芙蓉刻《赵子昂憎苍蝇赋帖》刊行。
1779	安永八年	日本国立国会图书馆藏书中国印谱《研山印章》《广金石韵谱》《琅山堂印史》《印存初集》刊行。
1780	安永九年	田中良庵著《古今私印式》刊行。 泽田东江著《篆说》刊行。

1781	天明一年	河子坚编《印典撷英》刊行。
1782	天明二年	杜澂著《徵古印要》刊行。
1784	天明四年	上田秋成著《汉委奴国王金印考》钤印稿本。
1785	天明五年	井田敬之著《后汉金印图章》。
1785	天明五年	井田敬之著《官私印章钮式》刊行。
1787	天明七年	木母馨著《石印集谊》（《铁笔集谊》），大阪、柏原屋清右卫门再刊。
		皆川淇园著《汉委奴国王印图记》。
		3月，《新撰和汉书画一览》刊行。
		田中良庵刻《笠泽印谱》多种版本刊行。
1791	宽政三年	纪止刻《利其器斋印谱》刊行。
		都贺庭钟刻《汉委章谱》刊行。
		日本国立国会图书馆藏中国印谱《汉铜印丛》《古今印萃》刊行。
1797	宽政九年	藤贞干著《好古日录》，京都、吉田新兵卫刊行。
		曾之唯编《印语纂》刊行。
		稻毛屋山编《江霞印影》再版。
		稻垣定淳刻的《眠龙堂印谱》，雅人深致、徐延年等刻的《万寿乐》，箕山编的《续编铁笔辑瑞》，高芙蓉稿、曾之唯编的《汉篆千字文》，藤贞干著《好古日录》等书再版。
1799	宽政十一年	日本国立国会图书馆藏书中国印谱《赖古堂印人传》出版。
1800	宽政十二年	松平定信编《集古十种·印章部》，东阳堂、郁文舍刊行，《图书刊行会丛书》收录。
1802	享和二年	曾之唯编《印籍考》刊行。
		木村巽斋私印谱《巽斋损因》钤印稿本刊行。
		植村家利刻的《孝经印谱》再刊。
		高芙蓉、曾之唯编《捃印补正》刊行。
		日本国立国会图书馆藏书中国《四本堂印谱》刊行。
1809	文化六年	大原东野编《名数画谱》刊行。
1811	文化八年	笑翁大鹏著《印章篆说》，朝市庵刊行。
		东睦庵宗补《篆刻杂记》刊行。
1819	文政二年	12月，森川竹窗编《集古浪华帖》刊行。
		田边玄玄书《隶书般若心经》刊行。
1820	文政三年	杜俊民著《印道诸家确论》刊行。
1823	文政六年	为春庵玄登编《摹刻古今印选附录》，玉置陶斋刊行。
		岛本凤泉摹刻，高芙蓉鉴定，东睦编，王置陶斋刊《摹刻古今印选》再版。
1824	文政七年	《群贤押谱》亦名《大德寺历代花押谱》刊行。
1825	文政八年	中国明代甘旸著《甘氏印正》再版，大阪、加贺屋善藏本。
1826	文政九年	官版《说文解字》刊行。

1827	文政十年	米庵述、男三千笔记《米庵墨谈续编》刊行。
1828	文政十一年	野里梅园编，森川世黄校，吉川半七·青山清吉藏版本《梅园奇赏·正续》刊行。
		木村巽斋校《甘氏印正》刊行。
1829	文政十二年	雨金楼主人编《印章便览》，雨金楼刊行。
1831	天保一年 天保二年	《山阳印谱》亦名《赖山阳私印谱》刊行。
1835	天保六年	细井广泽编《思贻斋管城二谱》再刊。
1839	天保十年	《新增和汉书画集览》刊行。
1840	天保十一年	穗井田忠友编《观古杂帖》，《日本古典全集》收录。
1841	天保十二年	曾根寸斋编《古今印例》刊行，（著作者有：京都、菱屋孙兵卫，大阪、河内屋喜兵卫，江户、冈田屋嘉七）。
		广江秋水刻《九州文人印谱》钤印稿本刊行。
1843	天保十四年	曾之唯编，椿恒吉写《印语纂》钤印稿本刊行。
		柳涯道人著《临池清谈》刊行。
1845	弘化二年	7月16日，小岛彤山（1794—）卒。
		荻原秋岩编《书法类释二集》刊行。
1847	弘化四年	《古今书画鉴定便览》刊行。
1848	弘化五年 嘉永一年	古森厚孝重修，小俣蠖庵校《墨迹鉴定先哲便览》《遍类六书通》刊行。
1849	嘉永二年	唐画胜景摹刻，贯名海屋编《山水名迹图会》刊行。
1850	嘉永三年	山崎美成编《书家必要》刊行。
1851	嘉永四年	文涛刻《不如学斋印谱》钤印稿本刊行。
		井野勿斋编《五体便览》刊行。
		《小竹先生印谱》亦名《筱崎小竹私印谱》刊行。
1852	嘉永五年	清斋主人编《书画必携名家全书》刊行。
		望月玉蟾、玉仙、玉川私印谱《三玉小传》刊行。
1860	安政七年 万延一年	熊谷鸠居堂追荐，赖立斋等编《春荐余事》刊行。
1862	文久二年	《新增古今书画便览》刊行。
1870	明治三年	横山由清编、尚古楼藏版《尚古图录·正续》刊行。
1872	明治五年	中村水竹刻《水竹丹篆》刊行。
		赵陶斋刻，文石堂刊《赵息心印谱》。
		《赖山阳私印谱》，亦称《山阳印影》在鸠居堂刊行。
		畏三堂刊《赖山阳印谱》。
		《贯名菘翁私印谱》亦名《菘翁先生印谱》刊行。
		《铁寒士印赏》亦名《藤本铁石私印谱》刊行。
1878	明治十一年	杨守敬著《楷法溯源》刊行。
1880	明治十三年	九世市川团十郎私印谱《梨云留影》刊行。

1882	明治十五年	涩古铁司著《篆刻独学》，前川文荣堂刊行。
		乡纯造鉴藏，中井敬所校《松石山房印谱》刊行。
1883	明治十六年	栎堂刻《铁如意印谱》刊行。
1887	明治二十年	藤贞干编《藤贞干摹古印谱》，平野久右卫门刊行。
1889	明治二十二年	赖支峰私印谱《支峰先生印谱》刊行。
1891	明治二十四年	西田春耕私印谱《春耕印影》刊行。
1894	明治二十七年	乡纯造鉴藏，中井敬所校《松石山房印谱续集》刊行。
		神山凤阳私印谱《凤阳遗印谱》刊行。
1896	明治二十九年	福冈水萍子撰《印谱辨妄》1—4，发表于国华社《国华》第79—102期。
1901	明治三十四年	筱田芥津刻《一日六时恒吉祥草堂印谱》刊行。
1904	明治三十七年	细井九皋、大泽等私印谱《奇胜堂印谱》刊行。
1905	明治三十八年	滨村藏六五世撰《篆刻谈》一、二，发表于大日本选书奖励会《书道》第42、第43期。
1906	明治三十九年	黑板胜美的《关于我国印章》发表于日本历史地理学会《历史地理》第8—11期。
		益田香远撰《印学指针》1—4，发表于国光社《技艺之友》第5—8期。
1907	明治四十年	中井敬所撰《日本印话》一、二，发表于日本美术社《日本美术》第100、第101期。
		梅士编，田能村竹田私印谱《竹田印谱》刊行。
		《柳里恭私印谱》，淇园会编《淇园印谱》刊行。
		田能村直入私印谱《直入先生印影》刊行。
		《浅井柳塘遗印谱》刊行。
1908	明治四十一年	三村清三郎撰《二日坊与系印及金龙道人》，发表于集古会《集古会志》第4期。
		村冈良弼撰《日本印史序》，发表于《集古会志》第4期。
		重田定一著《赖杏坪先生》。
		平濑露香藏印谱《同学斋古铸印谱》刊行。
1909	明治四十二年	中井敬所撰《篆刻今昔一夕话》，发表于《集古会志》第3期。
		山口石室摹刻，光风楼书房刊《苏氏印略》。
1910	明治四十三年	八木奘三郎撰《日本篆刻》附"高芙蓉的逸事"，发表于《绘画丛志》第280期，东洋绘画协会刊行。
		三村清三郎撰《伊势的印章家》，发表于《三重县史谈会会志》。
		中井敬所刻，田口逸所编《菡萏居遗影》刊行。
		田能村直入藏印谱《画神堂印谱》刊行。
1911	明治四十四年	三村清三郎撰《就印章谈关防》，发表于《集古会志》之二。
		今泉雄作撰《印话》，发表于《书画骨董杂志》第34期，书画骨董杂志社刊行。

三村清三郎撰《篆刻今昔一夕话——人名考》，集古会刊行。

黑木安雄撰《本志登载印迹之我见》，发表于《书苑》一第 1 期，法书会刊行。

中井敬所著《皇朝印典》《续印谱考略》刊行。

6 月，浅野斧山编《东桌全集》刊行。

| 1912 | 明治四十五年 大正一年 | 岩谷一六私印谱《歃霞印存》刊行。 |

中井竹山等私印谱《怀德堂印存》刊行。

田口逸所刻《逸所遗篆》刊行。

| 1913 | 大正二年 | 富取益斋著，山田寒山校订《印章备正》，东京氏友社校刊。 |

益田香远、冈本椿所撰《篆刻杂话》，发表于《美术新报》第 226 期，画报社刊行。

儿玉果亭私印谱《竹仙山房印谱》刊行。

| 1914 | 大正三年 | 庐野楠山撰《印与文房四宝》，发表于《建筑工艺丛志》二第 1 期，建筑工艺协会刊行。 |

| 1915 | 大正四年 | 中井敬所著《日本印人传》刊行。 |

庐野楠山撰《印与文房四宝》，发表于《书画骨董杂志》第 82 期，书画骨董杂志社刊行。

山田永年私印谱《古砚堂印谱》刊行。

国书刊行会刊行《杂艺丛书》。

9 月 10 日，中井敬所著《日本印人传》刊行。

| 1916 | 大正五年 | 木母馨撰《铁笔集谊》一到五（翻刻），发表于《笔之友》第 188—192 页，书道奖励协会刊行。 |

冈村梅轩撰《篆刻学在日本》，发表于《建筑工艺丛志》二第 16 期，建筑工艺协会刊行。

河井荃庐撰《印章的来历》，发表于《美术之日本》八第 3 期，审美书院刊行。

冈村梅轩撰《篆刻谈》（上下），发表于书画骨董杂志社《书画骨董杂志》第 98、第 99 期。

中井敬所稿、河井荃庐订《印章之沿革》，发表于书道及画道社《书道及画道》第 1—2 期。

茅原东学撰《篆文与篆刻》，发表于和融社《禅学杂志》二十第 12 期、二十一第 2 期。

冈村梅轩撰《篆刻与印人传》，发表于书道及画道社《书道及画道》一第 3 期。

玄巧若拙著《石华印说》序刊。

松村乾堂藏印谱《蜗涎庐藏印》刊行。

神田香严私印谱《容安轩印谱》刊行。

| 1917 | 大正六年 | 黑板胜美的《印章》发表于国华社《国华》第 322、第 323 期。 |

平渡绪川撰《鉴定印章的价值》，发表于书道及画道社《书道

及画道》二第 2 期。

益田香远撰《有关印章问题》，发表于书道奖励协会《笔之友》第 207 期。

富取益斋撰《印章概说》（一、二），发表于法书会《书苑》七第 10 期、八第 2 期。

河井荃庐撰《印章琐谈》，发表于书画骨董杂志社《书画骨董杂志》第 113 期。

石井双石撰《印章琐谈》一到四，发表于书道及画道社《书道及画道》二第 12 期、三第 5 期。

1918	大正七年	藤悬静也撰《落款与印章》，发表于书画骨董杂志社《书画骨董杂志》第 118 期。 小岛道人撰《书画与篆刻》，发表于审美书院《美术之日本》十第 4 期。 石川鸿斋撰《印章概说》，发表于中行社《书画丛谈》二第 10 期。 中井敬所撰《篆刻今昔》，发表于书画骨董杂志社《书画骨董杂志》第 124 期。 大谷光胜藏印谱《燕申堂集印》刊行。
1919	大正八年	寺木华真撰《篆刻杂话》，发表于书画骨董杂志社《书画骨董杂志》第 128 期。 石井双石撰《印章琐谈》，发表于法书会《书苑》四第 1 期。 今泉雄作撰《印章谈》，发表于书道及画道社《书道及画道》四第 7 期。
1920	大正九年	伊藤博文藏印谱《苍浪阁所藏印谱》刊行。
1921	大正十年	矶野秋渚撰《落款与印章》，发表于书道及画道社《书道及画道》六第 2 期。 饭冢米雨撰《林谷山人》（一、二），发表于书画骨董杂志社《书画骨董杂志》第 160、第 161 期。 木崎爱吉著《大日本金石史》三册，好尚会出版部发行。
1922	大正十一年	河西鸭江撰《刀法讲话》（一、二），发表于书道奖励协会《笔之友》第 261、267 期。 池永康太郎撰《池永道云先生》（一、二），发表于书画骨董杂志社《书画骨董杂志》第 166、第 167 期。 中国朱简（修能）撰《印章要论》，发表于书道及画道社《东洋艺术》七第 8 期。 岩田水月堂撰《印章琐谈》（二、三），发表于中行社《书画丛谈》六第 8 期、七第 2 期。 山田武平撰《篆刻谈》，发表于锦巷会《图画与手工》第 47 期。 大西源一的《伊势神宫三方古印》发表于日本考古学会的《考古学》第 11 期。

		木崎爱吉著《大日本金石史》，上方文化协会刊行。
		田近竹村藏印谱《一乐庄印赏》刊行。
		圆山大迁刻《学步庵印蜕》刊行。
1923	大正十二年	石骨道人撰《篆刻之我见》，发表于审美画会《审美》十二第 6 期。
		市岛春城撰《印章的趣味》，发表于书画骨董杂志社《书画骨董杂志》第 182 期。
1924	大正十三年	幸田成友撰《谈高芙蓉自用印》，发表于集古会《集古》甲子之二。
		木崎爱吉著《筱崎小竹》，玉树香文房刊行。
		河野铁兜藏印谱《秀野堂印存》刊行。
		田能村直入私印谱《直入山房印谱》刊行。
1925	大正十四年	大北之鹏撰《印学琐言》（一到六），发表于大每美术社《大每美术》四第 6 期、五第 1 期。
		石井双石撰《篆刻趣味》，发表于大东文化协会《大东文化》二第 8 期。
		沟上与三郎编，佐藤一斋私印谱《爱日楼印谱》刊行。
		伊藤博文私印谱《芳梅书屋印影》刊行。
1926	大正十五年	金井紫云撰《篆刻趣味》，发表于美之国社《美之国》二第 4 期。
		八木春帆撰《书法与篆刻》，发表于书道奖励协会《笔之友》第 307—324 期。
		细川十洲撰《高芙蓉传》，发表于《十洲全集》第 1 册。
		高梨光司著《蒹葭堂小传》，蒹葭堂会、谷上隆介刊行。
		谷上隆介编《蒹葭堂遗墨遗品展览会出品图录》，蒹葭堂会刊行。
		富冈铁斋私印谱《无量寿佛堂印谱》刊行。
		太田梦庵编《梦庵藏印》再版刊行。
		太田梦庵编《梦庵藏砖》刊行。
		清水澄编，西乡隆盛私印谱《南洲先生遗印集》刊行。
1927	昭和二年	谷上隆介编《混沌诗社先贤遗墨展观志》，大阪史谈会刊行。
		木村笃处撰《博爱堂集古印谱拔萃》，发表于玉树香文房《典籍之研究》第 6 期。
		川村直流撰《壬生水石先生传》，发表于《壬生水石翁印谱》附录。
		森木茶雷撰《壬生水石门人传》，发表于《壬生水石翁印谱》附录。
		芥川龙之介私印谱《澄江堂印谱》刊行。
1928	昭和三年	石田元季撰《徐延年的〈风尘随笔〉》，发表于中西书房《江户时代文学考说》。
		陈克恕著，山本元译并补说《篆刻针度》刊行。
		前田默凤编《印文学》刊行。
1929	昭和四年	乡升作编松石山房藏印谱《百美名印谱》刊行。
1930	昭和五年	岛田筑波撰《印人田原茂斋》，发表于茂林修竹山房《本道乐》九第 4 期。

1931	昭和六年	无声庵编小堀宗甫私印谱《远州侯印谱》刊行。 王永居士撰《篆刻谈》，发表于日本建筑士会《日本建筑士》八第1期。 西乡藤八撰《也谈印人田原茂斋》，发表于茂林修竹山房《本道乐》十第3期。 楠濑日年撰《浪华印人》（一、二），发表于上方乡土研究会《上方》杂志第5、第6期。 南町住人撰《印人田原茂斋及其著作〈贺莚云集录〉》，发表于茂林修竹山房《本道乐》十一第4期。 歪头山人撰《泥古谈》（一到六），发表于七日会《七日杂志》五第10期。 园田湖城著《篆府》，同风印社刊行。
1932	昭和七年	郡司之教撰《皇朝印谈》（一到五），发表于雄山阁《书道》一第8期、二第3期。 市岛谦吉撰《藏书印的考察》，发表于日本图书馆协会《图书馆杂志》第156期。 森铣三撰《藏书印杂谈》，发表于书物展望社《书物展望》二第11期。 藤原楚水撰《古玺印及印谱》，发表于平凡社《书道全集27·印谱篇》。 石井双石撰《印章的种类》，发表于平凡社《书道全集27·印谱篇》。 平凡社刊行《书道全集·印谱篇》别卷 Ⅱ。
1933	昭和八年	三村清三郎撰《藏书印》，发表于书物展望社《书物展望》三第5期。 海藏沙门宗补撰《篆刻杂记》，发表于同风印社《印印》第18、第19期。 郡司梅所撰《皇朝印谱》，发表于雄山阁《书道》二第5期。 石川大庄撰《皇朝印人传跋》，发表于雄山阁《书道》二第9期。 王禹航著、石井硕译《治印杂说》（一到三），发表于平凡社《书艺》三第12期。 山田准编三岛中洲私印谱《中洲先生印谱》刊行。 前田公私印谱《雄藩史印》刊行。 矶野秋渚藏印谱《碧云仙馆藏印第二集》刊行。
1934	昭和九年	桑名铁城撰《篆刻与人》，发表于去风洞《瓶史》昭和九年新春特别号。 栗田纱羊撰《印话》，发表于大每美术社《大每美术》十三第8期。 荻原国三撰《铁笔家敬所翁琐事》（上、下），发表于集古会《集古》甲戌第4、第5期。 郡司梅所著《皇朝印史》，三圭社出版。 郡司之教著《皇朝印史》，三圭社刊行。

		郡司梅所著《皇朝印史》刊行。
1935	昭和十年	旭寿雄撰《藏书印的故事》，发表于书物展望社《书物展望》五第 1 期。
		鲁山人撰《介绍六颗陶瓷印》，发表于星冈窑研究所《星冈》第 56 期。
		朱其石撰《印学丛谈》（一、二），发表于同仁会《同仁》九第 5、第 6 期。
		高村真夫撰《印癖茶话》，发表于画家社《邦画》二第 9 期。
		菊池武秀编《容斋印谱》刊行。
1936	昭和十一年	森铣三撰《桃西河的随笔坐卧记》，发表于茂林修竹山房《本道乐》二十第 5 期。
		今井元方撰《源孟彪逸事》，发表于同风印社《印印》第 30 期。
1937	昭和十二年	森铣三撰《胜间龙水》，二见书房以单行本出版。
		神田喜一郎编《芙蓉山房私印谱》，发表于三省堂《书苑》一第 2 期。
		富取益斋撰《印章概说》，发表于同风印社《印印》第 32、第 33 期。
		三村清三郎撰《五适先生杜澂传》，发表于三省堂《书苑》一第 10 期。
		佐藤吉太郎著《五适先生杜澂传》，出云崎教育会刊行。
		藤原楚水撰《玺印及封泥文字》，发表于三省堂《书苑》一第 9 期
		服部担风私印谱《醉夫客轩印存》刊行。
1938	昭和十三年	三村清三郎撰《五适先生琴传说》，发表于三省堂《书苑》二第 1 期。
		三村清三郎撰《篆刻材料谈》，发表于三省堂《书苑》二第 5 期。
		田能村小竹撰《竹田的印章与作品》，发表于书画骨董杂志社《书画骨董杂志》第 360 期。
		市岛春城撰《池大雅的篆刻》，发表于日本美术社《好古》一第 6 期。
		神郡晚秋撰《山阳的藏书印》，发表于日本美术社《好古》一第 8 期。
1939	昭和十四年	田中喜作撰《古画印记研究》，发表于美术研究所《美术研究》第 85 期。
		森铣三撰《赵陶斋》，发表于三省堂《书苑》三第 5 期。
		三村清三郎撰《伊势与篆刻家》（一到十六），发表于三省堂《书苑》三第 8 期、四第 12 期。
		藤原楚水撰《古陶及砖瓦文字》，发表于三省堂《书苑》三第 6 期。
		园田湖城影印《怀德堂印存》《宝印斋印式》刊行。
1940	昭和十五年	今关天彭撰《细井广泽》，发表于三省堂《书苑》四第 2 期。
		山口平八藏印《蛾赏堂印赏》刊行。
1941	昭和十六年	森铣三撰《细井广泽》（一到九），发表于三省堂《书苑》五第 1 期、六第 3 期。
		筱崎四郎著《大和古印》，苇牙书房刊行。

1942	昭和十七年	三村清三郎撰《关思恭传》，发表于三省堂《书苑》六第 2 期。
		石滨纯太郎著《浪华儒林传》，全国书房刊行。
		市岛谦吉著《随笔赖山阳》，中央公论社出版。
1943	昭和十八年	南木芳太郎著《上方 146 蒹葭堂号》，上方乡土研究会出版。
		草薙金四郎著《赞岐史谈 6—1 细川林谷研究专号》。
		三村清三郎撰《印圣高芙蓉》，发表于三省堂《书苑》七第 10、第 11 期。
1944	昭和十九年	野上正笃的《关于神宫御政印》发表于神宫徵古馆《神宫徵古馆农业馆列品讲座笔记》。
		三村清三郎著《近世能书传》(主要作者有：细井广泽、池永一峰、平林惇信、忍诲、关思恭、三井亲和、尾崎散木等)，二见书房出版。
		北村春步著《兰室收藏日本印谱略目》。
1945	昭和二十年	楠濑日年著《豫乐院公遗印》，阳明文库出版。
1947	昭和二十二年	会田富康著《日本古印新考》，宝云舍刊行。
1948	昭和二十三年	北村春步撰《长谷川延年的摹古印抄》，发表于富樫荣树《篆刻趣味》第 3 期。
		水野清一撰《画像印》，发表于京都大学人文科学研究所《东方学报》京都第 16 期。
1950	昭和二十五年	神田喜一郎撰《关于古印鉴赏》，刊载于平安书道会《书道》杂志。
1952	昭和二十七年	太田孝太郎撰《汉委奴国王印文考》，刊载于东洋书道协会《书品》第 28 期。
		矢岛恭介撰《汉委奴国王印研究小史》，刊载于东洋书道协会《书品》第 28 期。
		小林庸浩撰《关于两汉新莽印》，刊载于东洋书道协会《书品》第 28 期。
		太田孝太郎撰《顾氏印薮考》，刊载于东洋书道协会《书品》第 32 期。
1953	昭和二十八年	井上翠撰《永根伍石研究》，发表于怀德堂堂友会《怀德》第 24 期。
		同风印社编辑《芙蓉先生一百七十年祭纪念列品目录》。
		神田喜一郎、贝冢茂树、园田湖城、梅原末治座谈《关于中国古印》，刊载于墨美社《墨美》第 24 期。
		太田孝太郎撰《汉印私考》，刊载于东洋书道协会《书品》第 36—39 期。
1954	昭和二十九年	水野清一撰《关于古印》，刊载于平凡社《书道全集Ⅰ殷周秦》。
		藤枝晃撰《汉简职官表》，刊载于京都大学人文科学研究所《京都大学人文科学研究所二十五周年纪念论文集》。
1955	昭和三十年	植谷元撰《柳泽淇园的生涯》，发表于京都大学国文学会《国语国文》二十四第 4 期。

1956	昭和三十一年	水田纪久撰《文房四友印记》，发表于平安书道会《书道》第 4 期。
		水田纪久撰《印籍考与印谱略目》，发表于典籍同好会《典籍》第 17 期。
		井上薰的《奈良时代印章》发表于续日本纪研究会《续日本纪研究》第 2—11 期。
		森鹿三撰《文馆词林的版本》，发表于平凡社《书道全集·月报》第 9 期。
		保坂三郎的《大和古印》发表于奉仕会出版社《日本文化财》第 20 期。
		矢岛恭介的《日本上古印章》发表于河出书房《定本书道全集·印谱篇》。
		河出书房刊行《定本书道全集·印谱篇》。
		太田孝太郎撰《印史小考》，刊载于东洋书道协会《书品》第 69 期。
		小林斗盦撰《中国篆刻》，刊载于河出书房《定本书道全集·印谱篇》。
		松丸长撰《印谱杂考》，刊载于河出书房《定本书道全集·印谱篇》。
1957	昭和三十二年	二玄社刊《书道讲座五篆书篆刻编》。
		太田孝太郎撰《古玉印小考》，刊载于东洋书道协会《书品》第 77 期。
		石井双石等二十二人刻《现代篆刻名家展印谱》刊行。
		白红社刊《荃庐印谱续集》。
		白红社编《吴昌硕印谱第三集》。
1958	昭和三十三年	松下英磨撰《高芙蓉札记》，发表于中央公论美术出版社《南画研究》二第 7、第 8 期。
		相见香雨撰《高芙蓉与来禽》（上、中、下），发表于中央公论美术出版社《南画研究》二第 8、第 10 期。
		松下英磨撰《佐竹蓬平》，发表于中央公论美术出版社《南画研究》二第 10、第 11 期。
		人见少华撰《木村蒹葭堂》（上、中、下），发表于中央公论美术出版社《南画研究》二第 11、第 12 期，三第 1 期。
		大和文化研究会刊行《大和文化研究——柳里恭特辑号》。
		平凡社刊行《书道全集 23、日本 10、江户 I》。
		金声印社编，河井章石刻《章石作品集》刊行。
		白红社刊《徐三庚印谱》。
1959	昭和三十四年	相见香雨撰《卖酒郎佐竹哈哈》，发表于中央公论美术出版社《南画研究》三第 1 期。
		水田纪久撰《长谷川延年》，发表于平安书道会《书道》第 5 期。
		中田勇次郎撰《贯名菘翁年谱》，发表于平安书道会《书道》第 5 期。
		松下英磨撰《韩天寿的生涯》，发表于中央公论美术出版社《南

		画研究》三第 2、第 3 期。
		人见少华撰《大雅门人》，发表于中央公论美术出版社《南画研究》三第 3、第 4 期。
		木村舍三撰《巽斋捐因》，发表于中央公论美术出版社《南画研究》三第 6 期。
		松下英磨撰《池大雅用印考》，发表于中央公论美术出版社《南画研究》三第 7 期。
1960	昭和三十五年	水田纪久撰《都贺庭钟杂考》，发表于平安书道会《书道》第 6 期。
		小笹喜三撰《隐士学丹及其诗歌》，发表于古笔与诗笺研究会《古笔与诗笺》第 2 期。
		忱散人撰《印人长谷川延年》，发表于古笔与诗笺研究会《古笔与诗笺》第 3 期。
		太田孝太郎撰《北条冰斋》，发表于东洋书道协会《书品》第 114 期。
		茨城乡土文化显彰会编刊《林十江》。
		栗原朋信撰《秦汉玺印研究》，刊载于吉川弘文馆《秦汉史研究》。
		榧本杜人撰《委奴国与金印遗迹》，刊载于日本考古学会《考古学》四十五第 1 期。
1961	昭和三十六年	加藤增夫撰《论赞岐的文人篆刻家——林谷细川洁》，发表于日本美术工艺社《日本美术工艺》第 269 期。
		水田纪久撰《浪华与篆刻家》，发表于二玄社《东洋之美》第 6 期。
		勃勃弥太郎撰《葛子琴》，发表于古笔与诗笺研究会《古笔与诗笺》第 5 期。
		太田孝太郎撰《汉魏六朝印谱考》，刊载于东洋书道协会《书品》第 117 期。
		太田孝太郎撰《隋唐宋元明清印谱考》，刊载于东洋书道协会《书品》第 117 期。
		太田孝太郎撰《方若》，刊载于东洋书道协会《书品》第 117 期。
		榧本杜人撰《乐浪古坟的双印》，刊载于朝鲜学会《朝鲜学报》第 21、第 22 期。
		河井荃庐刻《继述堂印存》刊行。
1962	昭和三十七年	水田纪久撰《前川虚舟与怀德堂》，发表于二玄社《东洋之美》第 13 期。
		猪熊信男撰《古岳上人与长谷川延年》，发表于古笔与诗笺研究会《古笔与诗笺》第 7 期。
		赖惟勤撰《安永年间浪华唱酬考》，发表于大修馆书店《汉文教室》第 59 期。
		赖惟勤撰《宝历明和以降浪华混沌诗社交游考证》（初篇，续篇中、下），发表于《国立女子大学人文科学纪要》第 15、第 17、第 18 期。

水田纪久撰《石鼓馆与稽古印史》，发表于二玄社《东洋之美》第 18 期。

水田纪久撰《吴北渚》，发表于二玄社《东洋之美》第 20、第 21、第 22 期。

宇野雪村撰《贯名菘翁年谱补遗》，发表于二玄社《东洋之美》第 20、21、22 期。

中田勇次郎、上田桑鸠合著《贯名菘翁》，二玄社出版。

栗原朋信撰《汉帝国与印章》，刊载于学生社《古代史讲座》第 4 期。

三木太郎撰《依〈后汉书〉研究'汉委奴国王'印》，刊载于驹泽大学《驹泽史学》第 10 期。

森春涛、槐南私印谱《春涛槐南诗家印谱》刊行。

| 1963 | 昭和三十八年 | 石滨纯太郎、水田纪久撰《略论东畡先生》,发表于泊园纪念会《泊园》第 2 期。 |

菟田俊彦的《内宫称号的成立》发表于神道学会《神道学》第 50、第 51 期。

筱崎四郎的《大和古印面面观》发表于东京国立博物馆《博物馆》第 149 期。

龟井正道的《印章》发表于角川书店《日光男体山》刊物。

龟井正道的《男体山出土的铜印》发表于东京国立博物馆《博物馆》第 149 期。

香取忠彦的《关于铜印铸造法》发表于东京国立博物馆《博物馆》第 149 期。

樋口秀雄的《日本古印研究史·巡游日本古印印谱》发表于东京国立博物馆《博物馆》第 149 期。

矢岛恭介的《古印之周边》发表于国立博物馆《博物馆新闻》第 195 号。

木内武男的《日本古铜印集成》发表于东京国立博物馆《博物馆》第 149 期。

北川博邦编《松丸氏种檖轩所藏印谱目录》稿本。

杉村勇造撰《中国印章》，刊载于东京国立博物馆《博物馆》第 149 期。

小林斗盦撰《关于隋唐印》，刊载于东京国立博物馆《博物馆》第 149 期。

太田孝太郎撰《十钟山房印举小考》，刊载于东洋书道协会《书品》第 146 期。

| 1964 | 昭和三十九年 | 木内武男编《日本古印》，二玄社刊行。 |

太田孝太郎撰《五世滨村藏六》，发表于东洋书道协会《书品》第 149 期。

冠丰一撰《大阪初期徂徕学派的人们》，发表于日本历史学会《日本历史》第 191 期。

河北宪昭撰《篆刻家细川林谷先生》，发表于书笺会《赞岐美工》第 11、第 12 期。

河北宪昭撰《三谷象云先生所论中的林谷》，发表于赞岐美工社《赞岐美工》第 14 期。

河北宪昭撰《林谷先生之墓与百年祭座谈会》，发表于赞岐美工社《赞岐美工》第 15 期。

河北宪昭撰《草薙先生论述摘录》，发表于赞岐美工社《赞岐美工》第 16、第 17 期。

水田纪久撰《长谷川延年》，发表于布施史谈会《河内文化》第 12 期。

森上修撰《混沌社成员福原承明》，发表于《大阪府立图书馆纪要》第 1 期。

水田纪久、多治比郁夫撰《细合半斋年谱及其补遗》，发表于《大阪府立图书馆纪要》第 1、第 3 期。

木内武男编《日本古印》（内容为日本古印沿革、古铜印的铸造技法、谈山神社所藏信印和捺印的仪式、日本古印研究史、图版解说、日本古印集成以及日本古印文献类抄等），二玄社刊行。

石井良助编《印》，学生社出版。

榧本杜人撰《乐浪的汉印与封泥》，刊载于东洋学术协会《东洋学报》四十六第 4 期。

驹井义明撰《关于传国玺》，刊载于京都艺林社《艺林》十四第 2 期。

小林斗盦撰《中国古印》，刊载于二玄社《日本古印》。

神田喜一郎撰《在中国古印的鉴赏》，刊载于大谷大学《中国古印图录》。

| 1965 | 昭和四十年 | 神田喜一郎著《中国文学在日本》，二玄社出版。 |

冠丰一撰《芙蓉派系统（上）》《葛子琴及其后继者（下）》，发表于东洋书道协会《书品》第 163、第 166 期。

赖惟勤撰《赵陶斋逸事》，发表于大修馆书店《汉文教室》第 74 期。

市川任三撰《居延简印章考》，刊载于无穷会东洋文化研究所《东洋文化研究所纪要》第 5 期。

冈部长章撰《奴国王金印问题评论》，发表于大安《铃木俊教授还历纪念东洋史论丛》。

今西春秋撰《契丹字铜印》，刊载于朝鲜学会《朝鲜学报》第 30 期。

罗福颐、王人聪著，安藤更生译，二玄社刊《中国印章》。

| 1966 | 昭和四十一年 | 荻野三七彦编《印章》，此为日本历史丛书，吉川弘文馆刊行。 |

中野三敏撰《泽田东江轶事》，发表于经济往来社《经济往来》

第 3、第 4、第 5、第 7 期。

赖惟勤撰《大阪的混沌社——江户时代后期汉诗社》，发表于斯文会《斯文》第 84 期。

水田纪久撰《行德玉江的生涯》，发表于岩波书店《文学》三十四第 3 期。

冠丰一撰《葛子琴之死、遗族及其后裔》，发表于京都大学国文学会《国语国文》三十五第 11 期。

水田纪久撰《吴北渚》，发表于船场之会《船场》第 2 期。

中田勇次郎编《日本篆刻》（日本篆刻史、高芙蓉及其门派、明治印坛著名篆刻家中井敬所事迹、河井荃庐生涯及其学问、篆刻概说、校注印语纂、训读印籍考、训读印谱考略、续印谱考略、训读校注、日本印人传、续补日本印人传、日本印籍年表），二玄社出版。

尾形裕康著，板仓书房刊《日本千字文教育史之研究》。

| 1967 | 昭和四十二年 | 水田纪久撰《春田横塘行状注》，发表于东京教育大学国语国文学会《语言与文艺》第 51 期。 |

横田漠南编著《漠南书库所藏印谱日本之部假目录》二册。

东山印社编刊《日本印人篆刻遗墨著书展观目录》。

松下英磨著《池大雅》，春秋社出版。三村竹清著《皇朝印人传》稿本。

小林庸浩撰《汉官印之我见》，刊载于东洋学术协会《东洋学报》五十第 3 期。

太田梦庵编《汉魏六朝官印考谱录》刊行。

山内秀夫著，木耳社刊《石印材》。

关野香云著，泽书店刊《篆刻入门》。

| 1968 | 昭和四十三年 | 中田勇次郎撰《米芾〈书史〉所见唐宋公私印考》，刊载于《吉川教授退官纪念论文集》。 |

林巳奈夫撰《殷周时代的图像记号》，刊载于京都大学人文科学研究所《东方学报》京都第 39 期。

林雪光撰《黄檗流书风的传统》，发表于墨美社《墨美》第 178 期。

中西庆尔撰《印人徐延年》，发表于东洋书道协会《书品》第 191 期。

水田纪久撰《长谷川延年》，发表于社会文化史学会《社会文化史学》第 4 期。

松谷石韵藏印谱《三娱斋印谱》刊行。

平凡社刊《书道全集别卷 I 印谱·中国篇》《书道全集别卷 II 印谱·日本篇》。

| 1972 | 昭和四十七年 | 大谷大学编、神田喜一郎监修《日本金石图录》，二玄社刊行。 |

太田孝太郎撰《汉委奴国王印文考》，刊载于岩手大学史学会《岩

		手史学研究》第 17 期。
1974	昭和四十九年	杉村勇造著《中国书道史》，谈交社出版。
		藤原楚水编《书道六体大字典》，三省堂出版。
		伏见冲敬编《书道大字典》，角川书店出版。
		赤井清美编《书体字典》，东京堂出版。
		梅舒适《篆刻历史》，日本美术工艺。
1975	昭和五十年	《东鱼摹古印存》，白红社出版。
1976	昭和五十一年	《荃庐先生印存》，二玄社出版。
		伏见冲敬编《印人传集成》，汲古书院出版。
		本田春玲著《日本书道史要说》，书学协会出版。
		神田喜一郎著《中国古印及其鉴赏与历史》，二玄社出版。
		横田实编《中国印谱解题》，二玄社出版。
		青山杉雨编《吴昌硕画与赞》，二玄社出版。
		松井如流著《中国书道史随想》，二玄社出版。
1977	昭和五十二年	中田勇次郎编《中国书论大系》（全十八卷），二玄社出版。
		野田梅雄著《篆刻考》。
1978	昭和五十三年	《吴让之的书画篆刻》，二玄社出版。
		松丸道雄编《松丸东鱼作品集》，谷川商事株式会社出版。
1979	昭和五十四年	小林斗盦辑《吴赵印存》，书学院出版社。
		小林斗盦著《印史》，名著普及会出版。
1980	昭和五十五年	小林斗盦辑《缶庐印存》，书学院出版社出版。
		《横田实氏的〈中国印谱解题〉》，梓会出版。
1981	昭和五十六年	中西庆尔编《中国书道辞典》，木耳社出版。
		小林斗盦辑《中国篆刻丛刊》全四十卷，二玄社出版。
1983	昭和五十八年	小林庸浩辑《赤壁印选》，书学院出版社出版。
1984	昭和五十九年	《日本现在的中国古印与印谱》，载于东洋书道协会《书品》。
		高畑常信编《篆刻名品选——现代中国的游印》，木耳社出版。
		北川博邦编《清人篆隶字汇》，雄山阁出版。
1985	昭和六十年	水田纪久著《日本篆刻史论考》，青裳堂书店刊行。
		伏见冲敬编《吴昌硕篆刻字典》，雄山阁出版。
1986	昭和六十一年	山下方亭、渡边寒欧著《篆刻、刻字》，同朋社出版。
		长扬石著《刻字与雅印制作》，日贸出版社出版。
		师村妙石编《篆刻字典》，东方书店。
1987	昭和六十二年	牛洼悟十编《标准篆刻篆书字典》，二玄社出版。
		小林斗盦著《古玺印考略》，中华书店。
		高畑常信著《中国游印 200 选》，日贸出版社出版。
1988	昭和六十三年	沙孟海著《印学史》，北川博邦译，东京堂出版。
		神野雄二编著《高芙蓉的篆刻》，木耳社出版。
		丸山乐云编《鸟虫篆大鉴》，东京堂出版。

1990	平成二年	《中国古印概说》《书道研究》，萱原书房出版。
		《玉印与铜印》《墨》，艺术新闻社出版。
1991	平成三年	菅原石庐著《篆刻指南》，二玄社出版。
1992	平成四年	《清代篆刻概说》《墨》，艺术出版社出版。
1993	平成五年	筑波大学艺术专门学群编《中国篆刻史》。
		《中国古玺小考》《墨》，艺术新闻社出版。
		《斗盦印存》，北斗文会出版。
		中野遵著、蒋进译《吉祥语概说》。
		松丸东鱼编《缶庐扶桑印集》《续缶庐扶桑印集》。
		前田秀雄著《黄牧甫研究导论》
		菅原石庐著、韩天雍译《关于战国玺及秦印中所见的假借字》。
		杉村邦彦著《有关长尾雨山的研究资料及其韵事若干》。
		鱼住和晃著、张远帆译《关于首代中村兰台篆刻中的徐三庚的影响》。
1995	平成七年	《荃庐先生五十年祭》《书道美术新闻》，萱原书房出版。
1996	平成八年	小林斗盦编《中国玺印类编》，二玄社出版。
1997	平成九年	《现代日本篆刻名家100人印集》，艺术新闻社出版。
		日紫喜城编《日本古代印文字典》，阿特维斯出版社出版。
2005	平成十七年	河野隆著《篆刻专业之道》，可成屋出版。
2009	平成二十一年	高山节也编著《松丸东鱼搜集印谱解题》，二玄社出版。
2013	平成二十五年	河野隆著《篆刻鉴赏道引》，艺术新闻社出版。
		河野隆著《名印百话》。
		比嘉南牛、矢野莱山编《篆刻讲座》，鸥出版刊。
2017	平成二十九年	伏见冲敬编《吴昌硕篆刻字典》，雄山阁出版。
		松丸道雄编《松丸东鱼作品集》，谷川商事株式会社出版。
		吾妻重二编著《泊园文库印谱集》，关西大学出版社出版。
2018	平成三十年	《吴昌硕自钤印谱五种》，东京堂出版。

五、日本近代印人脉系谱

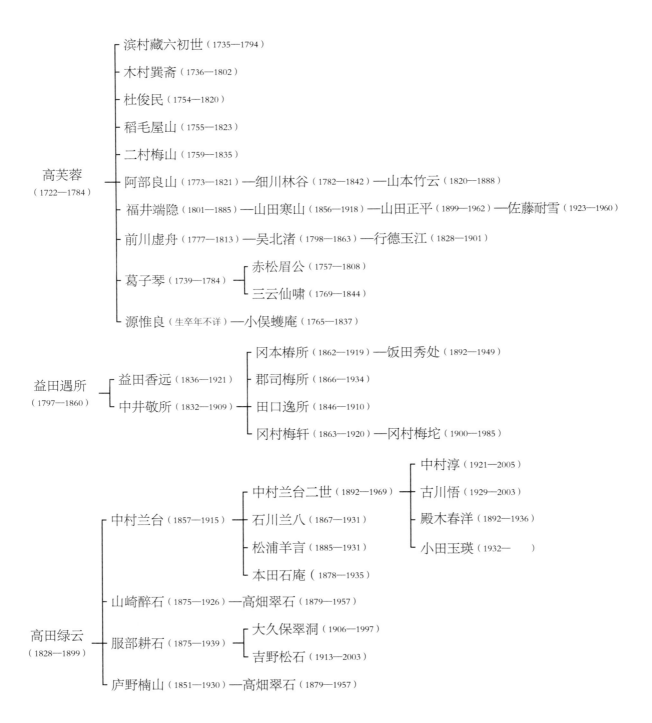

高芙蓉（1722—1784）
- 滨村藏六初世（1735—1794）
- 木村巽斋（1736—1802）
- 杜俊民（1754—1820）
- 稻毛屋山（1755—1823）
- 二村梅山（1759—1835）
- 阿部良山（1773—1821）—细川林谷（1782—1842）—山本竹云（1820—1888）
- 福井端隐（1801—1885）—山田寒山（1856—1918）—山田正平（1899—1962）—佐藤耐雪（1923—1960）
- 前川虚舟（1777—1813）—吴北渚（1798—1863）—行德玉江（1828—1901）
- 葛子琴（1739—1784）
 - 赤松眉公（1757—1808）
 - 三云仙啸（1769—1844）
- 源惟良（生卒年不详）—小俣蠖庵（1765—1837）

益田遇所（1797—1860）
- 益田香远（1836—1921）
- 中井敬所（1832—1909）
 - 冈本椿所（1862—1919）—饭田秀处（1892—1949）
 - 郡司梅所（1866—1934）
 - 田口逸所（1846—1910）
 - 冈村梅轩（1863—1920）—冈村梅坨（1900—1985）

高田绿云（1828—1899）
- 中村兰台（1857—1915）
 - 中村兰台二世（1892—1969）
 - 中村淳（1921—2005）
 - 古川悟（1929—2003）
 - 殿木春洋（1892—1936）
 - 小田玉瑛（1932—　）
 - 石川兰八（1867—1931）
 - 松浦羊言（1885—1931）
 - 本田石庵（1878—1935）
- 山崎醉石（1875—1926）—高畑翠石（1879—1957）
- 服部耕石（1875—1939）
 - 大久保翠洞（1906—1997）
 - 吉野松石（1913—2003）
- 庐野楠山（1851—1930）—高畑翠石（1879—1957）

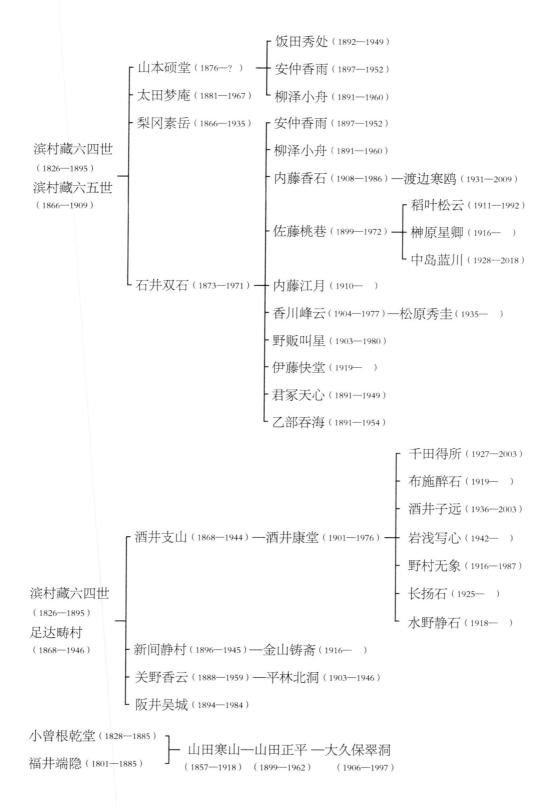

滨村藏六四世（1826—1895）
滨村藏六五世（1866—1909）

山本硕堂（1876—?）
太田梦庵（1881—1967）
梨冈素岳（1866—1935）
石井双石（1873—1971）

饭田秀处（1892—1949）
安仲香雨（1897—1952）
柳泽小舟（1891—1960）

安仲香雨（1897—1952）
柳泽小舟（1891—1960）
内藤香石（1908—1986）—渡边寒鸥（1931—2009）
佐藤桃巷（1899—1972）
　稲叶松云（1911—1992）
　榊原星卿（1916—　）
　中岛蓝川（1928—2018）
内藤江月（1910—　）
香川峰云（1904—1977）—松原秀圭（1935—　）
野贩叫星（1903—1980）
伊藤快堂（1919—　）
君冢天心（1891—1949）
乙部吞海（1891—1954）

滨村藏六四世（1826—1895）
足达畴村（1868—1946）

酒井支山（1868—1944）—酒井康堂（1901—1976）
新间静村（1896—1945）—金山铸斋（1916—　）
关野香云（1888—1959）—平林北洞（1903—1946）
阪井吴城（1894—1984）

千田得所（1927—2003）
布施醉石（1919—　）
酒井子远（1936—2003）
岩浅写心（1942—　）
野村无象（1916—1987）
长扬石（1925—　）
水野静石（1918—　）

小曽根乾堂（1828—1885）
福井端隐（1801—1885）

山田寒山—山田正平—大久保翠洞
（1857—1918）（1899—1962）（1906—1997）

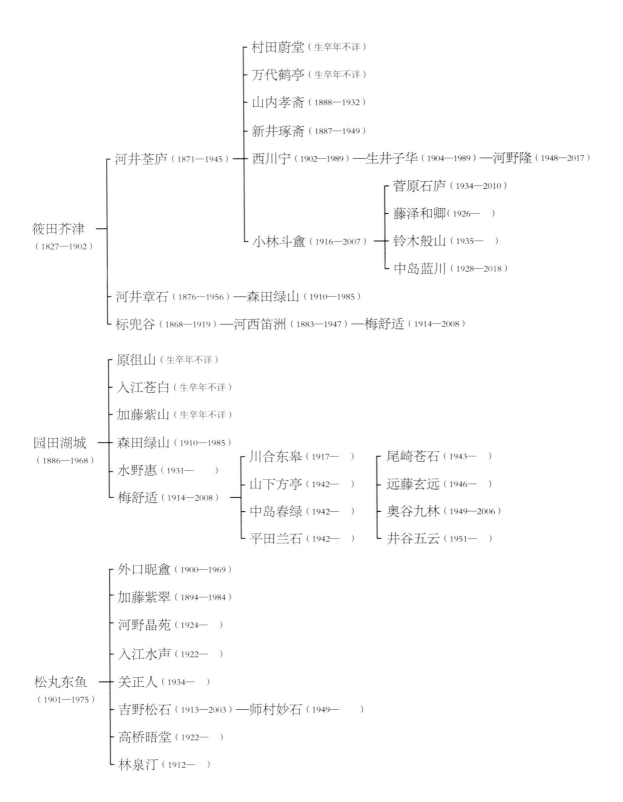

六、日本历代建元表

年号	公元	天皇
	飞鸟时代	
	593	推古
	629	舒明
	642	皇极
大化	645—650	孝德
白雉	650—654	
朱鸟	686—701	持统
大宝	701—704	
庆云	704—708	元明
	奈良时代（710—784）	
和铜	708—715	
灵龟	715—717	元正
养老	717—724	
神龟	724—729	
天平	729—749	圣武
天平感宝	749	
天平胜宝	749—757	孝谦
天平宝字	757—765	淳仁、称德
天平神护	765—767	称德
神护景云	767—770	
宝龟	770—781	光仁
天应	781—782	桓武、光仁
	平安时代（794—1192）	
延历	782—806	
大同	806—810	平城　嵯峨
弘仁	810—824	淳和
天长	824—834	仁明
承和	834—848	
嘉祥	848—851	文德、仁明
仁寿	851—854	文德

年号	公元	天皇
齐衡	854—857	文德
天安	857—859	清和、文德
贞观	859—877	阳成
元庆	877—885	光孝
仁和	885—889	宇多
宽平	889—898	醍醐
昌泰	898—901	
延喜	901—923	
延长	923—931	朱雀
承平	931—938	
天庆	938—947	村上
天历	947—957	
天德	957—961	
应和	961—964	
康保	964—968	冷泉
安和	968—970	圆融
天禄	970—974	
天延	974—976	
贞元	976—978	
天元	978—983	
永观	983—985	花山
宽和	985—987	一条
永延	987—989	
永祚	989—990	
正历	990—995	
长德	995—999	
长保	999—1004	
宽弘	1004—1013	三条
长和	1013—1017	后一条
宽仁	1017—1021	
治安	1021—1024	
万寿	1024—1028	
长元	1028—1037	后朱雀
长历	1037—1040	

年号	公元	天皇		年号	公元	天皇
长久	1040—1044			长宽	1163—1165	
宽德	1044—1046	后冷泉		永万	1165—1166	六条
永承	1046—1053			仁安	1166—1169	高仓
天喜	1053—1058			嘉应	1169—1171	
康平	1058—1065			承安	1171—1175	
治历	1065—1069	后三条		安元	1175—1177	
延久	1069—1074	白河		治承	1177—1184	安德
承保	1074—1077			养和	1181—1182	
承历	1077—1081			寿永	1182—1184	
永保	1081—1084			元历	1184—1185	后鸟羽
应德	1084—1087	堀河		文治	1185—1190	
宽治	1087—1095					
嘉保	1095—1097			**镰仓时代（1192—1333）**		
永长	1097			建久	1190—1199	土御门
承德	1097—1099			正治	1199—1201	
康和	1099—1104			建仁	1201—1204	
长治	1104—1106			元久	1204—1206	
嘉承	1106—1108	鸟羽		建永	1206—1207	
天仁	1108—1110			承元	1207—1211	顺德
天永	1110—1113			建历	1211—1213	
永久	1113—1118			建保	1213—1219	
元永	1118—1120			承久	1219—1222	仲恭
保安	1120—1124	崇德		贞应	1222—1224	后堀河
天治	1124—1126			元仁	1224—1225	
大治	1126—1131			嘉禄	1225—1227	
天承	1131—1132			安贞	1227—1229	
长承	1132—1135			宽喜	1229—1232	
保延	1135—1141			贞永	1232—1233	四条
永治	1141—1142	近卫		天福	1233—1234	
康治	1142—1144			文历	1234—1235	
天养	1144—1145			嘉祯	1235—1238	
久安	1145—1151			历仁	1238—1239	
仁平	1151—1154			延应	1239—1240	
久寿	1154—1156	后白河		仁治	1240—1243	后嵯峨
保元	1156—1159	二条		宽元	1243—1247	后深草
平治	1159—1160			宝治	1247—1249	
永历	1160—1161			建长	1249—1256	
应保	1161—1163			康元	1256—1257	

年号	公元	天皇
正嘉	1257—1259	
正元	1259—1260	龟山
文应	1260—1261	
弘长	1261—1264	
文永	1264—1275	后宇多
建治	1275—1278	
弘安	1278—1288	伏见
正应	1288—1293	
永仁	1293—1299	后伏见
正安	1299—1302	后二条
乾元	1302—1303	
嘉元	1303—1306	
德治	1306—1308	
延庆	1308—1311	花园
应长	1311—1312	
正和	1312—1317	
文保	1317—1319	后醍醐
元应	1319—1321	
元亨	1321—1324	
正中	1324—1326	
嘉历	1326—1329	
元德	1329—1331	
元弘	1331—1334	

南北·室町时代（1338—1573）

建武	1334—1338	
	南朝 1336—1392	
延元	1336—1340	
兴国	1340—1346	
正平	1346—1370	长庆
建德	1370—1372	
文中	1372—1375	
天授	1375—1381	
弘和	1381—1384	
元中	1384—1392	
	北朝 1338—1394	
历应	1338—1342	光明

年号	公元	天皇
康永	1342—1345	
贞和	1345—1350	崇光
观应	1350—1352	
文和	1352—1356	后光严
延文	1356—1361	
康安	1361—1362	
贞治	1362—1368	称
应安	1368—1375	后圆融
永和	1375—1379	
康历	1379—1381	
永德	1381—1384	
至德	1384—1387	后小松
嘉庆	1387—1389	
康应	1389—1390	
明德	1390—1394	

南北统一

应永	1394—1428	称光
正长	1428—1429	后花园
永享	1429—1441	
嘉吉	1441—1444	
文安	1444—1449	
宝德	1449—1452	
享德	1452—1455	
康正	1455—1457	
长禄	1457—1460	
宽正	1460—1466	后土御门
文正	1466—1467	

战国时代（1467—1573）

应仁	1467—1469	
文明	1469—1487	
长享	1487—1489	
延德	1489—1492	
明应	1492—1501	后柏原
文龟	1501—1504	
永正	1504—1521	
大永	1521—1528	后奈良
享禄	1528—1532	

年号	公元	天皇
天文	1532—1555	
弘治	1555—1558	正亲町
永禄	1558—1570	
元龟	1570—1573	

安土桃山时代（1573—1598）

年号	公元	天皇
天正	1573—1592	后阳咸
文禄	1592—1596	

江户时代（1603—1867）

年号	公元	天皇
庆长	1596—1615	后水尾
元和	1615—1624	
宽永	1624—1644	明正、后光明
正保	1644—1648	
庆安	1648—1652	
承应	1652—1655	后西
明历	1655—1658	
万治	1658—1661	
宽文	1661—1673	灵元
延宝	1673—1681	
天和	1681—1684	
贞享	1684—1688	东山
元禄	1688—1704	
宝永	1704—1711	中御门
正德	1711—1716	
享保	1716—1736	樱町
元文	1736—1741	

年号	公元	天皇
宽保	1741—1744	
延享	1744—1748	桃园
宽延	1748—1751	
宝历	1751—1764	后樱町
明和	1764—1772	后桃园
安永	1772—1781	光格
天明	1781—1789	
宽政	1789—1801	
享和	1801—1804	
文化	1804—1818	仁孝
文政	1818—1830	
天保	1830—1844	
弘化	1844—1848	孝明
嘉永	1848—1854	
安政	1854—1860	
万延	1860—1861	
文久	1861—1864	
元治	1864—1865	
庆应	1865—1868	

近现代

年号	公元	天皇
明治	1868—1912	明治
大正	1912—1926	大正
昭和	1926—1989	昭和
平成	1989—2019	今上
令和	2019—	德仁

七、主要参考书目

《书道全集·日本印谱》　　　　　　　　　　　　　　平凡社
《篆刻劝学篇》　梅舒适　监修　金田石城　编著　　日贸出版社
《书道讲座·六》　西川宁编　　　　　　　　　　　　二玄社
《近代日本书法》　　　　　　　　　　　　　　　　　艺术新闻社
《每日书道讲座·九》　关正人编　　　　　　　　　　每日新闻社
《美术年鉴》（1990 年版）　　　　　　　　　　　　美术年鉴社
《日本篆刻会展》（1990 年）
《第二回篆社全国展作品集》
《墨》第二十二回日展（1991 年）　　　　　　　　　艺术新闻社
《墨》第八号（1991 年）　　　　　　　　　　　　　艺术新闻社
《中国书道辞典》［昭和五十六年（1981 年）］　中西庆尔编　　木耳社
《日中名家刻印选》（2009 年）　日本篆刻家协会编　株式会社　艺术新闻社
《河井荃庐的篆刻》（1978 年）　西川宁著　　　　　株式会社　二玄社
《日本印章史研究》（2004 年）　久米雅雄著　　　　株式会社　雄册阁
《老梅遗韵》（2016 年）　稻田和子　　　　　　　　篆社
《小林斗盦篆刻的轨迹》（2016 年）
《小林斗盦作品集》［昭和五十年（1975 年）］　小林斗盦　谷川商事株式会社
《日本的官印》　　　　　　　　　　　　　　木内武男著、东京美术
《西川宁》（2002 年）　　　　　　　　　东京国立博物馆、读卖新闻社
荻野三七彦《印章》（1966 年）　　　　　　　　　　吉川弘文馆
郡司之教《皇朝印史》（1934 年）　　　　　　　　　三圭社
筱崎四郎《大和古印》（1941 年）　　　　　　　　　苇牙书房
吉木文平《印章综说》（1971 年）　　　　　　　　　技报堂
会田富康《日本古印新攷》（1981 年）　　　　　　　中央公论美术出版
中田勇次郎《日本印章概说》《书道全集》别卷（1968 年）　平凡社
《书道辞典》饭岛春敬编（1975 年）　　　　　　　　东京堂出版
《现代日本白人印集》（2008 年）　　　　　　　　　艺术新闻社
《斗盦印选——小林斗盦篆刻展》（1998 年）　　　　北斗文会
《斗盦印蜕——小林斗盦篆刻书法展》（2000 年）　　北斗文会
《中国书道全集》〈全 8 卷〉（1989 年）　　　　　　平凡社
《日中书法的传承》（2008 年）　　　　　　　　　　谦慎书道会

后 记

篆刻是一门古老的艺术，它伴随我从青年走向暮年。记得 1989 年我开始读浙江美术学院书法、篆刻研究生的时候，白天临摹两周青铜铭文，晚上去美院图书馆读书。图书馆里大量的日文版刊物及二十四卷册的《书道全集》和四十卷本的《中国篆刻丛刊》磁石般地吸引着我，使我萌生了编著一本日本篆刻史的想法。于是，我便以极大的热情开始着手编著《日本篆刻艺术》一书。当时，这一想法也得到了导师沙孟海先生的肯定，指导教授刘江老师也认为"他山之石，可以攻玉"。经过一年的努力，终于完成了 24 万字的书稿，并得到上海书画出版社社长卢辅圣先生的认可，以及责任编辑吴瓯女士的鼎力相助，于 1995 年首次出版发行。

这次《日本篆刻艺术》一书的重新再版，在"日本印章概述"一章中，增加了大量的日本官印及大和古印的精彩图片；对"印人传"中所选的印章也做出新的调整；"日本印学年表"及"日本印学研究资料目录"及"日本历代建元表"均做出适当的材料补充和完善。此次图片则采用四色印刷，从其书写的体例而言，可以说是一部简要的"日本篆刻史"。

今年正值我作为日本文部省特聘教授赴日本讲学的第二十个年头，共讲学十一次。其间承蒙日本关西地区日本篆刻家协会理事长梅舒适先生、关东地区全日本篆刻联盟会长小林斗盦先生的厚爱，经常受邀出席两方组织的学术交流活动，从而得以开阔视野，掌握最新学术动态。近日，《大篆字帖系列》（六本）、博士论文《禅宗墨迹研究》《日本古典法帖》（三本）相继出版，也一并告慰我父母亲的养育之恩！最后，感谢广西美术出版社为我再版此书，感谢潘海清女士付出的辛勤努力，在即将付梓之际，谨向上述诸位师友致以诚挚的感谢！

最后还要感谢我的妻子刘茜女士、女儿韩冰对我一如既往的全力支持，使我可以无忧无虑地从事学术研究并能按时完成各项工作。

韩天雍于杭州清水轩别院

2019 年 3 月 10 日